怪獸大師 圓谷英二

怪獸大師 圓谷英二

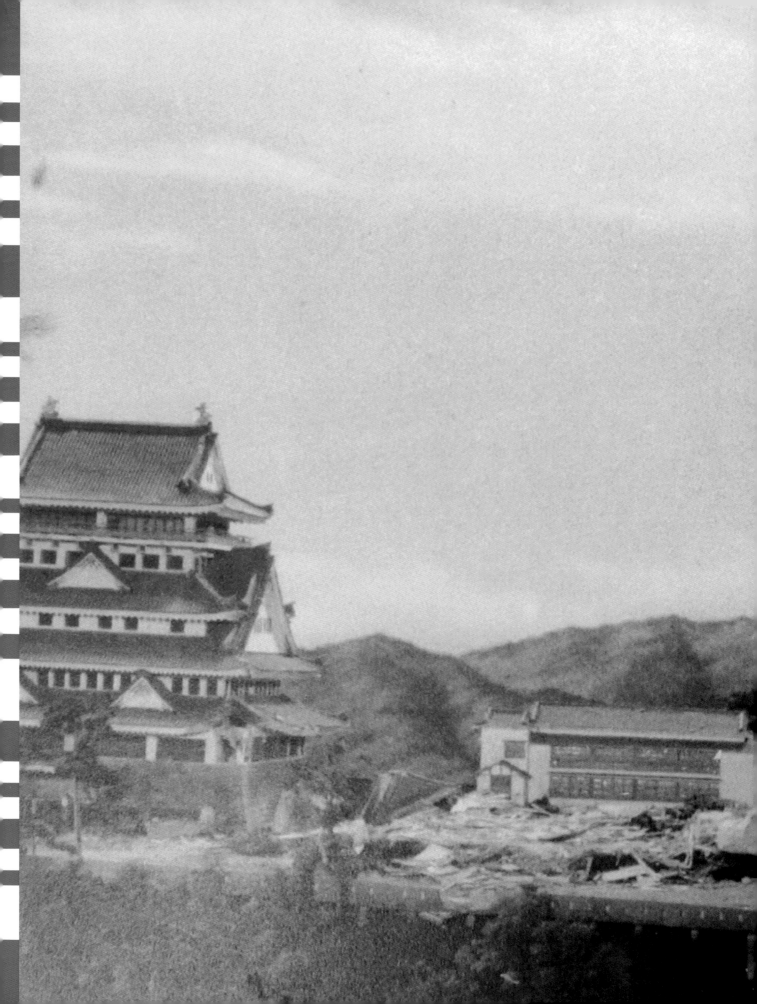

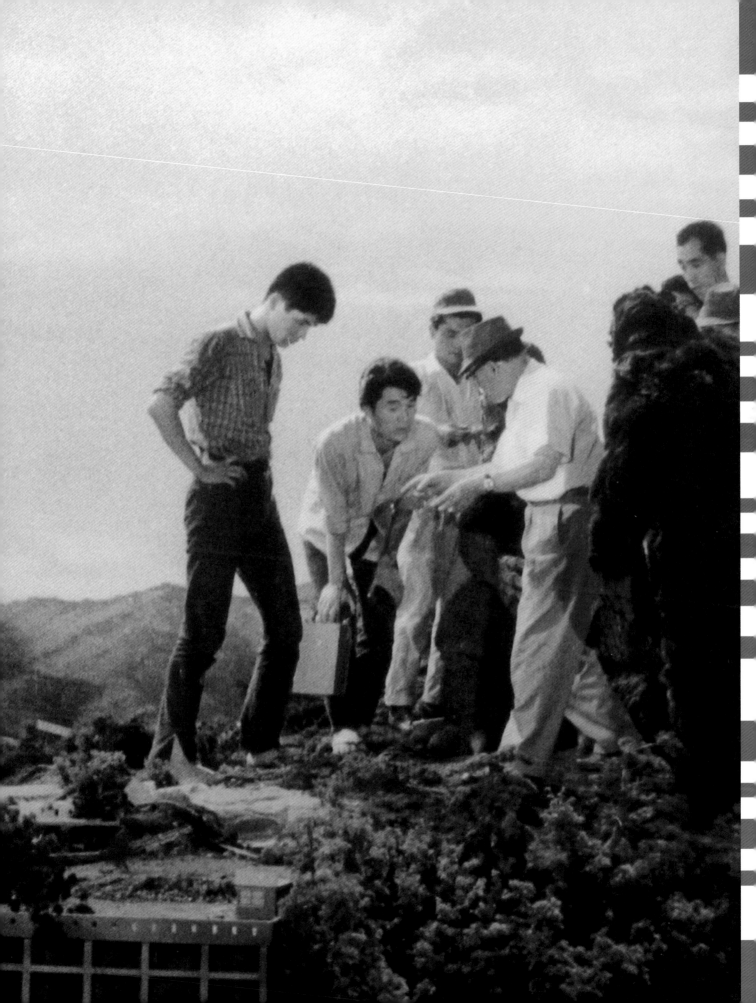

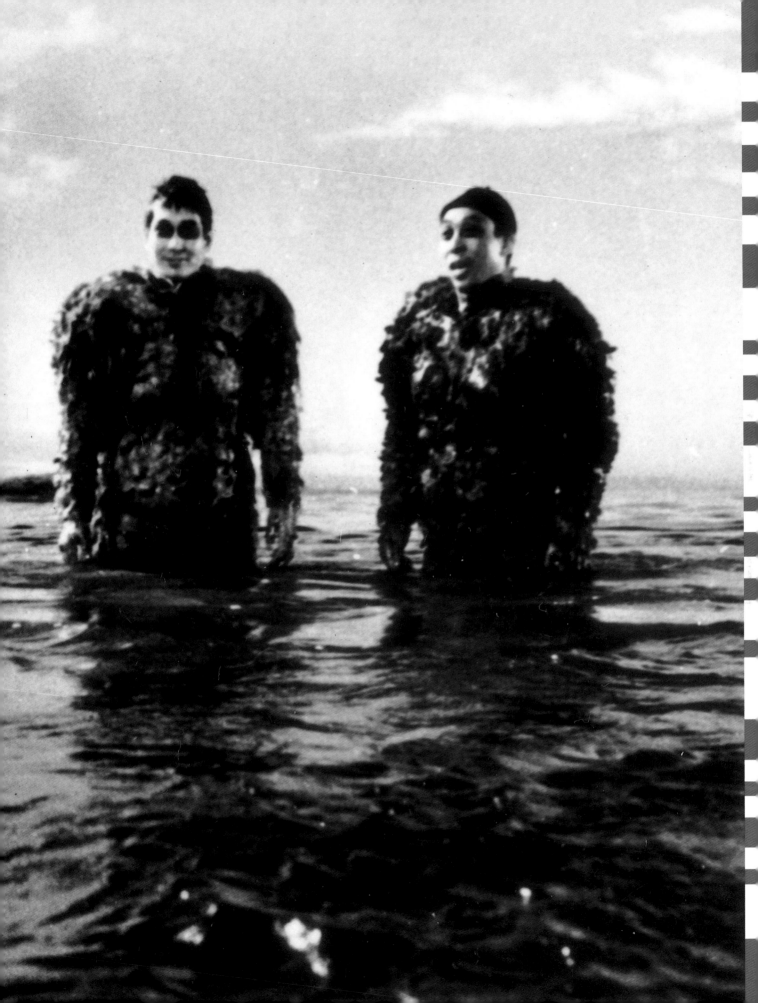

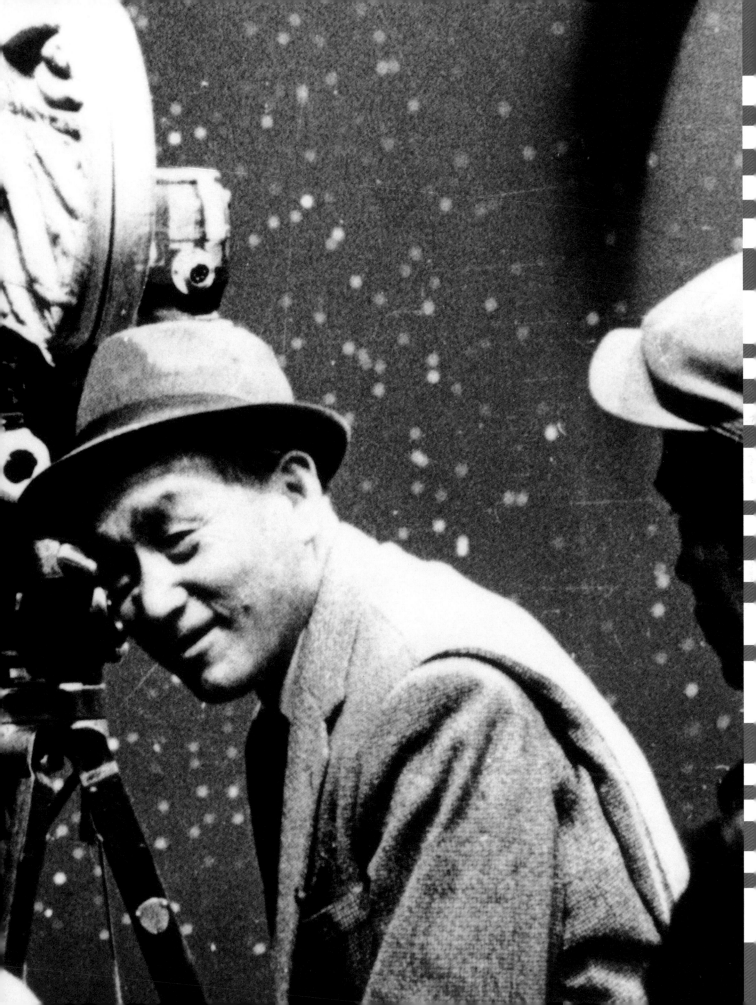

EIJI
TSUBURAYA
MASTEI
MONS

怪獸大師 圓

發現日本特攝電影黃金年代

OF
ERS

英二

ISSUE 015

怪獸大師 圓谷英二　發現日本特攝電影黃金年代

作者／奧古斯特·拉格尼
主編／林芳如
編輯／謝翠鈺
譯者／唐澄暐
執行企劃／林倩聿
中文版設計／小子

董事長／趙政岷
出版者／時報文化出版企業股份有限公司
　　　　108019台北市和平西路三段240號七樓
　　　　發行專線／（02）2306-6842
　　　　讀者服務專線／0800-231-705、（02）2304-7103
　　　　郵撥／1934-4724時報文化出版公司
　　　　信箱／10899臺北華江橋郵局第99信箱
時報悅讀網／www.readingtimes.com.tw
電子郵件信箱／ctliving@readingtimes.com.tw
大眾新潮線臉書／https://www.facebook.com/tidenova?fref=ts
法律顧問／理律法律事務所　陳長文律師、李念祖律師
印　　刷／和楹印刷有限公司
初版一刷／2015年11月27日
初版二刷／2022年10月21日
定　　價／新台幣800元
版權所有 翻印必究（缺頁或破損的書，請寄回更換）

時報文化出版公司成立於一九七五年，並於一九九九年
股票上櫃公開發行，於二〇〇八年脫離中時集團非屬旺中，
以「尊重智慧與創意的文化事業」為信念。

ISBN　978-957-13-6459-9
Printed in Taiwan

Designed by STRIPE / Jon Sueda & Gail Swanlund

怪獸大師圓谷英二：發現日本特攝電影黃金年代
／奧古斯特.拉格尼作. -- 初版. -- 臺北市：時報文化, 2015.11
　　面；　　公分
譯自：Eiji Tsuburaya : bmaster of monsters: defending the earth with Ultraman, Godzilla, and
friends in the golden age of Japanese science fiction film
ISBN 978-957-13-6459-9(平裝)

1.電影片 2.電影製作

　　　987.83　104022860

2-3頁

在《金剛對哥吉拉》（1962）的拍攝現場，圓谷指導劇組準備熱海
城的怪獸對決。

4-5頁

圓谷英二為法蘭克·辛那屈（Francis Sinatra）電影《只有勇者》
（None But the Brave，1965）打造的震撼一幕。

6-7頁

怪獸演員關田裕（左）和中島春雄（右）拍攝《科學怪人的怪獸　山
達對蓋拉》（1966）時的中場休息。

8-9頁

圓谷英二拍攝《妖星哥拉斯》（1962）片中的太空船微縮模型。

目錄

前言

「我的心智有如回到童年，喜歡玩玩具、讀那些魔法故事。至今我還是喜歡。我只希望觀眾看了我的幻想電影，生活能更快樂美妙。」

——圓谷英二，《雀躍》雜誌（Caper, 1965）

圓谷英二帶著溫暖的微笑，精心策動各種大災難——世界大戰、怪獸入侵、星際戰爭、核爆火焰。不過這些恐怖卻異常美麗的事件，其實並非真實，它們全都只為電影而生。身為開創領域的特效[1]藝術家，圓谷所具備的獨特天分，讓他得以在五十多年的職業生涯中，為眾多劇本帶來生命。即便過世已三十五年多[2]，他在日本影壇仍倍享尊榮，即便是連數位特效都已令人厭倦的今日，他仍因傑出的技術貢獻和為電影帶來的神奇感受，而被世人銘記於心。

他看似簡單的特效手法，其實就如日本藝術可見的大師技藝，皆來自於手工——就像他愛說的，「無中生有」——以及一種人味的觸感；其引起的共鳴，是那些近乎完美、冷冰冰的當代電腦繪圖所不及的。圓谷的特效提供的愉悅一如老派的類比錄音帶——不知怎麼地，就是比較溫暖怡人。觀眾在銀幕上看到的其實全都是實景拍攝，而不是桌上型電腦算出來的。圓谷自行執導並剪接特效，製造出奇妙的影像，變化出情感反映，並表達了戲劇化的衝擊和調皮幽默。一如他的同輩雷·哈利豪森（Ray Harryhausen）或是喬治·派爾（George Pal），圓谷的影像可以傻氣也能致命，可以美麗也能戰慄，但不論多麼空想不切實際，他的效果似乎都有著自己的生命和氣息。

圓谷英二是「圓谷製作」的創辦人，也因全球第一部「怪獸映畫」（日本怪獸電影）——1954年由本多豬四郎執導的《哥吉拉》——首度獲得國際矚目；他更因為替東寶電影公司五花八門的科幻、幻想電影打造特效而聞名海外。他在日本電影黃金年代（1945—1965）屢屢獲獎的電影特效，不只影響了未來眾多世代的日本電影人，也激發了海外年輕電影人的想像火花，其中就包括了喬治·盧卡斯（George Lucas）和史蒂芬·史匹柏（Steven Spielberg）。即便時至今日，他最歷久不衰的影集角色「超人力霸王」，仍然以其原創的想像力和視覺風格，吸引全世界的年輕人。

眾多威脅隨著哥吉拉腳步來襲，出現在《空中大怪獸拉頓》(1956)、《地球防衛軍》(1957)、《宇宙大戰爭》(1959)、《魔斯拉》(1961)等電影中；這些電影所發行的國家，比當時其他日本電影加起來還多。東寶與圓谷共同奠定了名聲，一時成為眾多特效電影的重要生產者。因此，老爺子（他的組員如此暱稱他）成了大明星，並因製作了1966年的電視劇《Ultra Q》，而使其大名家喻戶曉，也成為媒體的關注焦點。在此之前，鮮少有一位電影幕後人員能在日本如此出名。媒體甚至稱他為「特攝之神」。

圓谷英二在二戰後日本影業的重要性可說不下黑澤明，若少了他的貢獻，很難想像日本電影工業會變成什麼樣。一如黑澤明，圓谷英二運用了前所未有的精力，不僅將東寶推向國際版圖，也成立了自己的事業，如今已成為好萊塢以外全球最大的獨立製片公司。圓谷製作依舊遵循「給孩子愛與夢想」的格言，而其主要作品《超人力霸王》系列，和迪士尼的米老鼠與查爾斯·休茲（Charles Schulz）的

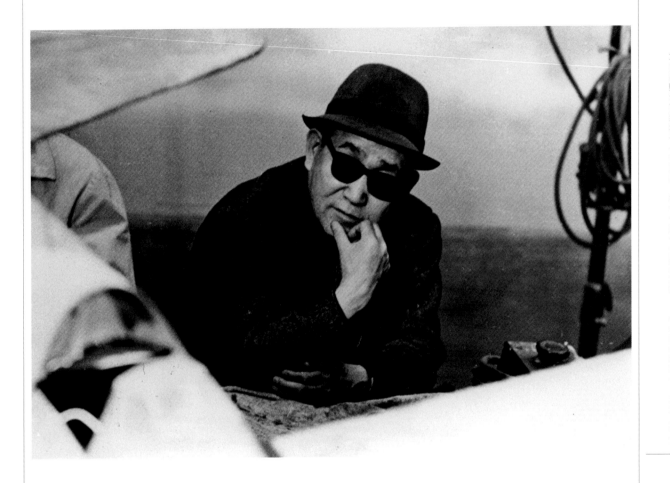

常著招牌帽子與墨鏡的圓谷英二。雖然劇組多半隨意穿著，但圓谷在炙熱難耐的攝影器材前，仍日復一日地著裝戴帽。他說，這樣能為現場「提高張力」，並讓劇組員更認真以對。

《花生漫畫》（Peanuts，即史努比及查理布朗登場之漫畫本名）一樣，是全球最賣座的角色。圓谷誕生一世紀後其偉大遺產仍留於世，就如元祖《超人力霸王》裡的流星一樣，依舊飛躍在頭頂的星空中。

　　雖然已有無數日本書籍著作專注於圓谷其人與其電影，但論及這位日本電影巨擘的其他語言著作卻仍少見。儘管他對於電影攝影與特效技藝都有著重大貢獻，但他的想像力十足的個人特質與其技術手法，卻仍受誤解，或未得應有評價，有時甚至遭到忽略。本書的目標，便是釐清圓谷在前述兩大才能上所受的誤解。對於不了解或誤解圓谷的讀者來說，接下來的內容或許能讓您一窺圓谷的奇想世界。對於早就是圓谷戲迷的讀者來說，本書將以更寬廣的視角一探圓谷漫長的生涯與遺產，並從「人」的面向，來看看圓谷這位大師。

NOTE：書內的電影片名，採用日文片名的直譯（或與原意相同的台灣譯名），並在書後附日文原片名。在台上映時的譯名，請見書末附錄「精選片單」。

1. 在日本稱為「特攝」，即「特殊攝影技術」。在本書中，「特效」和「特攝」皆譯自 visual effect。

2. 本書發行於 2007 年。

第一章

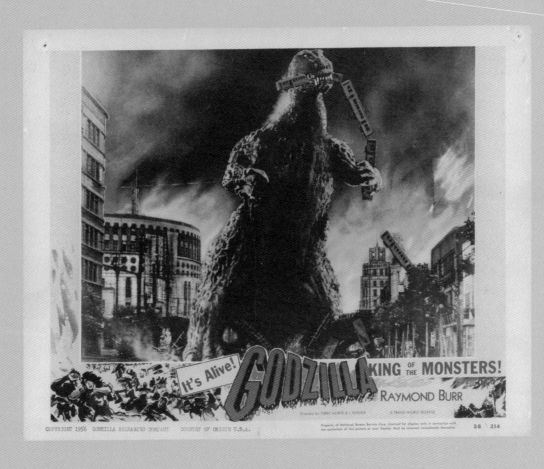

It's Alive! GODZILLA KING OF THE MONSTERS! RAYMOND BURR

COPYRIGHT 1956 GODZILLA RELEASING COMPANY COUNTRY OF ORIGIN U.S.A.

1901–1933

飛行的夢想、跑動的影像 ｜ 1954年8月《哥吉拉》製作起跑時，擔任特殊技術的圓谷英二已經53歲了。儘管圓谷此時才憑《哥吉拉》在全球一炮而紅，但他絕非大器晚成。他早在默片年代的1919年便投入電影業，甚至早在他電影生涯開始前，還是個鄉下的好奇小孩時，生活就已經多彩多姿。從小，這個早熟的夢想家就常常異想天開，渴望翱翔於雲端之上。

17頁
《怪獸王哥吉拉》
（1954年《哥吉拉》美國上映片名）的招牌美版電影海報。

未來的「日本特攝之父」1901年7月10日出生於東京東北方約200公里的福島縣岩瀨郡須賀川町，當時他叫圓谷英一。他的父親白石勇（入贅）、母親圓谷靜都是日蓮宗佛教徒。一如圓谷的生平事蹟，他的生日也是眾說紛紜。部分官方資料記載他生於7月7日七夕當天——在日本，七夕吉日可為兒童祈求聰明伶俐。這一說法也算是相當靈驗，因為圓谷未來便是以多樣的藝術與實作技巧聞名。

圓谷家繼承了庄屋（鄉紳）的名號，不僅是當地要族，更因此擁有經營當地貨物批發店「大束屋」的昂貴特許執照。大束屋的經營內容包括了清酒、醬油、味噌和酵母等，此外還有其他當地農民的產品。（這家族企業於1970年結束營業。）

英一的母親靜，在他3歲時突然過世，得年僅19歲；幸好他的童年並不乏親密照顧。他的祖母，也是圓谷母系家族尊敬的大家長圓谷夏，提供他充足的物質支援；而他的叔父一郎則代表著父系家族，給予他情感上的陪伴。雖然輩分上是叔姪，其實一郎並不比英一大多少，兩人相處更像親兄弟。雖說「英一」這名字一般來說是給長子的，但現在一郎等於讓他有了個哥哥，英一就得了個綽號「英二」，並從此固定下來。英二就這樣長成了一個本性善良而充滿活力的孩子，總是思索著周遭世界，並好奇其運作方式。

1908年，7歲的英二就讀須賀川第一尋常高等小學校。他的繪畫才能很快就顯露出來，此外他也是個公認的勤奮樂觀好學生——異常地開朗、好奇且好發問。儘管有點愛做白日夢而心不在焉，但他仍熱中於學業；儘管他總是在想像飛行，但他實際表現可說是腳踏實地。他的阿姨良便預言，英二到了33歲必會發達。

1910年12月19日，日本帝國陸軍的航空先鋒，德川好敏與日野熊藏兩位上尉，駕駛亨利法爾曼（Henri Farman）雙翼機與漢斯古拉德（Hans Grade）單翼機，在東京的代代木練兵場完成日本史上首次飛行。這創舉點燃了少年英二的想像力，使他僅僅靠著報紙上的文章與照片，便以木材開始打造飛機模型——而這終究將成為他一生志趣。1958年在日本著名電影刊物《電影旬報》的一篇短文中，圓谷回想起他打造第一架模型飛機的往事：

> 我小學三年級時，開始對飛機產生興趣。那時候，我最大的夢想就是打造自己的飛機飛遍全世界。每天早上我5點起床，就點燈開始造飛機模型，一直作到要去上學。然後一放學我就趕回家，書包一丟就繼續上工到晚餐。

由於作品逼真巧妙，圓谷甚至在當地小有名氣，還被地方報社訪問，封他為「兒童手藝人」。

接下來這年又發生了另一事件，同樣促使圓谷的創造力繼續發展。他第一次目睹電影放映——那是櫻島火山爆發的紀錄影像。有趣的是，他並非深受影片影響，而是放映機本身。對他來說，這台機器比電影有趣多了。他帶著想要挖出放影裝置祕密的熱誠離開戲院，並很快就開始胡亂打造自己的簡陋電影機。「當我不忙著做飛機模型時」，圓谷在《電影旬報》訪談中回憶，「我買了一個玩具電影機，然後小心地剪下紙捲當影帶，在上面打齒孔，（在紙上）畫火柴人，一格一格畫。我徹底沉迷其中。」（多年來這個故事有數個不同版本的爭論，而圓谷英二的兒子圓谷粲便表示，他確信這故事是日後編造的，因為那時候須賀川的商店不太可能賣什麼玩具投影機之類的東西。不管怎樣，這故事也成為了圓谷英二傳奇的一部分。）

圓谷持續在藝術與課業表現優異，並在1914年3月完成了小學課程，翌月直升同校的藝術與科學部（尋常小學校高等科）。接著這一年，圓谷在《航空世界》雜誌讀了一篇文章令他格外興奮——那篇文章提到亞特·史密斯（Art Smith）和

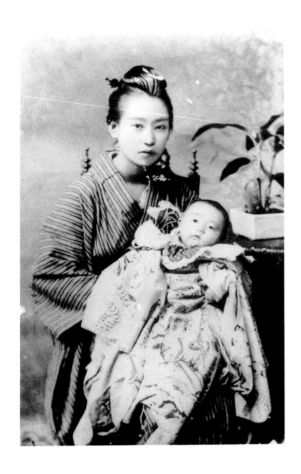

左 英二與母親靜，1902年。 右 英二的祖母夏，1904年。

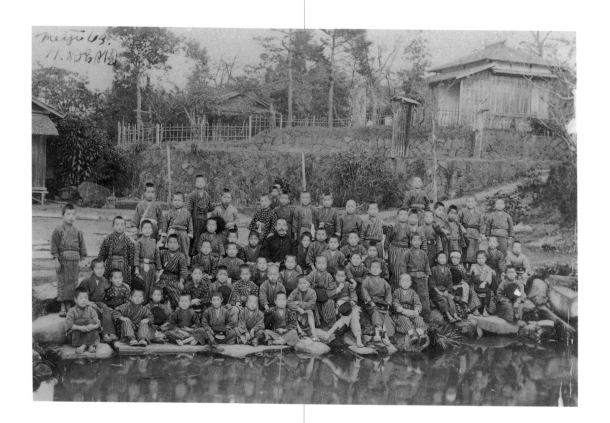

1911年英二全班合照。

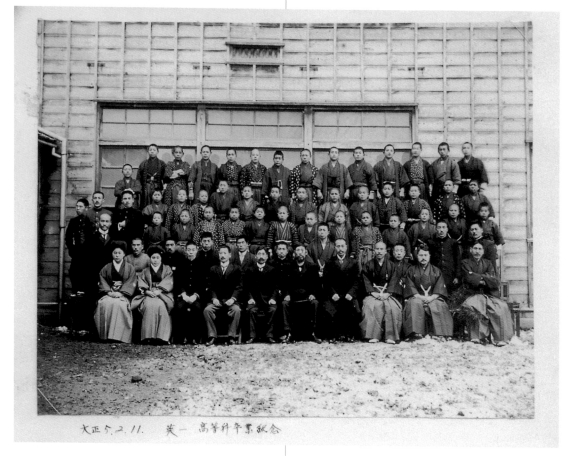

1916年英二全班合照。

其克提斯雙翼機，近日在東京青山進行三天的展示。雖然也有其他外國飛行員拜訪日本舉行展示會，但沒有一個像史密斯這位美國勇士一樣，因其高超表演與不怕死的空中特技而如此獲公眾注目，並讓圓谷心中充滿了飛行的熱情。圓谷徹底迷上了雜誌內的照片和故事，一次又一次地反覆翻看，直到這位大膽的飛行員在他心中成為神話般的人物。

為此，少年圓谷開始央求家裡讓他就讀日本飛行學校。該校位於日本羽田，是當時全日本唯一的私人訓練機構（此地日後成為東京國際機場，即羽田機場）。經過了數月的懇求，他的祖母和叔叔終於動搖，同意他去追夢。1915年10月，14歲的圓谷前往東京就讀日本飛行學校。圓谷在此向學校創辦人玉井清太郎學習航空知識；此人是日本民間飛航的先鋒，當時才24歲。

1917年5月20日，玉井帶著《東京日日新聞》的攝影師三度飛越東京上空。第三次飛行

時，飛機引擎出了問題，在芝浦上空失速墜落地面，玉井和準備撰寫學校報導的攝影記者雙雙身亡。這對所有人來說都是一大打擊，而老師的死更是令圓谷心碎。學校因此關門，16歲的圓谷不得不開始思索未來，覺得自己該選一條比較實際的路才對。他決定就讀東京的神田電機學校（今東京電機大學）。

為了貼補生活，圓谷透過叔叔富山房幫忙介紹，認識了內海玩具製作所的總裁。圓谷靠著繪圖與手藝技巧，成為設計部門的準社員，起草設計圖並打造實際模型。他的第一個成功案例是滑板車，成為了內海該季最暢銷的玩具。接下來兩年，圓谷在所內享受著接連成功，但很快地，他的命運又要再次改變。

機會上門

1919年春天賞櫻季，圓谷和同事在某間茶屋把酒言歡。當他從廁所回來時，忽然聽到一陣騷動——他的同事和另一群人打起來了，而圓谷不打算插手。日後證實了這是他人生的關鍵時刻。當他旁觀打架時，另一群人中有一個對圓谷不為所動的態度頗為欣賞，兩人便攀談起來。那人問圓谷是否對攝影或電影有興趣，圓谷當然點頭稱是。那人叫枝正義郎，是「天然色活動寫真株式會社（天活）」的知名導演。他當場就提議訓練圓谷當攝影師，不意外地圓谷欣然接受。

圓谷在枝正的《哀曲》（1919年）中，以攝影助理的身分第一次列入片頭劇組名單。他不像其他出身都市的同事那樣見多識廣，常在眾人面前鬧土包子笑話，但他選擇視而不見，並埋頭苦幹。在天活被國活（國際活映株式會社）合併之後，圓谷持續在枝正門下接受訓練，並在1920年的另一部電影《島之塚》中列名攝影助理。同年，他從神田電機學校畢業。該年3月，枝正離開國活，前往好萊塢學習電影技術，而圓谷則繼續留在片廠。不過1922年12月，他又要迎接一大轉變；帝國陸軍步兵徵召他入伍，服半年的兵役。

圓谷因其電機學位，而被第五師指派為通訊兵。1923年榮退後，他回到須賀川老家，不確定是否要投身電影。他的祖母勸他放棄電影或飛行的不切實際夢想，她說，他的責任應該在家族與其事業上。但圓谷硬是想在電影事業上再賭一把，只是他不敢跟祖母說。正好此時，有一位在東京的朋友願意提供他住所，他便決定返回首都。

一天早上，圓谷跟別人說他要去買米，但離

日本飛行學校的一架飛機。

開前留下了一張字條：「在電影事業成功前我絕不回來，就算死也一樣。」正當他要離去時，他被他叔叔一郎攔下；他對一郎坦承他不想放棄電影夢，且如果繼承家業，他永遠不會快樂。一郎沒阻止他，並要他不必擔心，也不用後悔——一郎自己會扛下家族事業。圓谷便順利抵達車站，搭上第一班往東京的火車。

從攝影師到藝匠

1923年9月1日中午前不久，關東大地震毫無預警地來襲。這場芮氏規模7.9的地震及隨之橫掃而來的大火，夷平了東京與橫濱的大半部。雖然地震與火勢的規模與1906年的舊金山大地震接近，但這場地震奪走了超過13萬人的性命（舊金山地震死亡人數估計為3千至6千人）。地震發生時，圓谷很幸運地不在城內，然而東京的電影業卻是完全癱瘓。儘管東京日後以飛快的速度重建，電影公司的資源卻是淒慘地少，而絕大多數的製作設備都移到了京都。但圓谷唯一與電影業的聯繫就在東京，他如果要繼續，就只能留下來。

1924年，圓谷開始在國活擔任首席攝影師，此時僅有少數像國活這樣的公司還打算在東京製片。1926年，杉山公平邀請圓谷，加入日本早期電影大師衣笠貞之助在京都創辦的「衣笠映畫聯盟」。

圓谷加入後隨即於5月開始製作的，便是衣笠空前的電影《瘋狂一頁》，由衣笠和1968年諾貝爾文學獎得主川端康成合寫。片中衣笠模糊了真實、幻想與超現實，運用夢一般的斷奏式剪輯與蒙太奇。這部片今日已譽為電影經典，多少也歸功於圓谷動感而獨特的攝影，還有其他方面的貢獻（儘管圓谷兼任助導和後期製作監督，但最終在片中只列名為「攝影助手」）。

接著，圓谷獲指派拍攝一代巨星林長二郎的出道武打片《小兒劍法》，於1927年上映。本片由犬塚稔執導且極為賣座，使林長二郎成為日本最知名的男星。接下來三部同樣由犬塚稔執導且由圓谷攝影的電影快速接連上映，也奠定了林長二郎的星路高升。那一年結束前，圓谷還拍了山崎藤江的《蝙蝠草紙》、衣笠的《月下狂刃》以及《天保悲劍錄》。

一部接一部的賣座奠定了圓谷在京都的攝影首席地位。他不只是對準焦開拍而已；他更因為透過構圖、鏡頭運動和剪輯來營造情感反應而備受尊崇。

1928年，衣笠前往歐洲，而衣笠映畫聯盟則被規模更大的「松竹京都下加茂攝影所」併購。該年圓谷擔綱11部片的攝影，並開始為影業官方雜誌《下加茂》撰寫電影和製片相關的文章。任職於松竹期間，圓谷開發出許多業界的創新，並將其延用至其他剛萌芽的電影技術，例如慢動作與雙重曝光。在缺乏既有參考出版物的情況下，圓谷必須在嘗試與錯誤中自行摸索出這些手法。此外，他也稍微幫助了松竹發展出自己的錄音技術。

1929年，圓谷決定著手將大衛·格里菲斯[1]拍攝《忍無可忍》（Intolerance）時設計的巨型攝影升降臂進一步實際化。格里菲斯的大型升降臂有42.6公尺高、寬18.3公尺，並安裝在6台四輪軌道車上。圓谷希望打造一台縮小版，可以兼用於棚內與外景，盡可能地增加鏡頭運動以加強戲劇效果。一如往常地，他用不到藍圖或技術手冊（因為根本沒有），便直接從草稿打造出第一個木製版本（之後他會發展出鋼架版本，也就是今日全世界使用的升降臂的改編版）。

• • • • • ✦ • • • •

就在那陣子，有一位叫作荒木雅乃的工程大亨千金，前來京都觀光購物。這為著迷於影星的18歲女性，特別鍾情林長二郎。託父親

之福，她和幾個同伴得以參訪日活和松竹的片廠。在松竹觀看圓谷與其助手架設木造升降臂拍攝時，裝置的一部分倒塌，她們目睹了那位年輕攝影師摔落地面，而雅乃就是當時最早衝上前去救圓谷的其中一人。圓谷住院時，這位年輕女性每天都來探訪他，不久他們就開始互通情書。幾個月後，在1930年2月27日，19歲的荒木雅乃嫁給了29歲的圓谷英一。

· · · · · ✦ · · ·

這段期間，圓谷參與的多半是流行的時代劇，或者封建時代的傳奇英雄故事。1930年8月，衣笠貞之助結束兩年多的歐洲行返回京都，並重新在松竹執導。回歸後的第一部電影《黎明以前》，他找了圓谷與杉山公平擔任攝影。從1930年至1931年春，圓谷在松竹片廠擔任十幾部電影的首席攝影。

1932年五月，圓谷與三村明、杉山公平、酒井宏、玉井正夫、橫田達之等人成立「日本攝影師協會」，未來此會將與其他電影同業組織組為「日本電影攝影者俱樂部」。這個團體（現日本映畫攝影監督協會）日後將為電影攝影領域的傑出表現頒獎。該年11月，圓谷離開松竹前往日活太秦攝影所，並在這段期間開始在業界使用「英二」這個名字。

英二和雅乃在1931年有了第一個兒子圓谷一，1933年又有了一個女兒都，但兩年後她突然過世（在日本，死因往往會保密，尤其是兒童）。這對英二和雅乃來說是一大打擊，但他們仍得繼續過活並養育兒子。英二不僅持續忙於電影工作，也不停地發想、計畫並設計各種提升攝影機效能的機械。這段期間，他發明了《自動快照器》並獲得專利且賣出，這是一條以腳踏板策動的快門線，可以讓攝影者自行拍攝空出手的自拍照。在片廠裡，他則實驗了無數種打光技巧，

以及現場機上效果，往往是利用煙壺噴煙來加強某一特定場景的光線角度。這個技巧加上其他利用空氣製造的效果，讓他得到了「煙圓谷」（スモーク円谷）這個綽號。

圓谷同時也著手發展玻璃片上色和銀幕投影技術等視覺效果，後者可說是今日「活動遮片」（traveling matte）效果的前身。他希望讓這些技術盡善盡美，以提升日本電影的技術達到與歐美水準。不過，他最奇特的靈感也即將要成形，隱約浮現在蘇門答臘西方的一個虛構小島上。

職涯的開悟：《金剛》

身為一個對電影特效極有興趣的人，圓谷當然看過喬治·梅里愛[2]的夢幻電影，還有哈利·豪特（Harry O. Hoyt）1925年的經典之作《失落的世界》（其革命性特效為威利斯·歐布萊恩[3]的成果），還有弗里茨·朗[4]的《大都會》。然而，有一部洋片帶給他最不可磨滅的印象，並開悟了他的職涯。梅利安·古柏（Merian C. Cooper）和恩尼斯特·索德薩克（Ernest B. Schoedsack）石破天驚的《金剛》徹底打動了32歲的圓谷。若說正是這「世界第八大奇觀」[5]改變了圓谷的一生和他的電影路，其實也不為過。

在1962年《每日新聞》的訪談中，圓谷回憶道：「《金剛》是一部轟動全球的電影，當然包括日本；這片讓雷電華從二流電影公司升為一流。我曾試著說服我工作的片廠進口該片的技術手法，但他們沒什麼興趣，因為當時我看起來只是個拍長谷川一夫[6]歷史劇的攝影師。」

透過他廣闊的人脈，圓谷設法取得了《金剛》的35釐米底片拷貝，並在他閒暇時開始一格一格地研究其中的特效。又一次地，圓谷在無法得助於技術手冊或該片相關報導刊物的情況下，開始自行追溯每一個特效是如何打造的。從此，他也發現了自己的天命。

1. David Griffith，1875–1948，美國知名電影導演，代表作為《一個國家的誕生》。
2. Georges Méliès，1861–1938，法國電影導演，是電影特效發展最早期先驅。
3. Willis Harold O'Brien，1886–1962，電影特效大師，在定格動畫上有傑出貢獻。
4. Fritz Lang，1890–1976，德國人，是電影史上的重要導演。
5. 《金剛》片中，向觀眾宣傳金剛的形容詞。
6. 林長二郎的本名，從1938年起取代藝名。

第二章

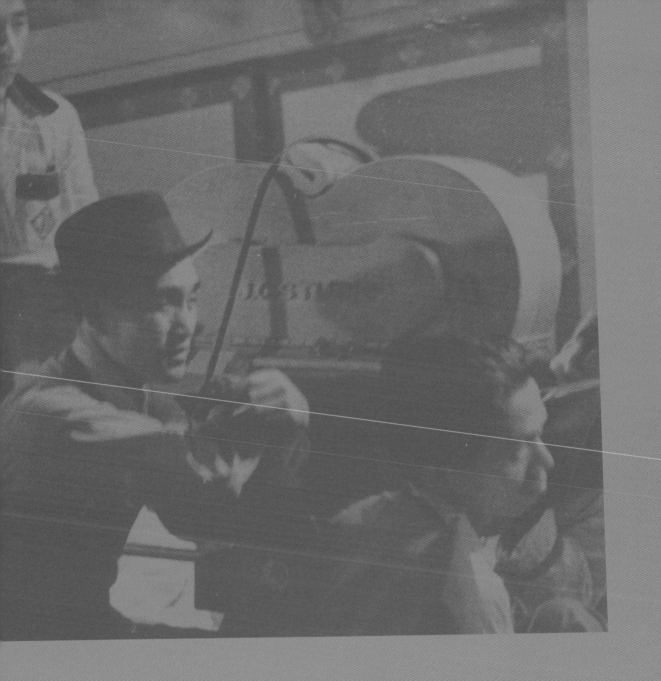

1933–1953

新奇想法與初期特效 | 在《攝影時代》（フォトタイムス）雜誌1933年的文章中，圓谷在無緣與特效大師歐布萊恩對話的情況下，寫下他自己對《金剛》特效的研究。從文章內圓谷的見解中，透露出他對這手法驚人的極度了解。該年12月，日活電影總裁同意圓谷開始研究並測試時代劇所需的投影合成技術。圓谷提議，可以將背景場面投影在演員後方，便能在影棚內節省昂貴的外景拍攝費用。片廠經營者當然樂見這種可能，但實際進行的結果卻完全不順利。1934年2月，在拍攝犬塚稔《淺太郎赤城嵐》最後一個合成鏡頭時，圓谷和片廠的執行長為了他對場景和打光極其精細的堅持，起了嚴重爭執。片廠主管不知道圓谷在做什麼，因而指控他浪費錢。頑固而衝動的青年圓谷無法忍受這種愚蠢，便毅然辭去了工作。

大澤善夫，這位京都出身、麻省理工學院畢業的企業家，此時正經營大澤商會寫真部。當他聽說圓谷離開日活，便邀請這位年輕的電影人加入他的公司，好研究大澤投資的各種銀幕合成與光學曬印設備。圓谷接受了邀約，並成為攝影技術研究所主任。

1934年10月，圓谷與其他技術人員完成了他所設計升降臂的第一個鐵製模型。這個新的升降臂和先前的不同，有著平衡重量，並裝置在一台軌道卡車上，可以讓攝影機在數秒間從眼球高度升至天花板。在大澤的全力支援下，圓谷創造出一次又一次的革新。該年12月，大澤正式將公司的名稱從「J.O.有聲電影」改為「J.O.製片廠」，並任命圓谷英二為攝影技師主任。

大澤從1932年起，開始為J.O.有聲電影片廠打造超越當代的設施。O代表的是大澤（Osawa）商會，而J代表的是查爾斯·法蘭西斯·詹金斯（Charles Francis Jenkins），大澤想要賣給日本製片廠的，就是這位美國人所發明的音響系統。大澤的目標，就是雇用傑出的年輕技師和手藝人，來挑戰窒礙的日本電影工業。

圓谷確實幫大澤達到了目標。重新設計完成的攝影機升降臂，正好趕上1933年10月起製作的

好萊塢式音樂劇《百萬人的合唱》，這部由富岡敏雄執導的片子是規模龐大的狂想曲，用上了圓谷的升降臂、弧光燈等，還有最尖端的RCA錄音

設備，包括了用來錄下演員歌聲的後期混音設備（也是好萊塢標準）。本片獲得普遍好評，雖然有些批評者反對其視覺風格——圓谷使用了某種令他惡名昭彰的爭議式打光技巧。事實上，在日活的時候，因為他偏好調低場景的光源來使演員的臉部不清楚（這是以今日的標準而言），並以另一個間接的光源來對比，而得到了「低基調」這個外號。（ロー・キートン指的是英文low key tone，不過在這玩笑中有和默片巨星巴斯特·基頓〔Buster Keaton〕諧音的意味，這位默片巨星以其戲劇中極其精細的布局聞名）。

此時，帝國政府也為這位年輕電影人準備了計畫。在國家主義崛起的1930年代，日本政府將轉而求助於私領域的電影業，希望藉其力量鼓舞民眾集結於帝國擴張主義目標下，並由戲劇和紀錄片來渲染日本在遠東的重要性。在日本與中華民國宣戰前，圓谷便已參與其中數部電影的製作過程，包括大製作《海國大日本》以及《穿越赤道》。後者是一部展示帝國海軍在亞太地區作用的宣傳紀錄片，圓谷在其中擔任導演及攝影師。（這不會是圓谷最後一部經手的宣傳電影。他接下來幾年內還會拍攝多部政府要求的電影。）在拍攝《穿越赤道》的5個月航程中，圓谷的第二個兒子皋，在1935年5月10日誕生。

成長熟練

結束海外工作後，圓谷回歸他享譽而前衛的電影攝影工作，在1935年11月，開始製作第一部全程採用微縮模型效果的電影《赫奕姬》。這部片改編自《竹取物語》，描述傳說中來自月亮的美麗孤女。整部片大半是在棚內拍攝，使用了京都的微縮模型，並將其與圓谷疊置的群眾與牛車影像合成在一起。

監督微縮模型製作的動畫師政岡憲三，在《電影旬報》中回憶道：「我們試圖自製牛車的

逐格影像，我想這應該是日本有史以來第一次把這（技法）實現。我們大概拍了十個處在各種動態階段的石膏牛模型，然後一格一格排列這些模型使它動起來。這些石膏模型是淺野孟府的傑作，花了一個多月才雕好。」

　　1933年11月，政岡為了發展光學動畫、微縮模型、天然色[1]和複雜的攝影與音樂效果，而在京都創辦了「政岡映畫美術研究所」。政岡與圓谷彼此激勵啟發，因而誕生了《赫奕姬》，讓日本的特效大大向前一步。很可惜地，這部片也像許多二次大戰前的電影一樣，在太平洋戰爭與戰後占領中佚失。據信二戰前拍攝的日本電影只有約1%保留至今，此外都只有片段殘存。

　　1936年3月，圓谷第一次擔任戲劇電影導演的電影《小唄集：鳥追阿市》上映，這是一部有著政治隱喻的冒險故事，包含著階級鬥爭與愛情悲劇。圓谷的特效第一次大獲成功，則是在1937年的日德合作電影《新土》，由阿諾・方克（Arnold Fanck）編導。本片製作其實是兩國簽署反共產主義條約的一環，以第一次使用全尺寸後側投影技術[2]聞名；此外片中其他特效，也全都是由圓谷所製作與執導。

東寶製片廠誕生

　　1936年9月11日，一件大事撼動了整個日本電影業。身兼鐵路與娛樂大亨，也是政治人物的小林一三，決定打入日漸擴張的電影工業，而且一出手便驚動四方。小林策畫了一場交易，合併了P.C.L[3]製片廠、P.C.L電影公司與J.O.製片廠，組成「東寶映畫配給株式會社」（東寶電影發行股份有限公司）。在獲得另外兩間小公司後，小林重新將這個聯合企業命名為「東寶映畫株式會社」。小林計畫在自己的院線裡，發行自家與美國進口的電影。

　　小林在東京西側一個叫做「砧」（今世田谷區砧町）的沉靜小鎮，興建全日本最大的製片設施。植村泰二擔任東寶社長，而森岩雄則擔任取締役（執行製作經理）。他們籌畫著要讓東寶領導日本電影業，進入現代化與技術進步的年代，但其他電影機構對此缺乏熱情。森岩雄長期以來都是日本電影敘事與技術的現代化佼佼者，始終提倡技藝精進。他也是少數致力於將「電影魔術」帶入日本電影的人。

　　森岩雄很清楚，圓谷英二是個優異的攝影師，也是熱情洋溢的工藝師，對於用現有技術增進技法充滿了興趣與敏銳度。在森的催促下，圓谷於1937年從京都前往東寶全新的技術部門，「特殊技術課」。

在《海軍爆擊隊》（1940）拍片現場。

　　一開始圓谷抱持著懷疑。在他為《寶苑》所寫的文章〈特技效果的一生〉中，他回憶道：「20年來身為戲劇電影攝影師，我一開始對於要接受這職務感到猶豫。然而，我對於增進這些技術極有興趣，所以我就開始了特殊技術的生涯。一開始，我感覺自己好像是這部門唯一的人，這十分奇怪。」在1988《宇宙船》雜誌的短文中，引述了圓谷英二說的一句話：「因為絕大多數的技術人員對我不聞不問，我每天早上都是悄悄

地溜進製片廠。除了森之外，感覺沒有人可以求助，因為他了解我的處境。因為有他，我才能忍過這段時期。」

圓谷在東寶的第一個任務，是為熊谷久虎

《海軍爆擊隊》（1940）中準備起飛的微縮飛機。

的《阿部一族》打造銀幕投影鏡頭，然後他執導了軍教音樂宣傳影片《嗚呼南鄉少佐》並擔任攝影。接著在1939年，他的生涯又經歷另一次意外轉折。在帝國政府的要求下，他被指派到陸軍航空本部的熊谷飛行學校，拍攝飛行訓練影片。圓谷神奇的空中攝影令上級印象深刻，因而獲派了更多任務。在學校近三年中，他取得了特技飛行的精通憑證——他一輩子的夢想終於實現了。但他在飛行時感受到的平和氣息，即將被日漸逼近的二戰陰影所遮蔽。

帝國介入

身在學校並往返於東寶的同時，圓谷在1939年11月正式任命為特殊技術課課長。接下來這個月，他獲令為東寶依法新成立的「教育電影研究課」拍攝科學教育片。政府還要求主製片廠拍攝數部宣傳片，包括紀錄片《皇道日本》；這部片是由圓谷英二攝影並執導，且由東寶教育電影下的新部門「東京國策映畫」所製作。

接著，同樣依政府的指令，東寶製作了第一部中國戰場的劇情片，木村莊十二的《海軍爆擊隊》。片中，圓谷設計並執導了大量的特效與微

縮攝影，並第一次在片中列名為「特殊攝影」。這片過去將近有60年被當成佚失電影，不過近年在日本發現了《海軍爆擊隊》的拷貝部分片段，並於2006年在圓谷的回顧展中上映。

接下來兩年，圓谷持續完成了一連串宣傳劇情片以及紀錄片，但一個重大事件將不只改變圓谷的一生志業，也改變了歷史方向。1941年12月7日，日本襲擊了美國珍珠港海軍基地。這一事件產生了一股愛國浪潮，也激發了政府與日本人的激昂情緒。帝國政府相信太平洋戰場的勝利可以當作一連串劇情電影的基礎，喚起大眾對戰勝美國的期盼。東寶所有可動用的資源都投注給《夏威夷——馬來海戰》，此片由山本嘉次郎編導，由圓谷總監令人印象深刻的特效。

在東寶的外景場地，圓谷和劇組不辭辛勞地以海軍提供的照片，打造出過於精細的微縮模型，來重現整個珍珠港。這龐大的戶外場景當時是日本有史以來最精巧的，得以極盡真實地重演日軍攻擊美國戰艦列。（到了二戰後，圓谷過於逼真的影片，其實成為了太平洋戰爭紀錄片的一部分。）圓谷的特效還不止於轟炸珍珠港——片子還栩栩如生、「親歷現場」地描寫了1941和1942年的關鍵勝利，其製作時程是前所未聞地長，整整從5月一直到11月。

圓谷再次超越了自己；《夏威夷——馬來海戰》於1942年12月上映，成為了當時日本影史最賣座的日片。這片不只得到了《電影旬報》的年度最佳電影，圓谷也從「日本映畫攝影者協會」獲得了技術研究賞。觀眾與影評的一致讚揚，對於特殊技術課草創時歷經艱難的圓谷來說，無疑是個人的一大勝仗。

從此，在接下來的電影中，圓谷得到了同僚的尊重與合作，也因而開始能分到足以實現他想法的預算。接下來一整年，特殊技術課的成員增加，包括了東寶內的同事以及從其他製片慕名而

來、希望能跟知名的圓谷共事的眾多手藝人。

・・・・◆・・・・

　　在這一段榮景中，雅乃於1944年2月12日生下三子圓谷粲。他是第一個受洗為天主教徒的孩子。雅乃當初是在妹妹的帶領下，改宗信天主教；她先是讓孩子出生時成為教徒，最終也讓英二改宗。

・・・・◆・・・・

　　儘管中途島大敗後整個戰局逆轉，日本在太平洋戰場上節節敗退，但日本政府仍讓宣傳機器持續全速運轉，圓谷也奉命繼續為誇耀日軍戰功的電影打造特效。為了加速宣傳、說服大眾日軍情勢仍大好，東寶破天荒地獲准進入飛機工廠，以使其戰爭描述更為可信。

　　當太平洋勝仗的英勇電影在日本風行時，戰火本身仍離一般日本民眾有段距離——但這只到1945年3月10日為止。在連續兩小時的持續轟炸後，東京大都會區有10萬人燒死於美國陸軍航空兵團丟下的20萬個燒夷彈，還有一百萬平民無家可歸，不得不離開東京。英二、雅乃和孩子們當時在防空洞內避難，當燃燒物落下時，圓谷為了安撫孩子們，還講起了活潑的童話故事。接下來的兩周，還有1千6百趟轟炸任務，目標包括了東京、名古屋、大阪和神戶。在廣島與長崎遭到原子彈轟炸後，日本於1945年9月2日正式投降。

戰後餘燼

　　儘管東京轟炸焚毀的範圍不包括東寶所在的成城一帶，圓谷也能很快回到工作崗位，但在美國占領下，眾多日本製片廠的進度都因官方審核評估而嚴重阻滯。1946年，東寶從原本一周兩片的速度減到一年18片。在這段停滯時期，圓谷和組員仍不懈地繼續實驗光學曬印和接景（在玻璃

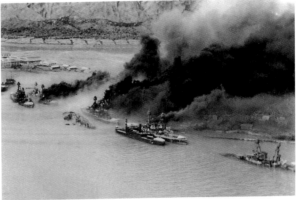

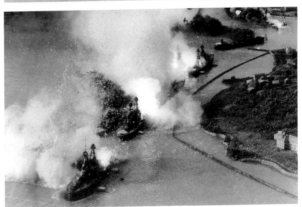

《夏威夷——馬來海戰》（1943）中描繪的轟炸珍珠港實在太寫實，以至於部分片段日後直接收錄進戰爭紀錄片中。

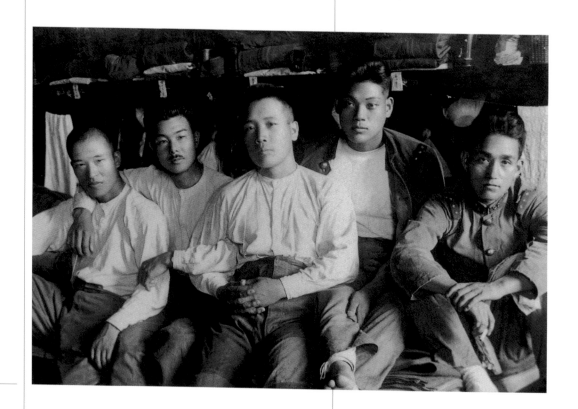

上繪圖置於鏡頭前來增強鏡頭）。但當圓谷仍忙東忙西時，整個日本已陷入一片混亂，而東寶正處在崩潰的邊緣。

1948年3月底，圓谷被東寶解雇，明顯起因於他在《夏威夷——馬來海戰》中精細的珍珠港微縮模型。美國占領部門認為，圓谷能夠獲得如此詳盡的美國海軍基地情報，想必涉及間諜活動。圓谷因此也決定出外一闖，尋求平穩的工作，便和兒子圓谷一共同創立了「圓谷特殊技術研究所」，位於東寶製片廠外不遠處的自宅內。這段艱苦的日子裡，圓谷只能為其他電影公司作一些小雜事，前途一片黯淡未明。即便如此，他仍然維持著樂觀心態。

同時在東寶製片廠內，共產主義者與反對者正在進行激烈的對抗，而工會則在電影業內發起勞工鬥爭與罷工抗議。其中一場在東寶的罷工失控，引來日本警方與美軍坦克、士兵鎮壓。圓谷的三子粲回憶起父親曾說過，當時他

如何在抗議者的眼下偷偷翻牆回片廠工作。這場罷工後，部分罷工員工接管東寶備用設施，而成立了新東寶製片廠。這事件有效地瓦解了東寶的許多部門，本來的同事也因此四散在東寶和新東寶之間。

身為置身事外的一員，圓谷在新東寶、松竹等製片廠找到差事，並以圓谷特殊技術研究所的名義擔任獨立承包商。他持續寫作電影製作文章並向大眾推廣，同時也接受來自大映京都製片廠的一些主要委託。這段期間，他也為日本戰後第一部（但微不足道的）科幻電影——牛原虛彥的《虹男》——擔綱特效，接著則是日本的第一部重要的科幻電影《隱形人現身》。

在美國對日本電影業鬆手後，圓谷便悄悄帶著他的技術研究所同伴一起回到東寶製片廠。在這段貧乏的日子裡，他仍是不受官方歡迎的人物，所以不論是電影海報、試映或先行預告片，都刻意不列出他的名字。但他開始在盟軍最高司

圓谷在熊谷飛行學校的三年間曾擔任飛行員，照片攝於1939年。

令官總司令部的雷達下，慢慢復興東寶的特殊技術課。在1952年，圓谷始終保持極度低調，直到4月28日《舊金山和約》生效，美軍占領正式結束。當年圓谷的一部電影值得一提：《抵港男子》，這是他第一次和製作人田中友幸以及導演本多豬四郎合作；這兩人在圓谷未來的生涯中，都會是極關鍵的角色。

　　1953年，圓谷參與《奔放星期天》，這是日本的第一部3D電影，由村田武雄（未來他將參與《哥吉拉》的劇本寫作）執導。同時，與圓谷一樣歷經放逐歸來的森岩雄，正全力準備製作一部大手筆的《夏威夷——馬來海戰》重拍板，片名為《太平洋之鷲》。這次，這部電影將展現出戰爭對那些為國犧牲者與被遺棄者的打擊，並重新審視最終的敗局。身為執行製作人，森岩雄是為了展示圓谷團隊的專長而提出本片企畫，並藉以建立一個好萊塢式的製作系統，使用詳細的分鏡表，來仔細規劃並建構特效片段。為此，森與圓谷不只共同籌備了特殊技術課所需的資源，還從東寶的其他部門調來手工藝人，以建立一個技術精良的基礎，好應付本片的史詩規模。

　　特殊美術的主管渡邊明，帶領了美術團隊起草帝國海軍戰艦的藍圖，這最終花了兩個月才完成，接著又花了三個月把所有微縮模型完成。多數的模型都是木造，再以錫片包裝上色。其中最大的是十分之一尺寸的航空母艦「赤城」，模型全長是驚人的26公尺，可能是圓谷畢生打造過最大的複製品。模型團隊還打造了航空母艦「飛龍」的13公尺長微縮模型。這兩艘船都用柴油引擎發動，且從內部手動操作，而這些特大號微縮模型的海上鏡頭，是真的在東京東北方的勝浦海外拍攝。《太平洋之鷲》成為東寶當年的轟動大作，但當時他們還不知道，真正的超級大作很快就將轟然而至。

1. 由於當時的彩色影像是用著色法，因此直接的彩色影片稱為天然色。
2. 從後方於布幕投射背景影像，與幕前的演員一同入鏡。
3. 寫真化學研究所（Photo Chemical Laboratory）。

第 三 章

怪獸

1954–1955

《哥吉拉》與「怪獸映畫」 | 《太平洋之鷲》大獲成功後，曾與圓谷在成瀨巳喜男電影《直到勝利之日》合作過的東寶年輕製作人——田中友幸，正籌劃著一部描述日本占領印尼後的電影。《榮光之影》這部片本來是希望能撫平兩國的傷痛，但印尼此時瀰漫著強烈的反日情緒，而這政治壓力導致印尼政府拒絕給日本劇組簽證。結果印尼製作人與東寶同意取消計畫，而這位年輕的日本製作人必須得為東寶的製作計畫表想出替代方案，而期限已迫在眉梢。

32頁

海灘上的哥吉拉，當時正要拍攝美國版《魔斯拉對哥吉拉》（1964）的一幕。

據說，當田中友幸在雅加達往東京班機上看著窗外大海時，他開始思考近日一件美日兩國間的事件，該事件被日本媒體稱為「人類的第二度原子彈轟炸」[1]。1954年3月1日，拖網漁船「第五福龍丸」航進美國於馬紹爾群島進行的氫彈試爆落塵內。雖然漁船在公告的危險區外，但實際的氫彈爆炸比預期還要大一倍，加上天候狀況，讓核能落塵隨雨水落在第五福龍丸上。雖然漁夫們決定離開那一帶，但他們仍先停留該地好收回漁網，使他們曝露在放射能中數小時。

回到燒津港後經檢測發現，全體23名船員外加已批發出去的全船鮪魚，都受放射能嚴重污染。新聞傳開後，將近有5百噸的漁獲必須銷毀或

《哥吉拉》前置作業中，上百張提供印象的手繪分鏡圖中的一景。

掩埋。這造成了全國恐慌，並使漁業大幅受創。其後美國政府估計有856艘漁船，以及數百名馬紹爾群島居民（日後被遷離），都曝露在氫彈試爆下。美方害怕日本國內出現反美行動，因而快速與生還者談妥補償契約，但日本政府拒絕接受任何和解。

田中感覺到這個悲劇事件的過程，可以和尤金・勞里[2]即將上映的《原子怪獸》（The Beast From 20,000 Fathoms）合在一起，形成有趣的新電影概念。不久前，田中才在一本商業雜誌中讀到這部片的相關訊息，是描述一隻在北極的巨

大恐龍因核武實驗而甦醒，他便認為將這改編後的點子，正好可以推銷給森岩雄。在剩下的航程中，田中匆忙寫下了史前生物因南太平洋氫彈試爆復活、最終攻擊東京的故事大綱。他將其題為《海底兩萬哩來的大怪獸》。想必圓谷英二和東寶能夠讓他的想法實現。

森岩雄認為田中的點子與圓谷絕配，尤其有了他自己剛推動的分鏡表系統更是如此。這部怪獸片此時有了個祕密代稱「G作品」（G意指giant，即「巨人」）。圓谷也提交了自己在3年前寫的大綱，描述巨大的變種章魚襲擊印度洋上的日本貨船（很有趣地，這彷彿預示了1955年雷・哈利豪森的《海底怪客》〔It Came from Beneath the Sea〕的到來。）田中聯絡了曾獲大獎、廣受歡迎的神祕小說作家香山滋，並委託他根據自己和圓谷的想法，來發想出一個成果。

香山過去就曾以怪物故事獲得成功，例如《類人猿的復仇》系列，描述一種類人的未知生物據稱生存在蘇門答臘與東南亞。香山於1954年5月正式簽約，並寫下完整的短篇完稿，描述一種從未有紀錄的巨大海中生物攻擊漁船，以滿足其無底的胃口。不過，這個故事有些平淡。故事大半都是關於那生物在尋找食物，且看起來比較像巨大生物而非破壞獸——牠破壞的不過就一個霧夜中的燈塔。

森和田中都認為，能在有大量特效的《太平洋之鷲》中，不費吹灰之力就與圓谷合作愉快的導演本多豬四郎，絕對是能扛下這個前所未有挑戰——從未試過的日本大怪獸電影（不包含現已佚失的《和製金剛》〔1933年〕與《金剛現身江戶》上下集〔1938〕）——的最佳人選。本多認為香山的故事情感太過頭，且對於缺乏氫彈情節感到不滿，便和村田武雄負責將香山的故事改寫為劇本。

他們決定將這個不真實的劇情放在真實世

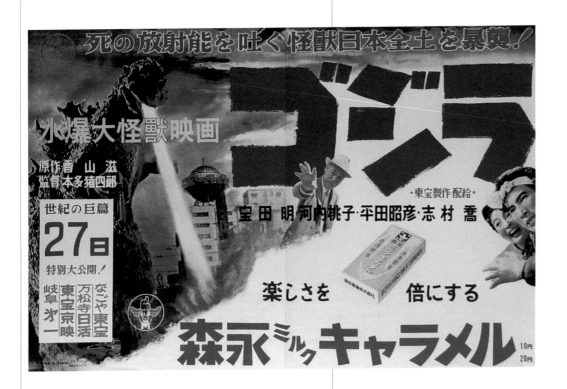

通勤電車廣告（森永牛奶糖贊助）預告了哥吉拉將在西日本四間主要戲院於10月27日提前特別上映。

界中，並希望讓這部片反映現實的地緣政治、國家與社會關懷，並喚起東京大轟炸與廣島、長崎原爆的陰影。他們一致同意應該誠摯地處理這部片，不能只將其視為「怪獸片」，而是嚴肅現實的題材。怪獸襲擊東京將是戰爭本身的化身，而森岩雄則認為，這生物本身應該帶有氫彈的肉體傷痕。

儘管本片製作細節日後都詳盡保存下來，但這怪獸的名稱由來至今仍處在迷霧中。根據從未證實過的傳說，東寶製作人佐藤一郎跟田中提及某個強壯有如大猩猩（Gorira）、體型有如鯨魚（Kujira）的職員，而片廠職員們給他取的外號是「哥吉拉」（Gojira）。儘管日本NHK的特別調查報導聯絡上這位職員的家人，但許多人仍對這故事的真實性存疑。本多豬四郎的太太紀美便表示這整個故事都是胡謅。不管源起於何，劇組都滿喜歡這名稱，因此本製作便正式命名為「哥吉拉」。

原本圓谷希望能像《金剛》一樣以定格動畫來呈現這場核能惡夢，但當問到要花多久能完成特效時，圓谷跟森岩雄表示，根據東寶目前的劇組和設施，若要完成劇本上所有特殊鏡頭，要花7年。這想也知道不可能──這部片年底就得上戲院。圓谷認定，他的部門在微縮模型建築和特技攝影的專才，足以和穿怪獸戲服的真人演員協同運作，而不需要用到定格拍攝技術。森與田中便同意放行，讓圓谷開始計畫並施工。

光計劃就已千辛萬苦。為了保證一切運作順暢，本多和村田得把場景的想法交給圓谷，由圓谷來說他的團隊能或不能完成。（大部分時候，他都說可以。）在大量的分鏡作業中，有問題的場景或鏡頭先被剔除，以避免在拍攝時發生昂貴的失誤。

他們嚴格的標準也造成不少麻煩。有一次在調查時髦的銀座地帶時，圓谷、本多和首席助導梶田興治站在松坂屋百貨的屋頂，討論起要在某些建築物放火，或是弄倒哪幾棟樓，並計畫整體

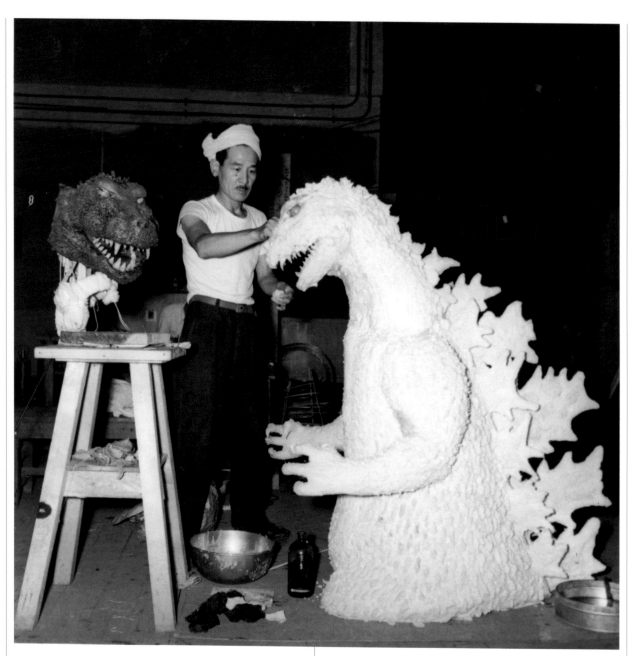

利光貞三製作《哥吉拉》怪獸戲服（但後來遭退回），攝於1954年。

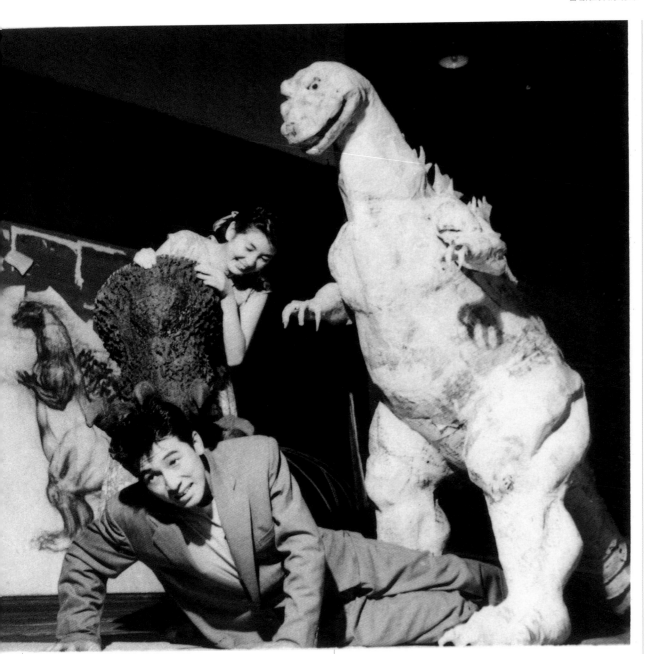

演員寶田明與河內桃子在利光貞三的工房，與尚未完成的哥吉拉戲服嬉鬧。攝於1954年。

滋登尼克‧布里安描繪的蜜龍，其皮膚質感和其後為哥吉拉設計的皮質頗為類似。

魯道夫‧札林格筆下的暴龍和哥吉拉有著明顯的相似處。事實上，這張圖的複製品也短暫出現於《哥吉拉》（1954）片中。

的大規模破壞。本多記得當時他心想著，別人如果不小心聽到他們的對話會怎麼想；果不其然，他們在一樓出口處就被擋下來訊問，幸好他們一向當局表明身分，就平安離開了。

另一頭，美術監督渡邊明卻拿不到用來重建片中大部分街景所需的藍圖，而得由井上泰幸帶領一支隊伍去調查目標地帶，拍照素描並將這些研究成果化為實際的微縮模型藍圖。這是項艱苦異常的工作。接著，在井上不屈不撓地測量並完成勝鬨橋的藍圖後，原始設計送達了製片廠。加工與木工部門也已經開始打造二十五分之一的微縮模型，並有許多臨時工前來加快製程。不過由於一些細節的瑕疵，這些模型還是得報廢並根據新藍圖重做。畢竟圓谷英二是個對細節及為堅持的人，只要達不到他的標準，就算是得花幾個星期做的布景也絕對得打掉重來。《哥吉拉》是關鍵大作，圓谷也希望所有組員都能符合甚至超乎自己的職責所能。

為了設計怪獸造型，香山滋提名了知名漫畫家阿部和助。阿部曾為香山的幾部少年冒險故事作畫，並和許多出版者以多種類型合作。阿部參與過最有名的作品是圖畫故事《少年肯亞》，是由其師傅──日本圖畫故事大師山川惣治所繪。這個故事是關於一個遺棄在非洲的日本孤兒，與其說是像《泰山》還不如說像是《失落的世界》，其背景設定於一個充滿史前生物的大地。當阿部與《哥吉拉》劇組討論時，他帶了《少年肯亞》當時的版本，其中有一幕是角色與暴龍相遇。這件事未來將對《哥吉拉》的製作有著決定性的影響。雖然阿部的設計最終遭到否決──他的設計太抽象，而且與其說像動物，還不如說像人，頭部甚至像是蕈狀雲──但他仍留下來幫這部片畫了幾百張的分鏡表。為了這重大任務，阿部還招募了好幾位漫畫家來幫忙，包括未來的漫畫大師白土三平（代表作為《卡姆依傳》）。

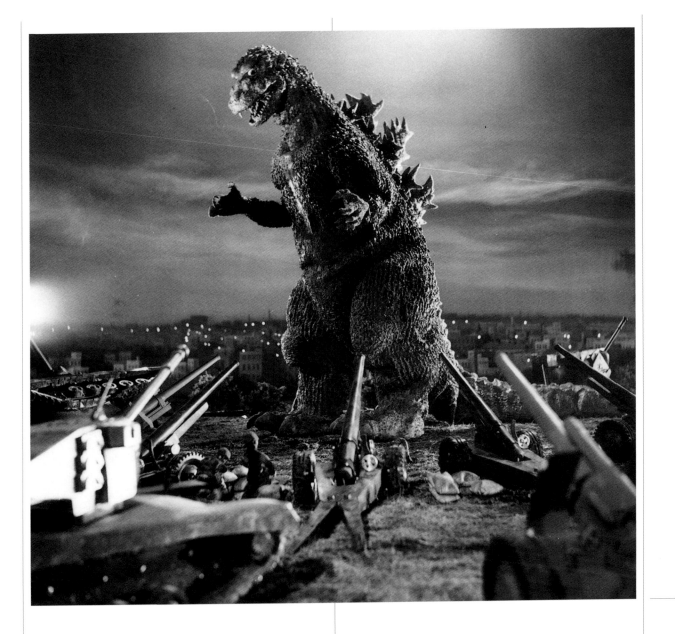

　　田中、圓谷和本多決定專注於自行設計的原創恐龍。美術監督渡邊明受到《生活》（Life）雜誌的史前生物圖集上，由魯道夫·札林格（Rudolph Zallinger）與知名捷克恐龍藝術家滋登尼克·布里安（Zdenek Burian）所繪的圖像啟發，便合併了暴龍與禽龍的特徵，並加上劍龍的骨板。為了將渡邊的圖片實體化，圓谷聯絡了他在《夏威夷──馬來海戰》的老同事利光貞三。利光接下渡邊的繪圖並開始以黏土將怪獸成型。測試過鱗片狀、瘤狀與鱷魚皮等紋路之後，劇組決定採用鱷魚皮版本。

　　利光與美術部門接著開始打造演員可穿的哥吉拉皮套。第一個版本是在布料與線的內框上，一層層敷上預先融在鋼桶裡的熱橡膠。結果這樣做出來的戲服太重且可動性低，著裝的演員根本無法移動，所以就放棄了。

　　第二套戲服，雖然仍然有驚人的100公斤重，但至少多了一些移動自由，並成為了定裝。而第一套戲服則被切成兩半，用來拍攝只有部分哥吉拉身體的鏡頭；利光另外還做了一些小型、機械或手動的哥吉拉偶，可以從胃中噴霧，在特寫鏡頭中模擬放射能火焰。一位年輕的演員兼替

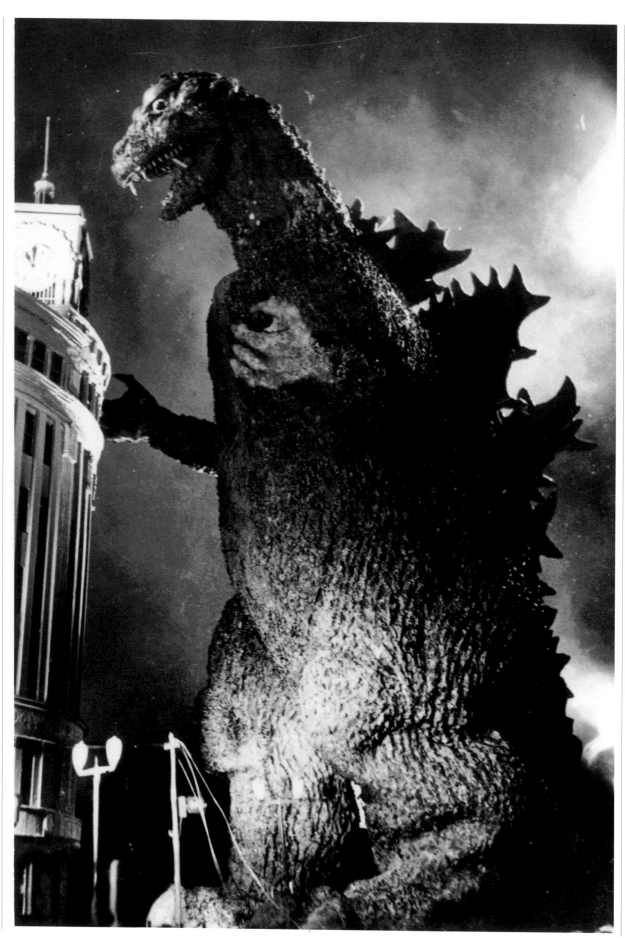

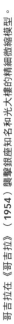

哥吉拉在《哥吉拉》（1954）襲擊銀座知名和光大樓的精細微縮模型。

身——中島春雄分到了哥吉拉這角色（未來他將在漫長的怪獸演員生涯中一再出演哥吉拉），並與另一位演員手塚勝巳輪流，藉此讓劇組能在中島需要休息時繼續拍攝。

　　1954年8月起，本片正式開拍。圓谷將他的特效團隊分為三班——A班負責跟外景攝影、B班拍微縮模型，C班處理光學合成。圓谷本人和他的團隊，包括擔任攝影助手的兒子圓谷一，就與本多的外景隊伍同行。在拍完需要特殊處理與合成鏡頭的底片後，他們就回到東京監督亟需精細作業的特效鏡頭。

　　微縮模型第一天拍攝的部分為哥吉拉摧毀國會議事堂，該模型大小為原尺寸的三十三分之

一，好讓哥吉拉可以凌駕其上。中島春雄回憶，他們決定讓手塚拍攝這場，但他失手讓下顎直直撞在微縮模型上，搞砸了這一場景且還得要重拍；因此在換成中島拍這一幕時，由於圓谷根本沒空重蓋建築，所以改成了特寫鏡頭。

　　這個苦差事讓這兩位壯漢深受重創。他們得塞進令人窒息的皮套、在燈光下活活烤熱，一再瀕臨熱衰竭與昏迷，還得呼吸那些為了讓東京有如一片火海，而用煤油燒破布產生的濃煙。每拍完一景，都可以從皮套裡倒出一整杯汗，中島整個人在拍攝過程中足足少了9公斤。難得在罕見的某次休日中，他又得知手塚和數名劇組人員因為一條掉進室內水景的電線而幾乎要被電死。雖然

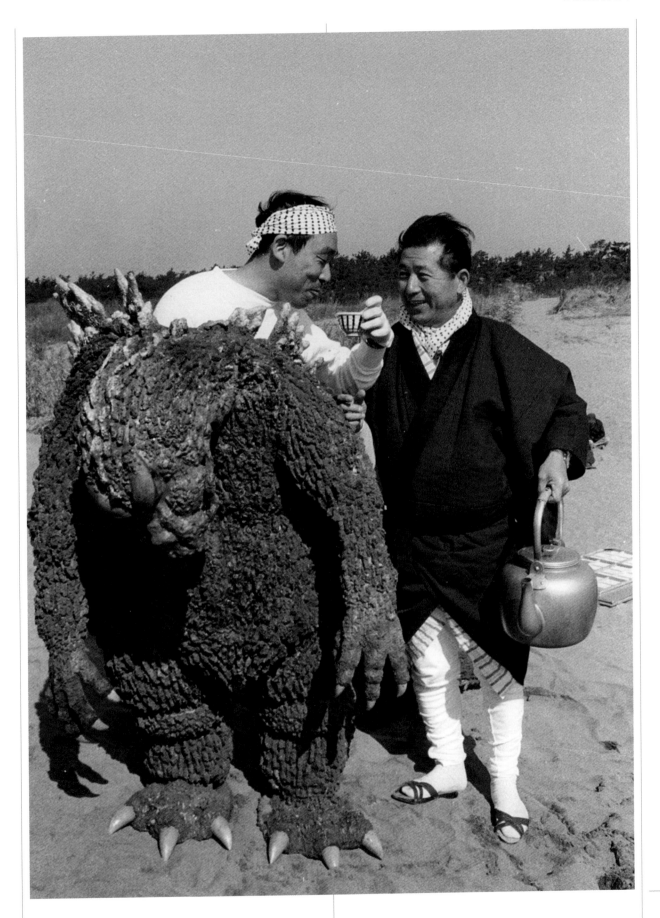

在拍攝美版《魔斯拉對哥吉拉》（1964）的場景時，手塚勝巳倒茶水給中島春雄（著哥吉拉裝者）。

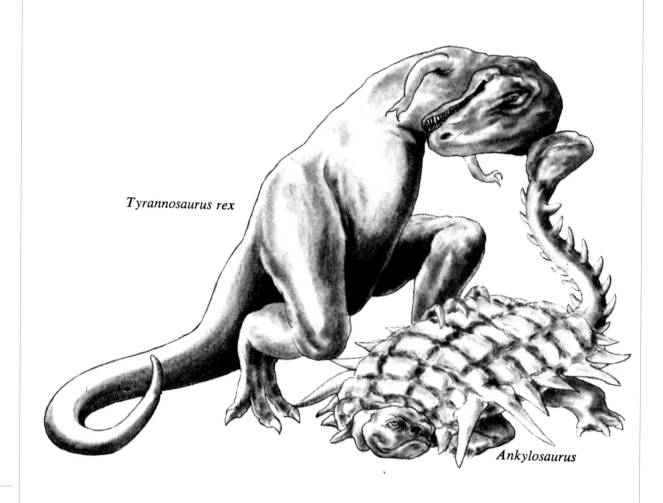

Tyrannosaurus rex

Ankylosaurus

肯楊·香農（Kenyon Shannon）描繪的甲龍與暴龍打鬥，在《哥吉拉的逆襲》（1955）化為超乎想像的大戰。這類1950年代美國的恐龍畫作，是圓谷英二片中眾多怪獸造型的靈感來源。

1. 或「日本捲入的第三次原子災害」。
2. Eugène Lourié。在尚·雷諾瓦的《遊戲規則》（La règle du jeu）、《舞台春秋》（Limelight）、《坦克大決戰》（Battle of the Bulge）等電影擔任美術監製。

用真人演出比起定格動畫要省時許多，但並不代表真人演出是條捷徑，其過程可說漫長艱鉅，開夜車也是家常便飯。

本多在40天內便完成了他的拍攝，而圓谷則花了62天，都合乎他們預期的時間表。但先不論這一點，《哥吉拉》日後證明是東寶拍過最昂貴的電影之一，對於製片廠來說也是一大財務風險。事實上，這部片最終耗費超過一億日圓（以1954年而言約150萬美金），成為當時日本有史以來最昂貴的電影製作，也是繼上一個刷新預算紀錄的《七武士》之後，又一場財務上的大賭局。

就在該年不久前，4月26日上映的《七武士》才剛成為年度最賣座電影之一，證明了花在拍片的資本十分划算；對東寶來說很幸運地，哥吉拉的賣座將比這還要成功。《哥吉拉》這部片與衣笠貞之助的《地獄門》以及黑澤明的《七武士》，在全球為戰後日本影業贏得了尊嚴，也讓圓谷英二獲得了第一個「日本映畫技術賞」，並奠定了東寶在全球特效的頂尖地位。

多即是多

《哥吉拉》收工後，圓谷卻不得閒——10月

分特效畫面一般青，他立刻就奉派前去為小田基義的《隱形人》負責特效和現場攝影。這部片雖然不那麼大手筆，但仍因為其情節而為人所知；片中主角為戰爭中一場將人隱形實驗的最後生還者。圓谷有過為《隱形人現身》監督特效的經驗，因而能比較輕鬆地解決這部片。本片的一個高潮就是結尾大爆炸中的微縮模型。《隱形人》在1954年12月上映，雖然新年年假將至，圓谷還是沒什麼休息時間——東寶還想拍哥吉拉的續集。

基於《哥吉拉》巨大的票房收入，東寶立刻就召集多數劇組拍攝續集《哥吉拉的逆襲》。《夏威夷——馬來海戰》的第二工作組導演小田基義獲選為本片導演，由佐藤勝擔任配樂。圓谷的特效團隊開始準備迎接新挑戰，而圓谷則正式由「特殊技術」升格為「特技監督」。儘管哥吉拉在前作最後敗亡，但片尾山根博士結論道：「如果持續進行氫彈實驗，那樣的哥吉拉或許會在世界某處再度現身。」因此，新的哥吉拉出現了，還加上牠的仇敵安基拉斯，兩者都是持續在南太平洋進行氫彈試爆的產物，且同時在大阪登陸，在甦醒期間造成嚴重破壞。

在匆忙製作下，《哥吉拉的逆襲》有大量怪獸動作，但缺少了原作中的史詩情節，僅專注在於魚罐頭工廠中男男女女的生活。雖然這次怪獸數量加倍（東寶第一部怪獸對決戲碼），但圓谷的特效水準卻變得參差不齊，多半是因為過快的製作流程以及更少的預算分配。多虧較新的液體橡膠材質和其他柔軟的合成樹脂，哥吉拉戲服到了這部片多少輕了一些。

拍攝《哥吉拉的逆襲》受到許多問題阻礙。根據光學合成師中野稔所言，當大坂城[3]被破壞後，由於劇組未算準時間[4]，所以必須要重建一棟新的來重拍，這就花了兩個星期外加大量預算。其他問題還包括了拍攝片尾高潮片段——噴射機用飛彈射擊山壁造成雪崩掩埋哥吉拉（也是中

島春雄演出）時，所發生的危險意外。「我得站在場景中間讓大量碎冰往我身上滾落。」中島向《神之歲月：日本幻想電影史》的作者蓋・塔克（Guy Tucker）表示，當時有一塊平台因為碎冰過重而崩塌，把他和線路管理員開米榮三一起帶下去，幸好兩人都未受傷。《哥吉拉的逆襲》在1955年4月上映，冀望能活絡票房，不過該片直到1959年5月才在美國上映，並被修改為《巨物火焰怪獸》（Gigantis, the Fire Monster）。

《哥吉拉的逆襲》（1955年）的日本原版版海報。

3. 「大坂城」與「大阪」並非同一字。

4. 最初大坂城微縮模型過於堅固而無法由怪獸破壞。後來改為人工拉線崩場，但由於沒有和怪獸動作一致而再次NG。

哥吉拉入侵美國
《哥吉拉》與
《哥吉拉的逆襲》的美國化

奧古斯特·拉格尼
AUGUST RAGONE

「這裡是東京——為一頭未知生物而焚燒的紀念碑；這未知生物在這一刻仍舊銳不可當，而下一刻地隨時都能以驚人的破壞力襲擊世界任一角落。」
　　　　　——史提夫·馬丁《聯合世界新聞》

1955年，一組美國電影經紀人與投資者購得了1954《哥吉拉》的世界上映權，但他們已預見了西方觀眾未必能接受全亞洲卡司的事實。他們選擇加入新片段，由老手剪輯泰瑞·摩斯（Terry Morse，代表作為《霧島》）執導，安插了一個美國報紙記者，以倒敘的方式回想故事。才剛在希區考克電影《後窗》演出的雷蒙·伯爾（Raymond Burr），獲選擔任主角史提夫·馬丁（這遠比日後知名的同名喜劇演員還要早許多）。伯爾演出了硬派陰沉的風味，據說在五天內就拍完了所有片段。日裔美籍的不動產經紀人兼性格演員法蘭克·岩永（Frank Iwanaga，代表作有《蛙人》）演出伯爾的翻譯，保安官岩永友。

與某些批評者所寫的恰巧相反，摩斯的片段（由蓋·洛〔Guy Roe〕所拍攝）插入原本日本影片的方式，其實十分聰明；雖然，當伯爾和其中一個日本角色對話時，可以看出那人不是原片本尊，而是替身。為了容納新片段，電影遭大幅刪減，讓所有角色（除了芹澤博士外）都不如原片來得有深度。電影的注意力多半放在每一個場景中發生了什麼事，而不大注重每個角色說了哪些話（有幾個場景角色說的話根本脫離了

美國上映時，《哥吉拉的逆襲》（1955）重新命名為《巨物火焰怪獸》。

上下文）。摩斯也許是想，「誰會注意到這個？」而且就當時來說，他是正確的。盡量只插入最少量的必要片段是個高招，畢竟這幾乎是有史以來第一次嘗試以這種方式，讓美國觀眾接受外國電影。至於片中原有的角色尾形和芹澤，則是由多話的性格演員吳漢章（James Hong，代表作為《妖魔大鬧唐人街》）在沒看過任何片段下，於三天內配完。

先不論摩斯的片段安插（以及沖淡原本末世預言式主題）明顯過於倉促，這部片還是企圖想維持一種堅定、情緒

化的感受，因而讓這改編版有了自己的生命。事實上，東寶可是清楚知道、也大幅參與了美國版《哥吉拉》的所有製作流程，包括審查與過關。幸運地，摩斯的改編版本表現不錯，完全不是日後那種把《金剛對哥吉拉》（1962）砍得支離破碎的外行剪接所能相比。在《怪獸王哥吉拉》這部美版改編中，本多豬四郎、圓谷英二和伊福部昭的工夫依舊得以展露——且對1956年的美國觀眾而言力道十足——使其成為該時期「怪獸肆虐」奇觀電影之翹楚。靠著這些工夫，這部片以一獨立製片之姿，在全球持續熱賣，也因此即便在《哥吉拉》上映五十多年後，我們仍然在看這些怪獸電影系列。

當東寶在1955年發行《哥吉拉的逆襲》時，美國各方都在注意著。先前爭購《哥吉拉》的同一組投資者，也保住了這一部續集的全美發行權。然而，上映卻是一等再等。曾經有一度，本片的美國化是由AB-PT（美國廣播電視公司與派拉蒙影業的合作）影業聯合出資；該影業打算製作一批低成本影片，同時可作戲院上映及未來電視播放之用。但拿到《哥吉拉的逆襲》時，他們只取用了特效片段，並以此為基礎重拍全新劇情片段，並稱為《火山怪獸》，由梅爾可·華森與艾德華·華森（Melchior and Edward Watson）負責劇本，讓劇中恐龍殺進了舊金山。這個劇本也需要新的特效鏡頭，而東寶也同意由圓谷英二旗下、利光貞三領頭的支隊，來打造全新的怪獸戲服。

《巨物火焰怪獸》的廣告中有一張畫作，明顯是要讓哥吉拉看起來像《原子怪獸》裡的利多暴龍。

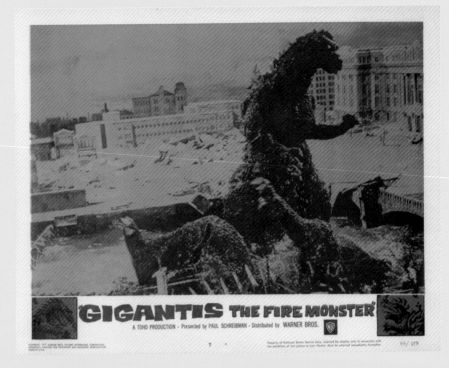

《哥吉拉的逆襲》最終冠上了英語配音與《巨物火焰怪獸》這個片名，於1959年在美國的戲院與汽車戲院，與灑狗血的電影《來自外太空的青少年》（Teenagers From Outer Space）前後連映——不用說當然是為了滿足年輕人口味。這個美國版是由雨果·葛利馬迪（Hugo Grimaldi）執導，《人類複製者》（The Human Duplicators，1965）這部片也要算在他頭上。葛利馬迪打算要模仿金恩兄弟對東寶《空中大怪獸拉頓》（1957）所進行的改編方式，也就是把本來以開放式蒙太奇描繪人類魯莽科學發展的手法，改為敘述式——真的是一字一句的敘述式！在葛利馬迪改編的《巨物火焰怪獸》中，主角月岡要負責描述一切——每一個鏡頭上的所有動作。為月岡配音的正是陸錫麟（Keye Luke，代表作為《小精靈》），他也是《空中大怪獸拉頓》的配音，但他忠實的口白在葛利馬迪的劇本下對電影一點幫助也沒有，只是讓所有演員不管何時張口、不管講出來的是輕鬆玩笑還是嚴肅深刻，全都一樣沒效果。

在這個美國化的版本中充滿了各種庫存影片——日本社交場合、街上人群、祈禱信眾，甚至戰爭時期美國那種扮得很假的宣教片。有一個用來描述軍隊移動的鏡頭，是日本帝國政府向外波狀擴張的示意動畫。還有一個舞台表演的片段，可以看到一個日本宗教常見的卍字符號在旗子上，卻因為怕被當成納粹符號，而勉強被噴霧蓋住。葛利馬迪還插入了兩段剽竊自其他電影、關於世

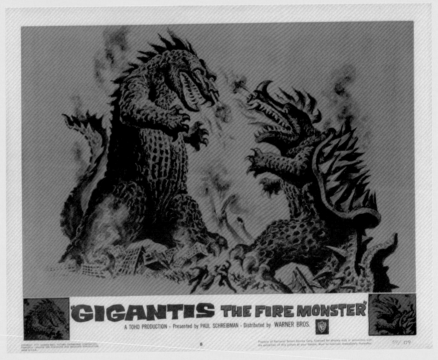

界誕生和恐龍特徵的演講場景，還有一些極為幼稚的特效（有一些是《機械怪獸》［Robot Monster，1953］的舊片段）。這個奇爛無比的史前電影片段，倒是很能說明本片在西方所得到的奇慘評價。

但，不論上述為美國市場所作的裁剪是充滿尊敬與用心還是蕩然無存，也不管影評對這些剪接版的評價是好或壞，這些從1950年代尾聲至1960年代早期的美國化怪獸片，票房都十分出色。這也確保了圓谷可以繼續忙著創造更多新怪獸。

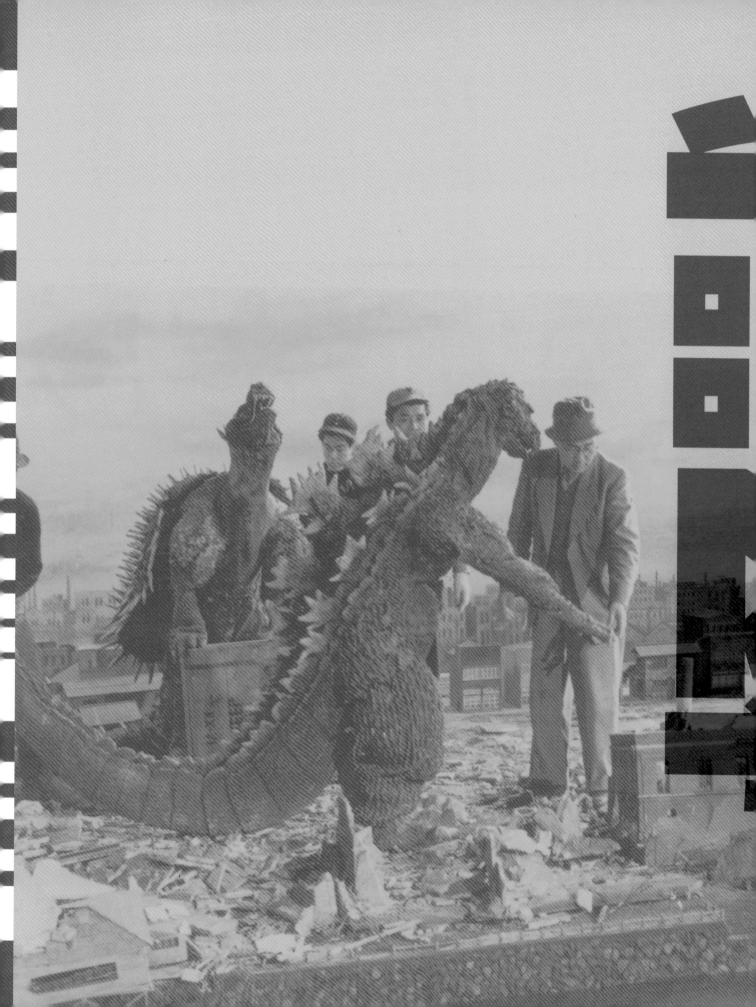

續集狂

1956-1962

怪獸狂｜本多豬四郎手頭上多了兩部片，同時也忙著為他的下一部科幻／恐怖片《獸人雪男》拍攝外景及棚內場景。這部片由村田武雄將香山滋的原作改寫為劇本，講述一個半人生物與其後代在日本阿爾卑斯山被發現後的淒涼悲劇。當然，圓谷早被放進這個企劃的優先名單中。

圓谷從5月開始拍攝《獸人雪男》的特效片段，雖然不如《哥吉拉的逆襲》精細，但這片給了圓谷一個機會，來實驗一些有限的定格動畫，或是將微縮模型拍成幕後投影的合成鏡頭，以及布置一場雪崩的微縮場景。《獸人雪男》於1955年8月上映，期間正是傳統的鬼月。雖然本片票房不錯，但隨後因其對部落民[1]的明顯負面描寫而遭譴責。在美國上映時，本片遭大幅刪剪，並加入約翰‧卡拉定（John Carradine）和莫里斯‧安克蘭（Morris Ankrum）演出的片段，草草以《半人》為名於1958年上映。

圓谷的下一個主要工作，是一部火力全開的幻想電影，以全彩色拍攝（也是東寶第一部彩色特攝片）的《白夫人的妖戀》，導演為豐田四郎，劇本則是由八住利雄根據中國古典民間故事《白蛇傳》改寫。這部片有著野心十足的影片加工與光學合成效果、新奇的微縮模型場景，還在片尾大結局召喚來一場驚人的滂沱大雨。

為了東寶的第一部彩色怪獸電影《空中大

怪獸拉頓》，製作人田中友幸轉而求助另一位作者黑沼健來撰寫故事。黑沼健以翻譯美國神祕小說以及《驚奇故事》（Amazing Stories）雜誌日本版聞名，這次他的靈感來自1948年的一個離奇事件——一位肯塔基空軍國民警衛隊的飛行員，據稱因追擊幽浮而墜機喪命。而村田武雄與木村武共同撰寫的劇本，則聚焦在煤礦小鎮的一對情侶，還有兩隻被礦工所驚醒，一開始還被當成幽浮的巨大翼龍（拉頓）。劇本中還加入了凶殘的巨大水蠆「美加努隆」，據說其靈感來自戈登‧道格拉斯（Gordon Douglas）的巨大螞蟻電影《巨蟻入侵》（THEM!，1954年）。

和《哥吉拉》相比，本多的執導多了些劇情片味，少了些紀錄片感，有著美麗的全景攝影，以及陰森恐怖的礦坑怪物場景。由於室內高速攝影所需的高反差打光加上夏天的高溫，圓谷只能在晚上拍攝，且往往一個鏡頭就得花上12個小時。白天，圓谷則拍攝搭在東寶外景區的戶外微縮模型。礦坑鎮實際上是在長崎縣北松浦郡，圓谷另外也拍了配合本多畫面的影像。

圓谷精細的特效占了《空中大怪獸拉頓》預算的60%，這比例比《哥吉拉》還要高；不過一看電影就可以了解原因——全片滿是精美的接景效果與光學動畫（幾乎是圓谷做過最真實的光學動畫）和極其精巧細緻的微縮模型。

本片的微縮模型絕對是一大工程。飛天的拉頓不需要踏過這些建築，因此圓谷團隊可以設計出各種不同比例的建築物（十分之一、二十分之一、二十五分之一和三十分之一都有）以強調真實感。阿蘇山一部分的微縮模型甚至達到了驚人的原尺寸三分之一，以配合本片爆炸性的尾聲；還有一個較小的版本用來拍攝最後一幕的阿蘇山噴發，當時使用了熔鐵來模擬熔岩流。至於福岡市內的岩田屋百貨微縮模型，內部則使用了補強的鋼架，讓拉頓演員中島春雄和將近70公斤的拉頓戲服可以壓在上頭。

片中最戲劇性的一幕，就是破壞西海橋，這一幕因為需要極精準的時間配合，所以只有一次拍攝機會。操控鋼絲的人必須將拉頓拉過二十分之一大小的橋身，同時另一批組員得拉動鋼絲讓這個錫做的橋身崩塌。加上數台攝影機排成縱列

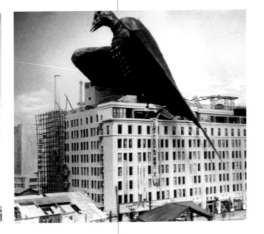

右　拉頓立於岩田屋百貨頂端。和當時的照片相比，這個微縮模型幾乎與實體如出一轍。

左　福岡市岩田屋百貨的微縮模型使用了鋼架，而能承受數人的重量。

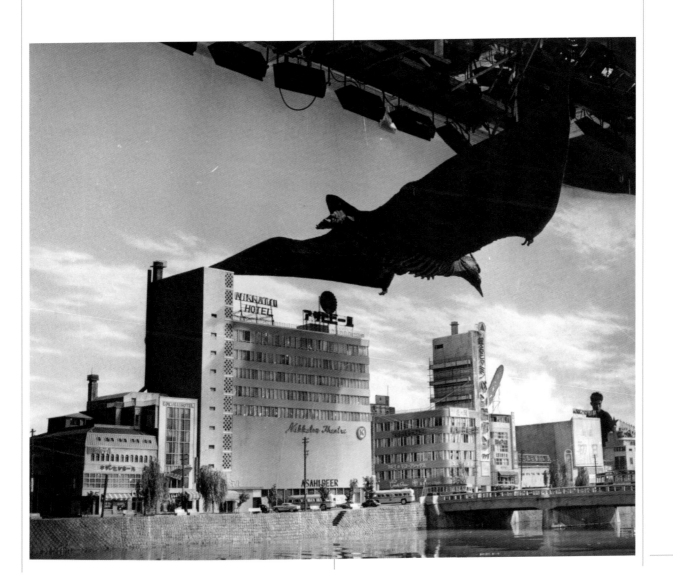

《空中大怪獸拉頓》（1956）片中，拉頓降臨福岡市。因為是「空中大怪獸」，圓谷等人得以打造比《哥吉拉》更精細的都市全貌。

《空中大怪獸拉頓》（1956）銷往美國時，
冠上「比儒勒‧凡爾納[2]更驚人！」之形容。

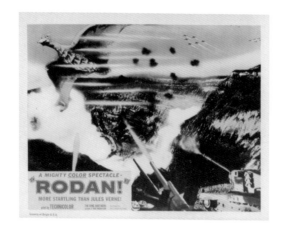

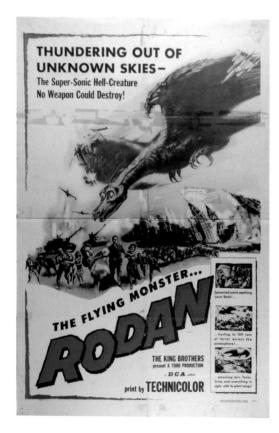

這張美版海報中的拉頓，看起來與片中實際
模樣頗有出入。

拍攝，一切都照正常進行。但不幸地，在破壞橋身之前拉頓從水中爆出的鏡頭卻沒那麼順利。拍攝時，懸掛中島春雄的鋼絲失效，結果他從將近10公尺的高處落下。幸好戲服的翅膀和布景的水深都緩衝了撞擊。

另一個意外相較之下可說幸運得多。在拍攝最後高潮的阿蘇山大爆發時，兩隻拉頓原本應該要慢慢被熔岩流吞沒，但此時其中一隻拉頓小偶身上的鋼絲忽然斷裂。然而圓谷卻讓攝影機繼續拍下去，並叫鋼絲操作者即興演出這死亡一幕。結果，操偶師拚了命要把戲偶從大火中拖出，看起來反而像是這生物隨著伴侶落地而亡之前，用盡最後一口氣想要掙扎逃離。這個因禍得福的錯誤，為這部片的尾聲增添了抒情與悲淒，也成為全片最令人難忘的一幕。

《空中大怪獸拉頓》在1956年12月上映並獲得成功，圓谷也因其卓越貢獻而獲得了另一座實至名歸的「日本映畫技術賞」。翌年夏天本片在美國上映，並超越了之前所有的科幻電影票房，約略估計有50萬美金。好萊塢從此開始正視東寶與圓谷英二——畢竟這證明了《哥吉拉》在美國的好票房並不是偶然。

‧‧‧‧✦‧‧‧‧

雖然這段時間可說是圓谷在「怪獸映畫」這一領域成果豐碩的時期，但他並未受限於類型甚至東寶片廠。在《白夫人的妖戀》與《空中大怪獸拉頓》之間的空檔，圓谷並沒有閒下來。他的團隊監督並製作了多數東寶電影的開頭影片，圓谷本人則製作了東寶著名的片頭標誌。他負責了東寶音樂劇《甲魚》的特效，此外，他也在圓谷特殊技術研究所的名下，為日本電視台的《忍術真田城》指導特效。他也開始為東京寶塚劇場拍攝舞台所需的特效，並擔任其他幾部舞台劇的工作。

太空競賽

同時，日本另一間製片廠注意到東寶《哥吉拉》的成功，並開始製作自己的科幻電影。隨著大映的《外星人出現東京》和新東寶的《飛碟恐怖襲擊》，以及美國的《地球孤島》（This Island Earth）和《禁忌星球》（Forbidden Planet）等片上映，一種新的電影類型逐漸成形，而東寶也希望跟著這股浪潮。他們很快就將製片廠可觀的特效設備，全力投入自己的太空電影競賽中。

東寶進軍太空競賽的第一部片是《地球防衛軍》，是地球人團結起來對抗瀕臨滅亡外星種族的世界爭奪戰。這部片就如《哥吉拉》當初一樣令人卻步，因為這片是東寶第一部寬銀幕特攝電影，也是第一部使用波司派塔立體音效（perspecta stereophonic sound）這種模擬立體效果的電影，而需要盡其可能地進行事前計畫與後勤研究。而片中遊走星際的米斯特利安人充滿未來主義感的設計和建築，還有地球防衛軍所需要的超兵器，都需要

大量的計劃與研究。其中許多未來主義式的設計，是由畫家小松崎茂在圓谷的仔細監督下所構思，並由美術監督渡邊明所修改。

《地球防衛軍》是從《哥吉拉》以來，圓谷特殊技術課開發的所有技術專長之集大成。在一連串各式軍武與能源光束中，幽浮、空中戰艦、原子熱放射器紛紛出籠，東寶在這場星際戰爭中可說是讓雙方都精銳盡出。

但儘管有了這麼多元素，田中友幸還是覺得少了一個有機要素，因此提議在劇本中加入一個像哥吉拉一樣的生物體，結果就誕生了莫給拉，一隻由外星人所打造，有如裝置藝術風格的自動機械，裝備了粉碎光線，在片中精彩時刻把整個鄉村撕成碎片。

圓谷團隊製作本片過程中，蘇聯發射了史上第一個人造衛星──史波尼克一號。劇組立刻迎合時事，拍攝了好幾顆像是史波尼克的早期預警衛星，在地球軌道上維持警戒，以防米斯特利安人再度回

《地球防衛軍》的英國海報。本片重新命名為《米斯特利安人》，由蘭克（Rank）電影公司在英國發行，海報上顯著列出圓谷英二之名。早在1950年代晚期，圓谷英二這名字在海外便有票房號召力。

到地球。《地球防衛軍》1957年12月在銀幕上盛大展開，而圓谷英二也因為對寬銀幕模式的貢獻，再度獲得日本映畫技術賞。本片後來於1959年5月以《米斯特利安人》為名在全美上映。

變身人、神話與傳說

　　圓谷的下一部電影又會在東寶興起另一新類型，也就是「變身人系列」。《美女與液體人》常常被誤認為抄襲《幽浮魔點》（The Blob），但事實上，《美女與液體人》早在這部美國電影上映前就已進入製作階段。本片就和元祖《哥吉拉》一樣，是基於真實發生的「第五福龍丸事件」──漁船進入氫彈試爆海域──所創作出來，不過這次的故事更為成熟而複雜。其基本劇情是關於某種原本是人類的超自然液體生物，返回日本後開始融解並吸收其他人類。而其場景則是一整片俗豔的夜總會。故事還加入了惡人與非法藥物交易等元素，讓這部片更像是當時所製作的二流犯罪電影。

　　偵探劇與科幻的結合在日本並非前所未有。所謂的「怪奇探偵」這種寫作，早在1920年代便因《新青年》、《科學畫報》等小說雜誌的興起而開始紮根，這一電影類型也源自於這些雜誌。此類電影的早期作品包括了《虹男》和《隱形人現身》（皆為1949年），兩部都由圓谷英二負責特效；此外還有東映改編江戶川亂步少年故事的《少年偵探團》電影系列。

　　儘管《美女與液體人》沒有巨大怪獸，但仍需要非常獨特的特效。其中最詭異的包括可溶解人類的氫軟泥，還有變種人慢慢從不定型化為人形的鏡頭。而其中最驚人的特效莫過於被溶解的人被液體吸收，因為實在太驚悚，1958年哥倫比亞電影公司修剪了這一段，好在美國上映時降低恐懼感。這天分獨具的特效是使用真人大小的人形汽球，並在放氣時用高速攝影，產生人體向內凹縮枯萎的感覺。另一個特效則是使用一套可以

傾斜60度的特製布景，好讓致命的軟泥能進逼演員。此外還有幽靈船的微縮模型，以及最後高潮戲碼中，為了對抗液體人而被火焰吞沒的複製版東京下水道等。

《美女與液體人》（明顯是戲仿《美女與野獸》）於1958年6月在日本上映，並於1959年五月在美國上映，片名譯為《The H-Man》[3]，嚇壞了觀眾與許多小孩，也再一次展現本多豬四郎與圓谷英二的團隊合作力量。由於大獲成功，哥倫比亞電影公司對其未來兩年的作品也表達了興趣。同時，也該回到大怪獸電影了——只是這次一口氣回到了黑白電影。

· · · · · + · · · ·

基於《哥吉拉》在電視首播時極佳的收視率，AB-PT影業公司便委託東寶製作一部在美國電視播放的怪獸電影，因而企劃出《東洋的怪物　大怪獸巴朗》。東寶團隊在打造過海上與空中怪獸後，認為這支新怪獸應該兼有兩者特質。圓谷本來想像的是哥吉拉與河童的混種，而美術渡邊明則加入了飛蜥的特徵，巴朗（Varanus Pater，拉丁文「巨蜥之父」的簡稱）就這樣誕生了。因為這部片是為了美國電視而生，所以一開始便計劃為黑白、非電影銀幕比例（以符合電視放映規格），且僅需二線演員。但在拍片初期階段，AB-PT毀約退出，剩東寶一家獨撐。田中友幸只好不管三七二十一繼續拍下去，以東寶寬銀幕格式拍完剩下的部分，把已經拍好的裁成符合寬銀幕的比例，並配上波司派塔立體音效。

由於計畫規模預算較小，巴朗的暴怒被侷限在山區棲息地、周邊村莊、海上船隻和東京灣的羽田機場。雖然有這些限制，但圓谷的特效還是一如他這段時期的優異水平。不論是山村的破壞、巴朗與海上船隻接觸（這一幕預示了未

圓谷英二（左三）和三船敏郎（著戲服者）在《日本誕生》（1959）的場景前合影。

來《大白鯊》的類似鏡頭，甚至連音樂都有些神似），以及氣氛十足的巴朗羽田上岸場景，甚至可說是圓谷的經典片段（雖然圓谷在此挪用了《哥吉拉》的片段來填滿機場襲擊一幕）。《大怪獸巴朗》於1958年10月上映。此片最終還是大幅重剪並為了美國市場而重拍鏡頭，於1962年在美國以《不可思議的巴朗》為名上映。

1959對圓谷來說是忙碌而載譽的一年，他持續在電影和劇場進行一連串有趣的計劃。首先是山本嘉次郎的《孫悟空》，這部片是以東寶眾星重拍1940年他自己執導、由榎本健一主演的《榎本健一的孫悟空》。山本與村田武雄合寫的劇本有著神奇的童話氣息，將圓谷從現實的拘束中解放出來，使他得以創造一些超現實的喜劇畫面，包括超乎常世的暴風雨雲，或是從三重火山口落下的煙塵。據說，這些特效的靈感啟發自圓谷望著太太煮的味噌湯；看見湯汁裡大豆醬不停旋轉，圓谷便到自家工作室把一個魚缸裝滿水，滴入各種顏料產生某種有趣的效果。圓谷為了這部電影，在一個水缸頂上倒置了幾座火山模型，並從上面把各種混合物順著火山椎內側倒進水中。他未來將採用這種水缸技巧，並獲得極為成功的特效。

他接著又投入另一齣東京寶塚劇場的戲碼《峇里島物語》，然後回到戰爭片老本行，拍攝《潛艇伊57不投降》；這是一部眾星雲集的硬派黑白電影，描述一艘潛艇阻止原子彈轟炸廣島。

左《宇宙大戰爭》（1959）的美國海報，圓谷英二的名字也列於其上。

右 圓谷英二與喬治・帕爾以及米高梅（MGM）的知名特效亞伯特・阿諾・格理斯皮（A. Arnold Gillespie）在洛杉磯某餐廳，攝於1962年。

這是圓谷睽違六年的戰爭片，而且與之前拍攝大平洋戰爭的方向完全不同。他在東寶原本的微縮水池（因為一個較大的新水池即將完工，所以現在多稱為「小水池」）打造逼真的微縮海底立體地形，而且有一面還裝上玻璃以拍攝潛艇鏡頭。圓谷拍攝特效片段時全程使用彩色底片，得以在沖洗成黑白時產生一種不尋常的質地，也讓他在運用藍幕接景時，能夠獲得更多的變動空間。

接下來還有更多的傳奇故事，等著圓谷和其劇組來實驗，首先就是日本最早的歷史書、充滿眾多神話與魔幻的《古事記》。稻垣浩的史詩經典《日本誕生》充滿了令人驚奇的冒險，皆取材自日本豐富宗教神話傳統，有些奇異地遙遙對映著希臘羅馬的英雄、怪物與神話。作為東寶第一千部紀念電影，說這部片「眾星雲集」或「史詩」恐怕都還嫌輕描淡寫。《日本誕生》的卡司包括三船敏郎以及基本上東寶的演員全陣容，還由傳奇演員原節子演出天照大神。在這3小時的奇觀大片中，圓谷與團隊幾乎使出所有可行的特效手法，包括一場與八岐大蛇的對決以及富士山噴發，整體強調驚奇而非寫實。

本片1959年11月於日本上映後，美國也於翌年上映了112分鐘版本，名為《三神器》並在藝術電影院放映。為了確保製作成功，圓谷在5月公布

了「東寶多功能處理器」——東寶光學曬印機的大幅改良版，由他親自設計，以符合寬銀幕彩色電影。由於這項成就，圓谷獲得了另一個日本映畫技術賞。

隨著美國與蘇聯的太空競賽不斷升溫，圓谷也以《宇宙大戰爭》重回宇宙題材。這部片是《地球防衛軍》的續作。編劇關澤新一根據丘美丈二郎的原作改編為劇本，描述米斯特利安人敗走8年後，人類利用外星人的技術開始探索宇宙，但在毫無預警下，侵略者從太空來襲，造成了星際戰爭。一如《地球防衛軍》，全片重點放在動作場面，文戲則讓座給各種奇景來推動整個敘事；而這就要仰賴圓谷的精彩特效，像是太空船奔向月球時美麗的手繪宇宙背景；當太空船準備降落月球時的「動作控制」效果（向喬治・帕爾的《目標月球》[Destination Moon] 致敬）；對外星人基地突擊的場面；外星飛碟向紐約及舊金山發動的報復攻擊，還有向東京發動的反重力光線攻擊。

為了模擬反重力攻擊時，建築物粉碎噴上天空的狀態，劇組利用餅片一樣薄的硬石蠟來製作微縮模型，並預先裁切後再組起來。有些部分還先連上鋼絲，並在用強力風扇吹襲時拉開，好讓一切都噴上天空——這個協調不易的特效必須一次就拍成。圓谷在《宇宙大戰爭》中的特效，又

圓谷（右）在《魔斯拉》（1961）製作期間，與編劇關澤新一共進午餐。

再一次超越了自己，其中最傑出的莫過於太空戰鬥機與飛碟在地球上空的戰鬥，更征服了1959年12月上映後前來觀賞的觀眾們。從《美女與液體人》中獲利頗豐的哥倫比亞電影公司，這次也買下了《宇宙大戰爭》並在翌年夏天以《外太空大戰》為名上映。就在這部星際奇觀大片上映前不久，於12月1日舉行的第四屆日本「電影之日」慶祝活動中，圓谷因為使日本電影水準提升並獲全球注目，而獲頒「特別功勞賞」；同台獲獎的還有傳奇導演小津安二郎。

1960年，圓谷的工作仍一貫持續著。他的下一個案子是規模較小的神祕恐怖變身人電影《電送人》。一名軍人（中丸忠雄）在戰爭期間被同袍丟下等死，日後卻開始利用某種低溫管裝置，來透過電話線傳送自身，把當年同袍一一殺害。但隨著重複使用，他本身也逐漸不再是普通人類。圓谷在電送人身上使用的的光學效果十分傑出，而另外兩個微縮模型也不遑多讓：一是蒸汽火車上自行毀滅的

低溫管，以及為全片畫下句點的休火山爆發。在美國，《電送人》到了1964年才直接在電視上以黑白播出，片名為《電送者的祕密》。

重返戰場

為了擴張圓谷在東寶的可用資源，1960年4月，長88公尺、寬72公尺、深度從80公分到1.5公尺的「大池」正式完工。這個由井上泰幸設計的水池，是用來完成大尺寸特效鏡頭，並用來重建圓谷下一部電影——松林宗惠的《夏威夷——中途島大海空戰　太平洋之嵐》所需重建的珍珠港。這部全明星大片是另一部以悲觀角度看待太平洋戰爭的電影，也是《夏威夷——馬來海戰》的對比，含有圓谷至今最具野心且豐富的特效畫面。有些微縮戰艦只有幾吋長，是用磁鐵吸引，掠過明膠作的海面，這是用來模擬從空中以高角度拍攝的畫面。其他的一些船隻則將近有13公尺長並自備動力，由裡頭的人在海上操縱。後者是

製作《聯合艦隊司令長官　山本五十六》（1968）時，圓谷與微縮模型合影。儘管圓谷在海外多半以科幻電影為人熟知，但他其實拍了數目不下數百的戰爭史詩電影，只是極少在海外放映。

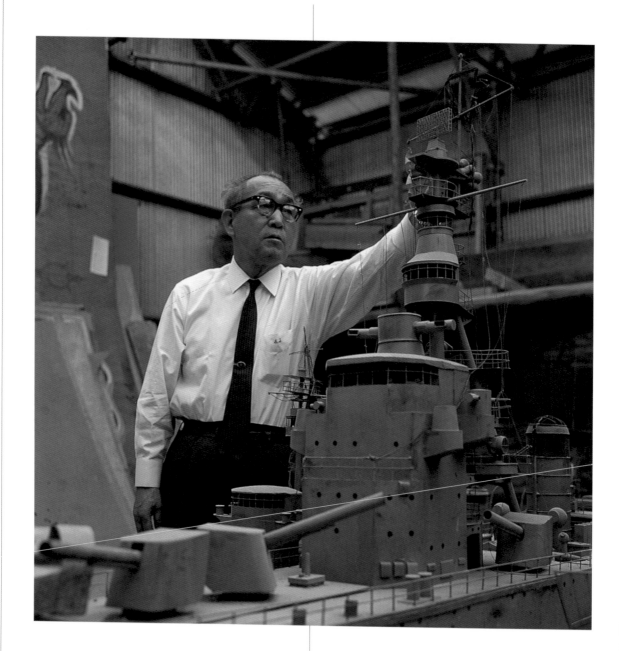

在三浦半島的外景拍攝，並展現出一種與《夏威夷——馬來海戰》的類紀錄片風格相比，更為戲劇性的企圖。

《太平洋之嵐》控制在精彩的118分鐘內，在1960年4月上映後便獲得好評並席捲了票房。1962年本片在美國部分地區上映（重配音並剪掉20分鐘），片名挪用了珍珠港最初轟炸者淵田美津雄的證言——《我轟炸了珍珠港》。這部片令美國觀眾印象之深，連1976年傑克·史麥特（Jack Smight）描述太平洋戰爭轉捩點的電影《中途島》（Midway），都直接用了圓谷的特效畫面。

接著，圓谷在這年還經手了兩個值得一提的企劃。《氣體人第一號》（4年後才在美國以《氣體人》大幅改版後上映）是一部前提上與《電送人》類似的變身人系列作品，但相比之下有著更悲觀的劇情，並在本多豬四郎的導演下，有著「親歷現場」的方向。故事隨著調查連續銀行搶案的警探，逐漸揭開背後謎團，指向一個能夠自由化為氣體的怪人。雖然較缺少大場面和大規模破壞，低基調的特效仍舊震懾人心且充滿詩意，而這部片也被評為本多與圓谷搭檔的傑作。

圓谷接下來在稻垣浩的《大坂城物語》（美國上映片名：《城中勇者》）中，為全日本最有名的要塞準備了一場驚心動魄的爆破。這棟八層樓要塞與其周邊防禦工事的複製品，蓋在排乾水的「小池」內（注水後便形成護城河），在圓谷的監督下有著極其精緻的細節。在他執導下，片尾大坂城的激烈崩壞更令人屏息。這些規模較小的製作最終只是暴風雨前的暫歇——圓谷接著準備回到怪獸世界，投入他生涯中最經典的一次創作。

神獸魔斯拉

雖然新電影的點子往往來自東寶文藝部所蒐集的短篇故事或小說，但東寶仍會鼓勵演員及幕後人員，試著提交能成為好電影的故事題材。

圓谷自己曾說，在他自己的美夢與惡夢中出現的怪獸，有時是他電影中怪獸的靈感泉源，例如巴朗。靈感來自圓谷夢中的另一頭知名怪獸就是魔斯拉——有著蝴蝶花紋的巨大蛾怪獸。這隻怪獸日後將與哥吉拉、拉頓一起成為日本幻想電影的標誌，並在眾多續作中現身。

對於當代西方人的情感來說，魔斯拉的概念也許有些突兀；畢竟西方人長久以來已遺忘了蛾在東西方都具備的古老象徵含意：母親、光明、軀體變形、轉生、力量與優雅（希臘所謂的Psyche這樣的生命氣息概念，和蛾也是同一個字）。但這個東西方混合的象徵仍存在於日本觀眾心中。因此，雌性的魔斯拉就成為了圓谷最獨特的作品——一隻神獸。

在製作時畫的速寫和分鏡表中，魔斯拉最初的設想，是一隻形態符合科學正確，但彷彿來自巨人國的毒蛾，並以毛蟲和成體的形態出現，兩者的初期設定看起來都十分恐怖噁心。隨著製作過程中故事修改變化，蛾怪獸的概念經重新思考以符合劇本，最終成為一頭沒那麼恐怖，並多了些優雅和想像的生物。

製作人田中友幸請來三位小說家——福永武彥、堀田善衛和中村真一郎分別寫作三分之一的故事，完成後稱為《發光妖精與魔斯拉》在《週刊朝日》上連載。負責劇本的關澤新一從故事中取出精華，加入了一些童話氣氛，並好好調和了三個主要角色，精心打造出《大怪獸魔斯拉》這個劇本，最終上映時縮短為《魔斯拉》。

製作正準備開始時，圓谷震驚地得知他的小舅子，光學攝影總監荒木秀三郎過世，享年48歲。荒木是《地球防衛軍》到《大怪獸巴朗》期間的微縮模型攝影總監，並從《日本誕生》到《大坂城物語》期間成為光學攝影總監。圓谷和他在二戰期間，就因一起拍攝「同盟通信社」的新聞片而成為朋友。荒木曾在上海、南京及中國

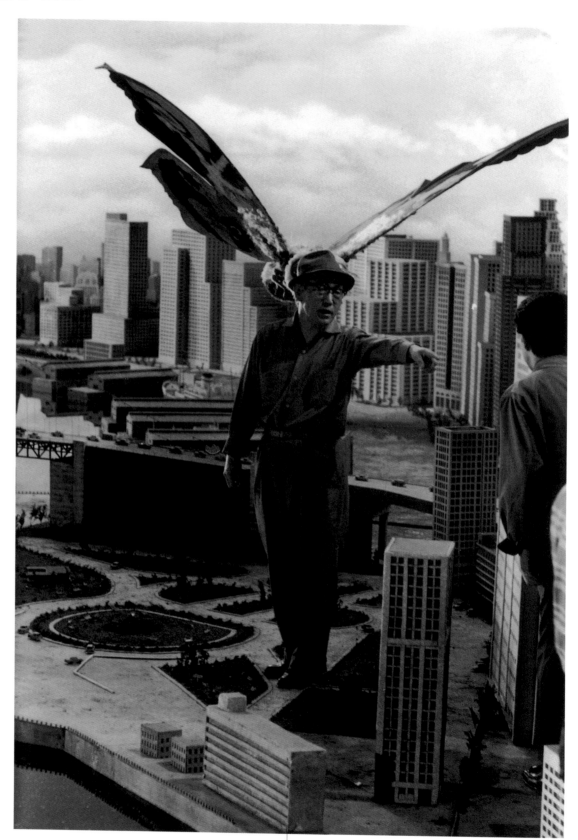

圓谷監督魔斯拉襲擊紐科克城的場景，攝於1961年。

各戰場擔任戰地攝影師，拍下許多紀錄影像。他的死因是突如其來的腦溢血。圓谷在失去親人摯友的打擊中，拔擢真野田幸雄遞補荒木的位子，並繼續努力進行製作。

魔斯拉可以看作是《金剛》的翻轉。一支考察團前往羅利西卡（以俄羅斯與美利堅的日文拼音合併）核武試爆的現場——嬰兒島，發現島上不僅有人，還膜拜一位名叫「魔斯拉」的神祕神祇。羅利西卡的寶藏獵人克拉克‧尼爾森逕自回到島上綁架了住民的一對孿生小妖精，打算靠她們發財。和這對小妖精有心靈感應的魔斯拉從卵中孵化並前去救援，但沿路的一切都被牠毀滅。這生物繞著東京鐵塔結繭，原子熱線砲使其焚燒。但當尼爾森正要帶小妖精搭私人飛機逃離東京，魔斯拉此時突然從繭中羽化重生，並一路追到北海道，並在那裡終於與小妖精團圓，並平和地回到嬰兒島。

原本的結局，也是本多豬四郎在北海道外景拍的第一場，是壞人被逐步逼近的魔斯拉逼落峭壁。但回到東京之後，這一段卻因為要拍出更磅礡的最後一幕而捨棄不用。新的結尾中，魔斯拉攻擊了羅利西卡首都紐科克城，而尼爾森則死於警察之手，魔斯拉與小妖精的重逢則是在機場跑道上。與東寶合作的哥倫比亞公司覺得這部片需要更精彩的高潮，為本片增加更壯大的視野與場面，以持續他們先前在《美女與液體人》和《宇宙大戰爭》上的賣座。既然哥倫比亞投資了這部片，東寶也只好聽從，也讓《魔斯拉》成為該時期東寶最令人嘆為觀止的大作。

讓《魔斯拉》如此奇妙的一大要素，便是古關裕而的配樂。這位老練的作曲家雖然偶爾會為電影作曲，但其生涯大半都是為日本哥倫比亞唱片公司的紅星寫下流行金曲。古關獲選本片配樂的理由，不只是因為先前為當紅的「花生米」（雙胞胎伊藤惠美與伊藤由美，兩人也在本片中飾演小妖精，也就是「小美人」）所寫的作品，也因為這部片基本上帶有歌劇風格，而音樂在故事中是不可缺的要素。古關是福島大學出身的專業古典樂作曲家，也因其軍樂、隊歌和大學校歌等聞名，僅僅20歲就被日本哥倫比亞唱片公司雇用。21歲他就寫下了第一部古典交響樂，而逐漸成為多方涉獵的作曲家。1950年代晚期，他在「花生米」的暢銷曲上立下大功，這次也為她們兩人寫下《魔斯拉》片中的歌曲。若是由東寶固定為特攝片配樂、以《哥吉拉》、《空中大怪獸拉頓》和《地球防衛軍》等電影中如雷的不和諧曲調聞名的伊福部昭，來為《魔斯拉》譜下重量十足的曲子，這個童話故事般的設定可能就會走調，因此古關和「花生米」絕對是《魔斯拉》的首選。

本片成功的另一要素，便是導演本多豬四郎跳脫過往的創新手法。他的紀錄片式拍攝方向，在一部又一部作品中逐漸演化；雖然他電影中往往包含許多象徵手法，但要到《魔斯拉》，這種手法才徹底湧現。本多不僅以他個人的戲劇功力匹配了圓谷特效打造的奇觀，他自己也創造出令人難忘的畫面（例如尼爾森在羅利西卡被群眾圍車時，錯覺中以為是被自己殺害的嬰兒島民所包圍；還有小美人在劇場唱歌呼喚魔斯拉，與破浪而來的魔斯拉幼蟲的重疊影像等等）。

但如果沒有圓谷英二，《魔斯拉》根本不可

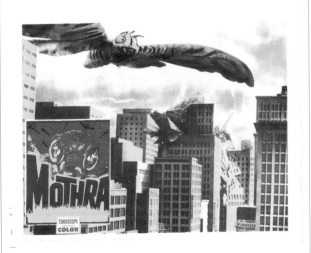

《魔斯拉》（1961）的美國廣告宣稱這隻怪獸「為愛踩踏天地」，卻沒意識到電影有意將怪獸塑造為雌性的事實。

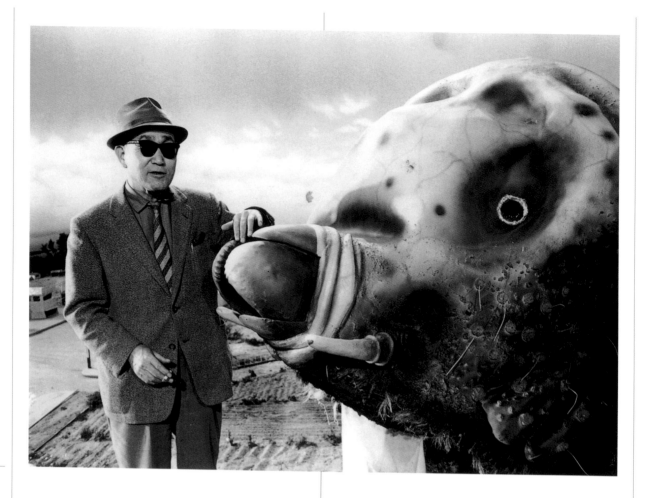

圓谷英二與10公尺長的魔斯拉「戲服」。注意背景的微縮模型田野有多麼細緻。

演員卻爾登‧希斯頓（Charlton Heston）於《太平洋之嵐》（1960）的拍攝現場拜會圓谷。圓谷（左）背後是黑澤明的製作人藤本真澄。

能製作出來。靠著他和特效班竭盡全力，本片所需的微縮模型場景才有足夠廣大的規模，劇本所需要的特效場景才能夠全部實現。東京港區與其標的建築物東京鐵塔，可說是圓谷生涯至此最龐大、也最細緻複雜的微縮模型場景，為了配合全長120公分的機械動力魔斯拉幼蟲，每一棟房子必須完全精確地以百分之一比例微縮。魔斯拉幼蟲的報復破壞鏡頭，則使用了12公尺長的戲服，由戲服老手中島春雄為首的7個演員在裡面操作。

　　魔斯拉襲擊澀谷一帶與車站的場面，則是圓谷神奇的微縮模型攝影與驚人剪接所合成的傑作。這些特效的細節一個個都是電影奇觀，即便上映距今已數十年，圓谷在《魔斯拉》中藉特效展現的視野、技藝以及膽量至今仍令人敬畏。再也沒有一部怪獸映畫能達到這樣的規模——很難想像《魔斯拉》如果在今日要如何製作，現在的電影基礎設施很難再支援這麼複雜龐大的實體拍攝，而影業現在也缺少像森岩雄與田中友幸這麼大膽的製作人。而最重要的，像圓谷英二這樣具備遠見，又能將如此龐大資金與人物力運作得當的人，已經不存在了。

　　本片在日本於1961年7月30日公開。《魔斯拉》瘋狂賣座，觀眾超過九百萬人次，並立即隨著《哥吉拉》與《拉頓》步入經典之列。哥倫比亞對《魔斯拉》極為滿意，並為本片進行了巨大的宣傳活動，包括前導廣告與飽和行銷。《魔斯拉》於1962年5月10日在全美上映，廣告大肆呼告著「創世以來最巨大怪獸！」「為愛蹂躪天地！」觀眾擠滿了戲院觀賞《魔斯拉》，甚至連《紐約時報》都給了正面評價：「儘管劇情或許怪誕，但有些時刻卻展現出真正的洞察力，像是那一對有耐心、聲如銀鈴的小美人在那安靜等待救援，與逐漸逼近的恐懼感之間產生強烈對比。許多特效鏡頭極為傑出，像是巨大的繭纏在大城市電力塔[4]上的場景。」

拯救世界：
《世界大戰爭》與《妖星哥拉斯》

　　圓谷的下一個計劃遠比《魔斯拉》來得低調許多：稻垣浩的《源與不動明王》[5]（又稱《少年與其守護符》），是根據宮口志津江的文學獎童書所改編的幻想奇譚。圓谷以超現實的眼光和眾多藍幕合成鏡頭，完成了由三船敏郎演出的夢幻場面；例如一幕是他飾演的不動明王，為了向少年證明自己的法力而巨大化。但圓谷拍完後立刻又回歸大規模製作，為《世界大戰爭》這部片送上他生涯中最為冷冽的特效。故事背景在冷戰時期，描述日本人無助地

《妖星哥拉斯》（1962）美術助手井上泰幸的一張繪圖，可以看見電影第二幕中，巨大的海象怪獸（公布給日本媒體的正式名稱為「馬格馬」）正在攻擊南極基地。電影在美國上映時，這一場景遭到刪去。

坐視對立強權盲目掀起全面核能戰爭。在結尾，全球的主要城市全都毀滅，只剩一個普通的居家男人田村茂吉（法蘭基堺飾）問著，為何他和家人得因他人的愚蠢而死去。

《世界大戰爭》是圓谷微縮模型技術又一次精湛呈現，也是他多年來各種戰爭片、科幻片拍攝技巧實驗的頂點。他與特效團隊指揮了各場戰爭——地面戰、空中戰、海底戰——各種場景都有。有些甚至真實到有些恐怖（例如洲際彈道飛彈在發現目標後，靜悄悄在夜空中發光，著實令人頭皮發麻）。

為了描繪巴黎、莫斯科、紐約、倫敦、東京等都市的毀滅，圓谷原本認為該沿用《宇宙大戰爭》的方法，用石蠟作微縮模型，但後來有人提議使用薄餅片。微縮模型師入江義夫在1996年的訪談中回憶道：「世界各都市的毀滅既然是《世界大戰爭》裡那麼關鍵的一場戲，我們因此會希望找到一種在爆炸時能產生特別真實效果的材質。我們實驗了很多種素材，發現薄餅片最適合。只是說，我們也發現老鼠很愛吃餅片。」

為了避免繼續遭到掠劫，有些微縮模型得倒掛起來拍攝，不過這反倒讓這些建築物在片中看起來更像被炸上天際。至於化為灰燼的東京部分，許多建築物都做得像是經歷過熱核爆炸，並用煤炭為建材，使其發出詭異的光澤。毀壞國會議事堂的微縮模型依劇情而設置在彈坑中，為了模擬爆炸後的殘局，整套場景都倒上了熔鉛，為這一幕的尾聲增添了怪誕氣息。《世界大戰爭》於1961年10月一上映就大獲好評，列名《電影旬報》年度佳片。美國版則於1967年1月直接在電視播出（從110分剪至79分），名為《最後的戰爭》。

另一個對未來較為樂觀的看法，呈現在東寶的下一步特攝大片《妖星哥拉斯》之中。片中，一個重力比地球強6千倍的恐怖天體，正順著軌道準備撞擊地球。地球上所有國家為此停止敵對，並結合所有科學知識、工程技術，來避免地球滅亡。田中友幸在《魔斯拉》、《世界大戰爭》的成功之後，信心十足地為本多及圓谷提供當時最高額的預算。

圓谷的特效比起《世界大戰爭》要來得更大且更為進步，為《妖星哥拉斯》的史詩故事提供了分量充足的磅礡氣勢。故事中，全球的核能強權都放棄了手上的可裂變物質，提供給能將地球推出軌道外的超巨大引擎。雖然這點子看來十分不合理，本多與圓谷卻以認真的態度來實現，並讓這些特效的呈現合乎電影內邏輯。像是圓谷的團隊處理「南極計畫」建設過程的蒙太奇，展現出他們迄今最好的成果，不論在規模和精細度上都令人屏息；或是監控哥拉斯路徑的圓柱形太空船展現的震撼鏡頭、土星環與月球的崩壞，以及地球上四處蔓延的災難。田中則堅持過程中一定要有巨大怪獸，所以巨大的海象就短暫地出現，稍微舒緩了主要情節步調（幸好對電影影響不大）。最後一場洪水淹沒東京大阪，則是靠著將微縮模型放在河流裡並以接景方式合成。本片於1962年3月首映，在美國則是以《哥拉斯》為名，在1964年5月與《氣體人第一號》聯映。

回歸金剛

「我的電影公司拿出一分非常有趣的劇本，合併了金剛與哥吉拉，我便不可自拔地拋開自己的幻想電影，投入這企劃。這劇本對我而言十分特別；因為它回顧了1933年那部點燃我對特攝世界興趣的《金剛》，而深深打動我心。」

——圓谷英二，《每日新聞》（1962年3月27日）

圓谷接下來的電影回歸他的源頭，並產生了好壞不一的結果。美國版的過度剪輯，讓這部片成為圓谷生涯最受誤解與惡評的一部電影。不

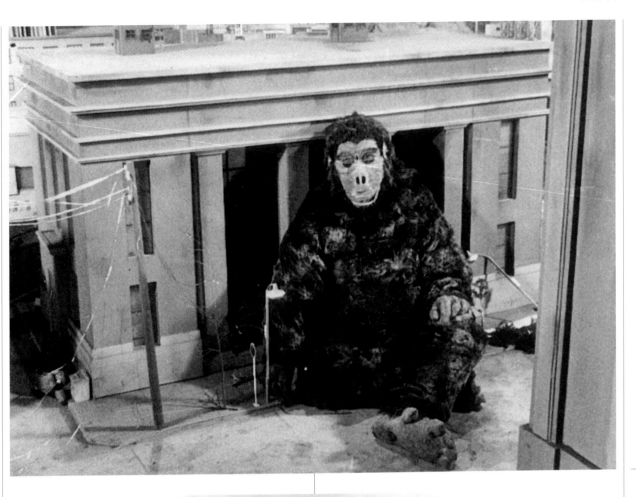

《金剛對哥吉拉》（1962）中打造的金剛戲服，在圓谷英二的《Ultra Q》第二集〈五郎與哥羅〉中重新化作巨猿哥羅。

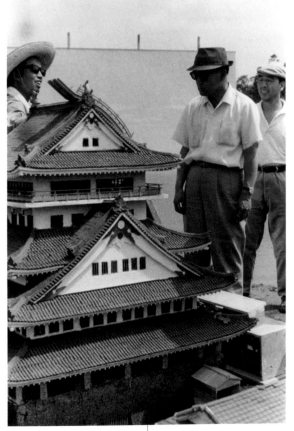

圓谷檢查熱海城的知名主堡之微縮模型重製。這將在《金剛對哥吉拉》（1962）中遭到摧毀。

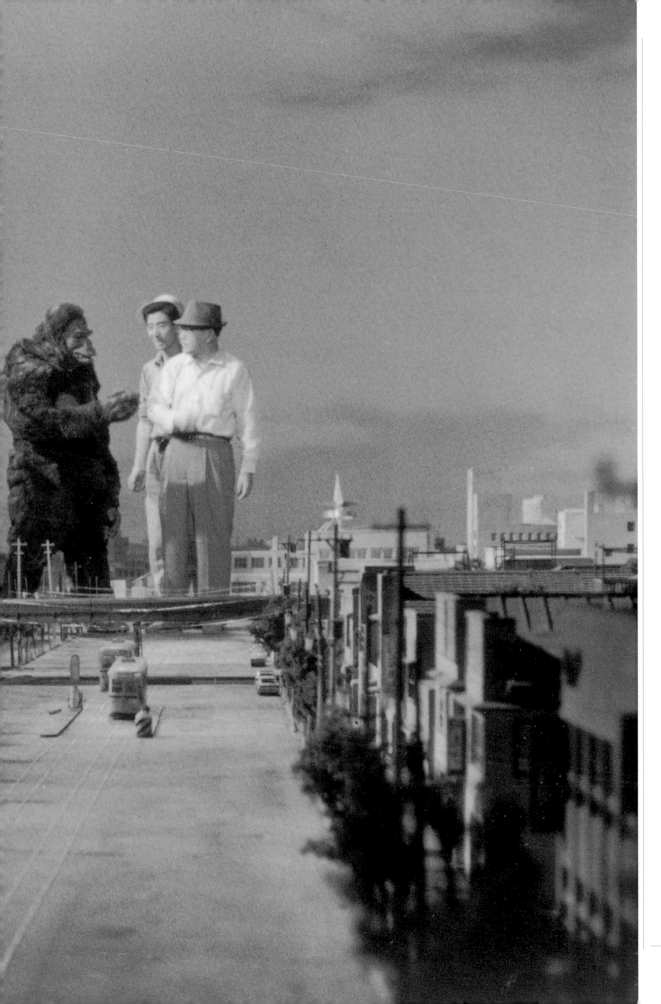

圓谷與金剛演員廣瀨正一,在《金剛對哥吉拉》(1962)片中的後樂園場景裡景商談。有川貞昌站在圓谷後面,而中野昭慶則在建築物後後頭。

過這部片可說從一開始就帶著不幸的起源；1950年代晚期，《金剛》的特效大師威利斯・歐布萊恩企圖湊合金剛與科學怪人但未能談成，但這一舉動卻引起了前環球製作人約翰・貝克（John Beck）的注意。貝克接手製作這個計劃但也沒多大起色，直到遇見東寶。

然而東寶比較有興趣的，卻是尋找一個讓哥吉拉回歸的契機，以及為東寶三十周年社慶的紀念片單再增加一部大作。貝克立刻見機轉向，把科學怪人換成哥吉拉，並把這點子賣給東寶。他也說服了東寶全額負擔金剛的使用權，因為實在太昂貴，而澆熄了田中友幸在斯里蘭卡拍攝外景的念頭。結果南太平洋的場景最後改在東京外海的大島拍攝，至於更遼闊的海島場景就得在影棚內拍攝。

寫過《大怪獸巴朗》、《宇宙大戰爭》、《魔斯拉》與《電送人》等劇的關澤新一，這次寫下了一部諷刺日本商業化現象猖獗的劇本，交由本多以輕鬆趣味的方式執行。本多導出的電影則是輕快、熱情、娛樂性十足，不希望被觀眾當成《哥吉拉》那樣嚴肅看待。這部片在1962年上映後帶來空前票房，是有史以來最多人觀賞的哥吉拉電影——至今仍未被打破。

一如圓谷電影慣例水準，片中有著大量的精細微縮模型，包括山岳與河流——多數都能運作良好且順利入鏡。其中比較突出的有北海道地景、國會議事堂、以及東京後樂園，尤以熱海城為甚。

然而，由於時間不夠充裕，加上預算制肘，金剛的戲服相形下遜色許多。其中一件有拉長的雙臂與固定的手部，另一隻則有一般人長度的手臂和抓緊的手掌。利光貞三還做了一隻特寫用手偶，有著比較精巧的面部，還有好幾隻不同尺寸與功用的偶，還有隻一比一大小的金剛手掌。可惜的是，其最終效果只如同元祖金剛的劣質翻版。

另一方面，哥吉拉卻呈現出前所未有的力道，並從此建立了1960年代電影中的經典形象。

地變得更結實，展現出不可撼動的強力印象，並藉由利光貞三之手而實體化。哥吉拉吐出放射能火焰時，另使用了一個半身戲偶（不過在美版電影中刪除，僅出現於電影預告中），此外還有各種不同尺寸的形體，使得哥吉拉在片中活靈活現。

這部片中最不尋常的特效，包括了哥吉拉踹金剛的短暫畫面，是用兩大怪獸的的戲偶來拍定格攝影。另一個定格動畫片段則是大章魚襲擊法洛島的居民。這一幕使用了一個橡皮道具以及四隻活章魚。拍完這一段後，其中三隻活章魚放生，第四隻則進了圓谷和劇組的肚子。

拍攝「世紀決鬥」時，圓谷讓怪獸戲服演員中島春雄和廣瀨正一自由設計他們的戰鬥場面。他們選擇模仿職業摔角，來配合本片從頭到尾的輕鬆歡樂氣氛。但圓谷選擇用正常速度來拍攝多數場面，好抓住怪獸戰鬥的憤怒，他認為用慢動作攝影不足以傳達。但很可惜的是，這就奪去了這兩頭巨獸供人想像的巨大感與重量感。

然而，完全搞不懂本片、且顯然從未理解本片諷刺意味的美國製片人約翰・貝克，為了美國上映而刻意沖淡了這部片的精神，又任意將外行的自製鏡頭剪進敘事中。這樣便掩蓋了許多日本演員的精彩演出，只剩下美國記者評論片中的舉動。雪上加霜的是，伊福部昭氣勢萬鈞的立體感配樂，整個被貝克消音（除了法洛島上的歌舞），換成了環球影業《黑湖妖譚》的舊配樂，想必因為這聽起來就不會那麼「東方」。這是早年對日本幻想電影的典型不當處理方式，也解釋了為何本片在日本以外普遍遭到嚴重誤解。

《金剛對哥吉拉》1963年6月於美國上映。《紐約時報》的柏斯雷・克羅瑟（Bosley Crowther）評論：「觀看昨晚上映那可笑鬧劇的觀眾，早該知道自己本來就會看到什麼，最後看到那種東西也是求仁得仁。」諷刺的是，這部片還是當年環球電影最賺錢的電影。

1. 日本過去封建時期賤民階級的後代，即便歷經現代化，歧視問題仍未完全消弭。
2. Jules Verne，1828－1905，法國小說家，現代科幻小說的重要開創者之一，譽為「科幻小說之父」。
3. H-bomb意指氫彈，故得其名。
4. 原評論對東京鐵塔的誤解。
5. 《ゲンと不動明王》

圓谷與《聯合艦隊司令長官　山本五十六》（1968）的模型。

．　．　．　．　◆　．　．　．

　　圓谷接下來又拍了他最愛的主題——飛行；這次是一位太平洋戰爭日本飛行勇者的傳記，由松林宗惠執導的《太平洋之翼》。雖然不如先前的戰爭片磅礴，僅僅關注南太平洋日軍的空戰，本片依舊需要眾多尺寸不一的日本、美國微縮戰機模型，包括許多遙控飛機。

這些空中操作的廣度勝過圓谷的前作，而參與激烈空戰的各式飛機更是令人炫目。本作唯一新造的戰艦模型就只有傳奇戰艦「大和」，但已令人印象深刻。本艦以十五分之一比例打造，配有馬達推動，全長有17.5公尺。當圓谷團隊在該年12月完成工作時，圓谷還不知道，他的生涯即將再度面臨極大轉變。

與大師共事

艾德・哥吉蘇司基
ED GODZISZEWSKI

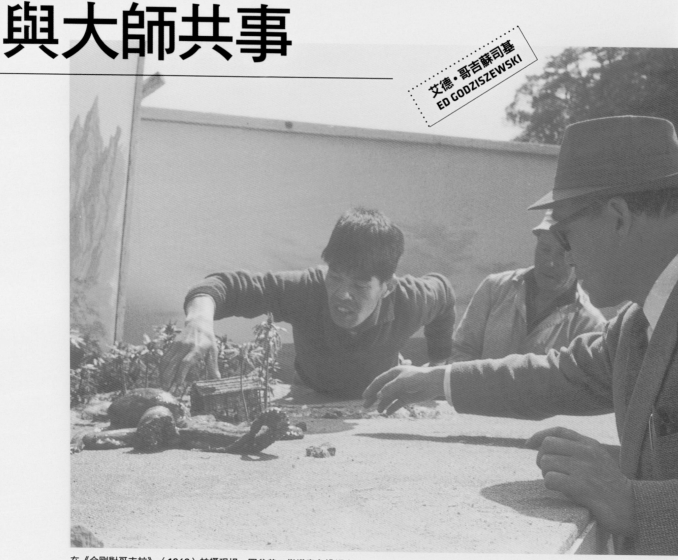

在《金剛對哥吉拉》（1962）拍攝現場，圓谷英二指導章魚操縱者。

將近三十年前，我曾擔任過《日本巨獸雜誌》（Japanese Giants Magazine）的編輯與發行人。為了雜誌的研究專題，我翻看了各種書籍和影帶，和同好們討論日本特攝，最終得以前往日本與這些怪獸電影的幕後英雄見面。不論到哪裡，圓谷的名字都無所不在，他的同事始終對他的專精與創新送上最高的敬意。

圓谷是個傳奇——幾乎一手創造了整個特攝電影世代的非凡人物。很多人

說，他有點像是某種獨角戲演員，他的門徒如攝影師有川貞昌，幾乎沒什麼辦法擺脫他的影子。經過多年的研究後我也以為，就算說圓谷的一切都是他親手完成，好像也理所當然。

當我正在籌畫慶祝《哥吉拉》50周年的紀念刊時，我也發表了一篇關於東寶黃金年代的特效美術指導——井上泰幸的文章，附上一篇井上與前組員一同討論的紀錄。從這些文章中可以很明顯發現我之前錯了。圓谷周圍有著一群天

分獨具、努力扎實的同事，而他本人則是一位多才多藝且有遠見的團隊領導。

就算得知圓谷並沒有親自打造每一間微縮建築、沒有親自起草每一個設計，也不會減損他的卓越聲望。一年要忙這麼多部電影（最多一年4部片的特效），不可能事必躬親。事實上，可說是圓谷旗下團隊的精彩創意，讓他的名聲發揚光大。所有製片廠的成果，都看得到圓谷的印記。

井上泰幸的故事就是圓谷團隊領導

能力的絕佳案例。井上是在元祖《哥吉拉》製作時，開始在圓谷手下工作。圓谷認為必須要有人能搞清楚藍圖與製程的細節，不然微縮模型場景幾乎不可能完成，所以便雇用了當時設計兼製造家具的井上；但圓谷察覺到，像井上這樣製圖能力優秀的人實在難得，井上從此開始致力於製造微縮模型和監督實際效果，而這就喚醒了井上的創意，使其才能超越了原本的技術層面。井上發展出一套解決困難的獨特竅門，像是在製造模型或產生洪水地震等物理現象時，選用適當的材料。圓谷越來越仰賴井上等人才，來將劇本的原始概念轉譯為活靈活現的場景和模型，而提升了電影的效果。從這方面來說，圓谷的遺產並不只在於他本身的才能，更在於打造團隊並發掘其潛藏技能、使電影特效成果比眾人集結之力更上一層樓的才能。

　　然而圓谷的這些援軍長久以來卻沒沒無聞、不為人知。就像所有藝術家一樣，他們希望其成果能獲尊重，也希望其辛勞對東寶特攝電影的貢獻能獲注意。不幸的是，電影業當年的習慣是不列出太長的劇組名單，而少數獲選受訪的人多半只能陳述自己和其導師圓谷。但儘管多數人至今默默無聞，但他們對圓谷的尊敬是一致的。若沒有他的領導能力，以及有效整合勞動與產製的能力，一切的工夫也只是白忙一場。特效團隊成員高木明法提出一個比喻：「我會把我們的作業比喻成烹飪……我們煮菜，但有人得挑菜單並把菜端出去。雖然導演呈現了整個計畫，但實際上那也是眾人的集體成果。」

　　圓谷的領導能力以多種方式呈現。有時候他以身示範——要看到他捲起袖子和劇組一起架設場景或修補調整，並

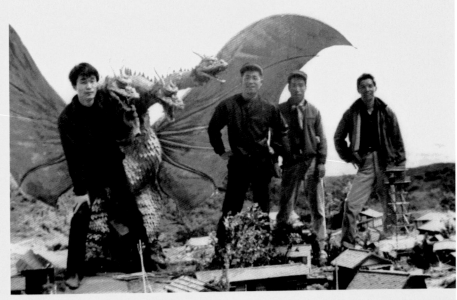

擔任模型燈飾的高木明法（左）與特效組員在拍攝《三大怪獸　地球最大的決戰》（1964）時合影。

不是什麼困難的事。其他時候，他用講的或罵的來帶領團隊。他有時十分苛求，而他對細節的挑剔足以激發組員使出全力，以免挨罵或花上半天重做。事實上，當我問起井上在《蜘蛛巢城》中與難搞到惡名昭彰的黑澤明共事之經驗，他反而俏皮地回答，跟圓谷相比，黑澤還算是比較好搞的。但難搞的圓谷，也有徹底關心同僚的英二這一面。圓谷英二以全心全意幫助朋友與同事而聞名，甚至還幫忙促成了設計師入江義夫的姻緣。

　　所以，圓谷的傳奇就這麼傳頌下去——一位特攝的「總舖師」，創造出電影史上最令人滿意而獨特的電影奇觀……且有一群才華洋溢的藝術家與手藝人所組成的團隊，在其身後相挺。

艾德·哥吉蘇司基是《日本巨獸雜誌》的編輯與發行人，也是《哥吉拉圖片百科》的作者。身為日本特攝電影的作者與研究者，他為《Fango-ria》、《日本幻想電影期刊》（Japanese Fantasy Film Journal）、《G粉絲》（G-Fan）及《復古視界》（Retrovision）等刊物提供文章。最近他與史帝夫·萊福（Steve Ryfle）為「經典媒體」（Classical Media）發行的《哥吉拉》、《怪獸王哥吉拉》、《哥吉拉的逆襲》及《魔斯拉對哥吉拉》DVD擔任語音評論。

第
五
章

1962–1966

圓谷製作的誕生｜ 由於與傳統日本製片廠系統共事時所受的限制，圓谷心中一直冀望著擴充「圓谷特殊技術研究所」，以成為日本電影界有遠見與天分者的自由樂園，以及一間通包所有特效服務的百貨屋。他和長期共事的同事好友們——包括漫畫家、動畫師，以及特效熱愛者鷺巢富雄、特效攝影師有川貞昌、光學合成師向山宏、特效監督川上景司、的場徹等人，進行了長時間腦力激盪。

75頁
拍攝《怪獸大戰爭》（1965）時，圓谷排演哥吉拉與王者基多拉的戰鬥方位。

1963年4月12日，他的夢想終於成真——「株式會社圓谷特技製作」開張。圓谷擔任社長及總監；太太雅乃任職董事會；兒子圓谷皐則擔任監事。這間離東寶步行不到10分鐘的新公司，其立即計畫便是為海內外電視及電影公司提供大量特效專業。隨著公司宣告開張，圓谷不只期待他在東寶的同事能以自由受雇者身分前來共事，他也希望消息一傳開，景仰他的眾多電影人便會立刻湧入這間位在砧區的聖堂，成為公司的新成員。

打從一開始，圓谷特技製作就幾乎是家族事業。就連圓谷的長子圓谷一，也拋下他在東京放送（TBS）獲獎的執導工作回來加入。或許可說有其父必有其子，圓谷一在TBS擔任導演時就展現出十足天分，為公司發想出大量概念，也兼寫歌詞與精良劇本，但往往不居功。圓谷一未來將成為父親公司的棟樑，擔任關鍵的執行製作。在這公司早年的作品中，幾乎都可以看見他的影子。

圓谷製作的第一個案子是來自石原製作／日活（由巨星石原裕次郎創立），要為《太平洋上孤單一人》（英語片名：我的敵人，海洋）製作特效。這部片是根據堀江謙一的航海日誌改編而成，詳細描述這位年輕人駕駛帆船「人魚號」從東京到舊金山94天的精彩航程，也是首度單人橫跨太平洋的壯舉，而本片的導演則是大名鼎鼎的市川崑。

本片要打造的特效有各種不同尺寸的「人魚號」模型，是由美術總監石井清四郎所設計，倉方茂雄所完工。另外也需要配合微縮帆船，捏製堀江的人偶。25段特效中還包括幾段颱風場景，在勝浦市郊的海灘拍攝完成。本片順利於1963年上映，好評至今不墜。

圓谷整天來回於新公司與東寶之間；他在東寶那兒依舊要全職營運特效部門，必須專注於古澤憲吾的歡樂電影《青島要塞爆擊命令》，並為本多豬四郎的《馬坦戈》進行前置作業。

輕鬆愉快的一次世界大戰冒險電影《青島要塞爆擊命令》，有著大尺寸的微縮模型與一比一尺寸的20世紀初期飛機，還有俾斯麥砲台（青島要塞）的巨大戶外微縮模型，蓋在富士山附近的御殿場。本片因為有老式飛機以及（虛構的）早年一戰日本飛行員，而特別對圓谷的胃口。圓谷喜歡執行這種輔助電影的工作，但他仍希望親自製作電影，向日本飛行先鋒致敬。

藉著《青島要塞爆擊命令》，圓谷不論是在外景還是棚內，都再次將特殊攝影技巧和特大號微縮模型的運用更上一層樓。在正如其名的「爆炸性高潮」中，存放在青島地下的德軍軍火炸上了天，這正是微縮模型、合成攝影和銳利剪接的凱旋時刻。這一幕以數台攝影機在地面上拍攝，同時還有一台在空中的直升機上（由有川貞昌掌鏡），在現場效果和攝影的配合下，其結果令觀眾震撼不已。

1963年4月《青島要塞爆擊命令》殺青的同時，《馬坦戈》的第一場攝影幾乎就同時開拍了。與過往東寶電影不同的地方在於，《馬坦

《馬坦戈》（1963年）的義大利海報企圖隱藏本片的日本出身。

圓谷最令人印象深刻的特效，其中之一便是在《海底軍艦》（1963），而在本片的德國電影海報中有著極其罕見的彩色劇照。

戈》的演員可以在可控制的環境內——在小松崎茂、育野重一和渡邊明的巧手下，驚心打造成迷幻叢林的封閉影棚內——直接和怪獸演出身體互動。為了配合合成鏡頭，圓谷隨著導演本多豬四郎前往大島架設遇難的研究船佈景，結果催生出全片氣氛最強烈深刻的畫面。圓谷團隊為了《馬坦戈》開發出新的合成鏡頭，包括幾種美妙的光學效果，並實驗了幾種讓真菌模型產生逐漸膨脹效果的新化學成分。

　　圓谷團隊還打造了微縮的東京市景，用來當作療養院窗外的景色。藉著閃動的霓虹燈，創造出一種超現實的色調。本片於1963年8月在日本首映，美國則是直接於1965年在電視播出，換了個嚇人的片名《香菇人的襲擊》。

　　圓谷很快又為了三船敏郎的奇幻電影《大盜賊》轉投入微縮模型拍攝，並指揮光學合成及其他魔幻技巧。這部片由關澤新一撰寫劇本，經谷口千吉執導，成為一部明快的作品。圓谷在這部片中創造出巫師與巫女驚人的追逐場面（靠著動畫與活動遮片接景效果合併而成），因而再度獲得映畫技術賞，而《大盜賊》則於1964年在威尼斯影展獲得了最佳特效電影獎。本片在美國戲院於1965年以《辛巴達失落的世界》為名上映。

. . . . ✦

　　「老爺子」（他的組員的確視他如父）馬不停蹄地繼續為新春檔期籌備一部大規模特攝電影：《海底軍艦》。這部片大幅改編了押川春浪的同名暢銷青少年小說系列，並合併了小松崎茂的連載圖像小說《海底王國》，故事主要是關於失落的穆大陸，決心以海怪與超科技征服地表上的世界。

　　在提交劇本初稿與開始製作之間只有一個月空檔的情況下，圓谷面臨著重重困難——東寶希望本片12月22日上戲院。為了加速完工，他把特攝班分為AB兩班，把工作拆成兩半，讓特效拍攝能多快就多快。

　　劇組完成了四個不同尺寸的海底軍艦「轟天號」模型，最大的整整有4.5公尺，是由真正的造船廠所製造。這個模型的機械裝置，包括可收回的安定翼和指揮塔（船艦或潛艇上一個挑高的

左　《海底軍艦》（1963）中，超級潛艦「轟天號」巨大模型的幕後照。
右　「轟天號」整裝待發，即將拯救世界。

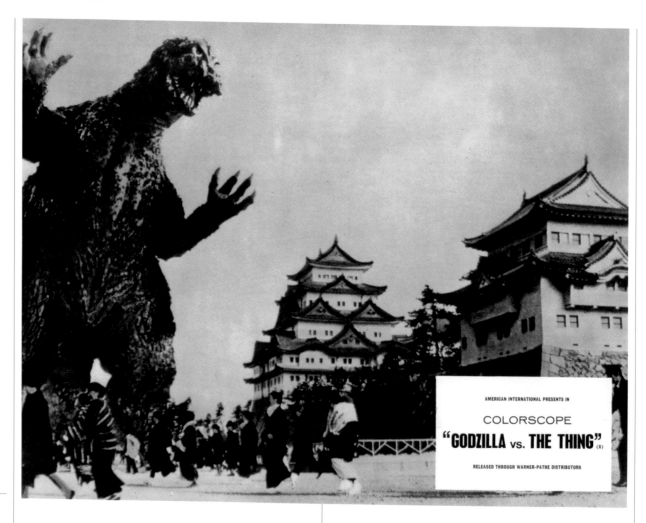

平台）、迴旋砲台和船頭螺旋鑽，全為遙控可動式。這個模型在當時耗資150萬日圓的天價。

儘管製作匆促，每個人還是齊心協力，有點諷刺地反倒激發出他們最佳的團隊合作：關澤新一緊湊扣人心弦的劇本；本多穩定的執導；還有圓谷創意十足的特效。《海底軍艦》成為了日本幻想電影的基石，至今仍為人津津樂道。這部片在美國以《Atragon》為名於1965年3月上映，也獲得極大成功。

《海底軍艦》收尾的同時，圓谷也正在為稻垣浩的《士魂魔道　大龍捲》中的微縮模型特效片段做最後修飾，而這片名彷彿也說明了他當時的處境。圓谷持續地進行一個又一個計劃，不停來回於自家公司、東寶與其他製作案之間。對一個62歲的特效魔法師來說，這是個刺激但也令人疲憊的排

程，但也是他最為多產的歲月。從1950年代以來他還沒有這麼煩擾過，而且還常常在佈景期間就坐在導演席上睡著。雖然他像三十歲一樣充滿熱情與動力，但缺乏睡眠、工作負擔大，外加身體壓力，日後都將對他健康產生不良影響。

怪獸樂章：《魔斯拉對哥吉拉》

接下來，圓谷一頭鑽進了《魔斯拉對哥吉拉》，堪稱圓谷、本多、關澤新一和伊福部昭的完美搭配；許多人更認為這是圓谷最好的怪獸映畫。這場宏大的怪獸樂章，其視野與規模日後再也未能重現（雖然圓谷日後還會拍出讓這些怪獸映畫大巫見小巫的戰爭電影），且將為全世界觀眾留下深刻印象。《魔斯拉對哥吉拉》是每個製作環節從頭到尾、從選角到特效都完美相扣的明顯範例。

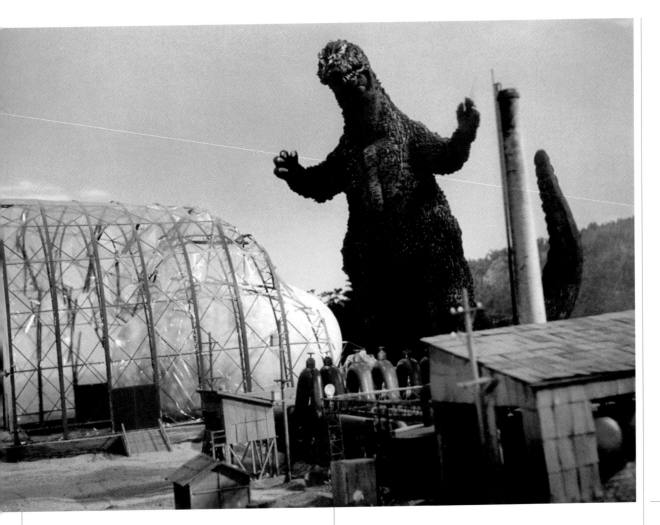

罕見的《魔斯拉對哥吉拉》（1964）彩色劇照。儘管這時期電影是以彩色底片拍攝，彩色劇照卻不多見。

這段期間怪獸獲得了來自圓谷工作室的「明星級待遇」。開米榮三與八木勘壽、八木康榮這對兄弟在製作哥吉拉戲服上卯足全力，且為怪獸演員中島春雄量身打造，日後也證明這是哥吉拉史上最受歡迎的一套戲服。他們也完成了一隻精美的線控偶魔斯拉，身長將近3公尺、翼展9公尺，其細部動作可遙控，另外再加上前作《魔斯拉》中兩隻大小不同的製品。至於兩隻幼蟲，製作團隊打造了兩具可以游泳的機組，以及兩具可以爬行的機組（後者靠遙控操作），極盡了當時技術所能達到的栩栩如生。

利光貞三正在製作《魔斯拉對哥吉拉》（1964）的哥吉拉戲服。

這些奇形怪狀的產物，將以多種特殊攝影技巧拍攝，來創造許多真正難忘的畫面。其中最震撼的莫過於哥吉拉與魔斯拉的死鬥，使用了高速鏡頭搭配濾波攝影效果，為這場戰鬥帶來不尋常

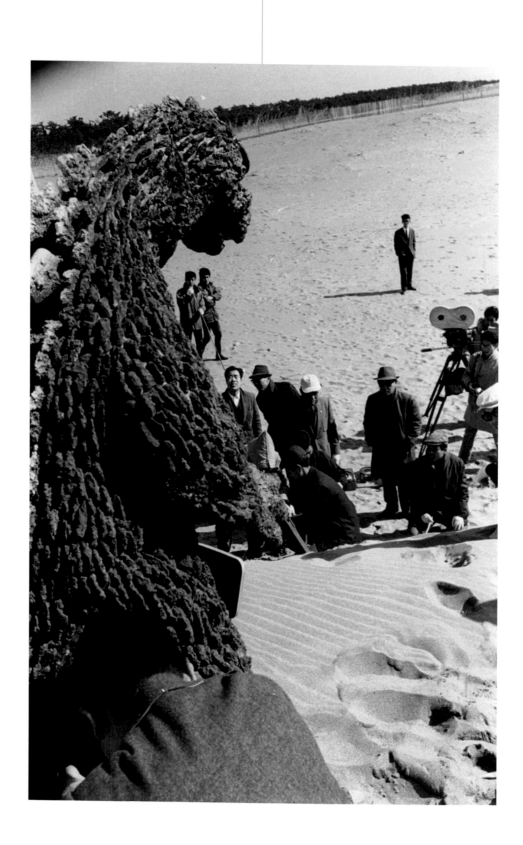

這個為美版《魔斯拉對哥吉拉》（1964）所進行的拍攝，是少數哥吉拉鏡頭在棚外拍攝的場合。

的動作感。這可以形容為一種定格攝影，但因為怪獸相對的大小，而有著更強的錯以為真感，而這展現了有川貞昌想像力獨具的攝影功力。圓谷身邊圍繞著最有才華的藝術家與技術人員，這點藉此在片中展露無遺。

本片由真野田幸雄和向山宏負責的光學攝影與合成，使用藍幕接景、重複沖印和玻璃片著色接景，可說是東寶「黃金時期」的最佳作。德政義行、飯塚定雄及其他光學組員技巧優異且具戲劇化的光學效果，包括哥吉拉的放射能火焰與發光背鰭，還有軍方人工閃電驚人的樹狀疾走效果，也是此類電影中的頂尖。圓谷為了哥吉拉襲擊名古屋城，以及專為美國版拍攝的美軍轟炸哥吉拉場景，甚至來到戶外，拍攝複合搭景。

本片使用的多樣特效無疑是圓谷怪獸電影中最有野心的一回。沒有一部早期的東寶怪獸映畫在每分鐘裡有著比本片更多的特效──以1960年代製作條件來回顧，可說是多到驚人──，解釋了為何本片堪稱圓谷最傑出作品之一。本片於4月29日上映並立刻登陸美國，片名為《哥吉拉對神秘生物》。

在這段奔馳的時光中，圓谷決定重新組織他公司的董事會。東寶開始對這間公司起了興趣，希望能投資圓谷的事業，所以董事會如今包含了來自東寶製片廠的成員。雖然有些評論聲稱，東寶在圓谷製作這塊和圓谷本人處於對立面，但若觀察東寶的涉入與資金投入，就可以知道這並非真相。東寶和圓谷製作持續了多年的夥伴關係，即便較少為大眾所知，但兩家公司確實共同合作了眾多計劃。

跨入電視：《Ultra Q》[1]的起始

1962年夏天，在富士電視台映畫部工作的圓谷皋，聽聞他父親的朋友兼前同事、另一位日本特攝先鋒鷺巢富雄，向東寶提交了一份怪獸主題

圓谷策畫《超人力霸王》（1966年）期間，在圓谷製作與導演野長瀨三摩地（左）與成田亨（右）一起工作。

1. 有另一常見中文譯名為《超異象之謎》。

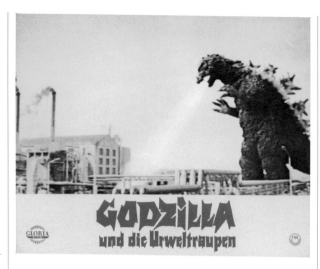

電視劇的企劃。圓谷皋不想錯過這機會，決定主動出擊，在他父親的圓谷特殊技術研究所和富士電視台之間，談了一條共同製作原創科幻電視劇的契約。然而，由於圓谷實在太忙，這個企劃並未被放在首要位置。

現在，圓谷終於準備好推動這個企劃。他與劇作家金城哲夫、製作助理熊谷健，與日本SF作家俱樂部的成員會面，讓他們瀏覽企劃書與12月寫好的系列第一集故事，再加上小松崎茂的5張概念繪圖。會面成效良好，雙方同意每月舉行一次會議。

第二次會議時，他們開始指派作者想出13個試寫故事來起草電視劇，並決定由星新一和小松左京著手處理這個暫名為《Woo》的電視劇劇本。這個電視劇預計會是33集的趣味科幻冒險。故事描述一種沒有固定形體的外星生命形態Woo（很像有眼睛的雲朵），不滿於自身種族那種聰明無情、對其他生命形式冷漠的態度，而離群探索宇宙。在一場宇宙災難毀滅了他的母星之後，Woo從仙后座遊蕩至銀河，跟蹤行經太陽系與我們的湛藍綠洲。

但人類視Woo為威脅，並派出軍隊獵殺，直到他和秋田讓二（為藝術圖像中心工作的裸體攝影高手）、風趣的助手團太郎，以及頂尖模特兒桃樂絲（預定由17歲時尚模特兒浮須良美飾演，來為電視劇增色並吸引成人觀眾）成為朋友。秋田在Woo的光線曝照下，發現了透過電晶體收音機的某種頻率來與外星生命溝通的方式。最終Woo將地球視為第二個家，為了保護人類，與奇異生物和怪異現象作戰。

儘管他們尚未察覺，但圓谷製作的獨有氣息已在此時成型。Woo的故事集結了受委託作者們所起草的故事，其融合的三條路線——科幻、喜劇和幻想，將為未來所有的製作打下基礎。

圓谷等人也知道，這電視劇另一個關鍵要素會是音樂。這齣劇需要獨特而豪氣的音樂標記，

圓谷家族與金城哲夫組成了圓谷製作的核心。左至右：圓谷一、金城哲夫、圓谷英二、圓谷雅乃、圓谷皋、皋的太太和子、圓谷粲。

因此他們不考慮電視配樂，轉而尋找有名的電影配樂。

　　原本圓谷考慮借重在怪獸電影中帶來多樣磅礴音樂的伊福部昭，但富士電視台的執行方認為，伊福部的音樂對這齣劇而言太老派了。圓谷一建議找曾為《氣體人第一號》配樂、風格較為折衷的宮內國郎。整體來說，Woo看起來正朝著樂觀的方向前進，直到整個企劃突然遇上意外的關鍵障礙。當圓谷在1963年1月前往紐約時，拜訪了奧斯貝利（Oxberry）公司，並以當時的驚人天價4千萬元（換算為目前[2]約570,710美金）訂購了1200光學曬印機。圓谷在拍攝《馬坦戈》時就已使用了三頭式的Oxberry 1900光學曬印機，此時他覺得新公司應該要有一台奧斯貝利——可以顯著提升作品品質，且沒有這台不行。

　　四頭式的Oxberry 1200是當時全球最先進的光學曬印機，只有另一間製片廠擁有這台機器，叫做迪士尼。光學曬印機是製造特效時功能最多的後製工具，功能從基本的漸暗轉場、溶接轉場，到把好幾段分別拍攝的元素重疊為一部；光學曬印機也可以用來創造複合影像，好比說把接景、背景畫面和微縮模型都合在真人實拍中。但如此天價讓圓谷的新事業陷入疑慮。東寶拒絕資助這場買賣，而富士電視台也退出了計劃。

　　幸好天無絕人之路，富士電視台的對手TBS提出了圓谷難以拒絕的要求。他們可以為光學曬印機買單，而圓谷可以在為TBS最大的贊助商——大阪的武田藥品——製作一部全新的科幻電視劇時，藉機還清帳單。

　　武田藥品和TBS在長年暢銷劇《隱密劍士》（1962——1965）中獲利頗豐，並希望能靠著圓谷的作品，繼續在周日晚間7至8點的「武田時

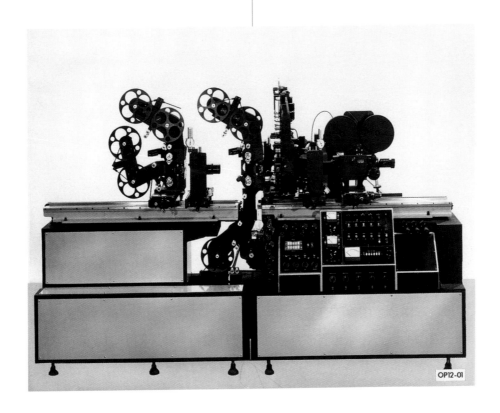

奧斯貝利公司的Oxberry 1200 光學曬印機，1965年的特效尖端科技。當時全世界僅有兩台可用，圓谷的公司就擁有其中一台。

2. 2007年。

`OP12-01`

間」稱霸。武田藥品認為憑著圓谷的專業，他應該可以製作一齣電影水準的電視劇。這個安排確保了圓谷能夠付清欠款，也為所有相關人士許下了大好前景。

TBS希望小幅調整故事和設定。雖然基本劇情不變，但決定將「藝術圖像中心」改為一個比較積極主動的科學調查團，好在故事中觸發更多行動。他們立下了本劇的「寶典」並指派作者重新起草13個故事。

但忽然一切都擱置了。TBS認定《Woo》技術上可能太難執行，轉而要求圓谷趕快想一個全新的點子，並給了他7千萬日圓的預算（約為今日120萬美金）。從不浪費想法的圓谷，之後將會設法來吸納《Woo》的未採用概念，並轉為其他作品所用。但此時，他得先要求寫手金城哲夫激盪出全新的電視連續劇概念，並發展出新的大綱，金城因此返回沖繩老家去專注發想。

金城哲夫從一開始就是圓谷製作的一員，當初是跟著同事兼好友圓谷一從TBS過來的。從早年就開始寫作的金城，是挺過二次大戰沖繩登陸戰的生還者，年輕下潛藏著超齡的成熟。他在沖繩當地明星高中獲得獎學金，隨後錄取知名的東京玉川大學（離東寶不遠處），也算是當地名人。命運使然，他遇上了東寶的劇作者關澤新一，他將金城介紹給圓谷一，兩人一拍即合。圓谷一把金城引介至TBS，兩人在那裡合作完成了數個得獎作品，而使金城得以加入圓谷製作團隊。

不過二十幾歲的金城並沒有踏上別人的慣例之路——他成為了文藝與企劃部的主管，同時列名製作經理（畢竟公司小，那時每個在圓谷製作的人都有好幾個頭銜和職掌）。圓谷相當欣賞金城，並發掘了他無限的才能。他仰賴這位年輕作者的協助，來發想劇本中眾多深具省思與社會評論的關鍵想法、主題，而這一特點也將成為圓谷製作早期作品的同義詞。金城充滿熱情的能量，

加上他聰明且洞見獨具的寫作，讓圓谷製作的電影和電視劇不再是逃避現實的娛樂，轉而化身為如詩的科幻論述。

金城帶著新的《UNBALANCE》概要回到東京。這個點子是在描述，自然因其脆弱的基礎和諧遭人類破壞，而激起了強烈反抗。金城的大綱某些部分明顯受《陰陽魔界》[3]（在日本於1961年播出）和《第九空間》[4]（緊接在前述影集之後播出）影響，裡面還包括了3集的概要，分別是〈猛瑪花〉、〈變身〉和〈南海之怒〉。其中最後這一集，是出自當年籌拍《哥吉拉》時圓谷提出的初期概念。

獲准開拍後，TBS安排了製作人澀澤均和栫井巍來代表公司掌管製作，而圓谷則列名為圓谷製作的監修。

這段期間，日本科幻作家俱樂部受邀協助金城的大綱，並提供更多故事梗概。在《UNBALANCE》的第二份大綱中，主角更為有血有肉，但對電視黃金時段而言還遠遠不足。主角萬城目淳在大綱中是一個25歲的愛車狂，擁有一台會飛的「超級車」。一平（暱稱「老虎」）是萬城目的熱血好友，由利子則只有提到是萬城目的19歲女友，另外還有58歲的一之谷博士，做為萬城目的科學智庫。一開始本來設定一之谷博士是要像《陰陽魔界》裡的羅德・索林（Rod Serling，陰陽魔界的製作人兼旁白）那樣，在劇尾以講述的方式替每一集「收尾」。但這企劃接下來還要迎接相當多的更動。

改善概念

TBS原本希望能在1965年4月開始播映，但當他們得以把《UNBALANCE》預售給美國哥倫比亞廣播公司（CBS，也是《陰陽魔界》的製作與發行單位）時，對方卻要求再多製作13集並延後了首映日期，以冀望日本方製作出規模更大的節

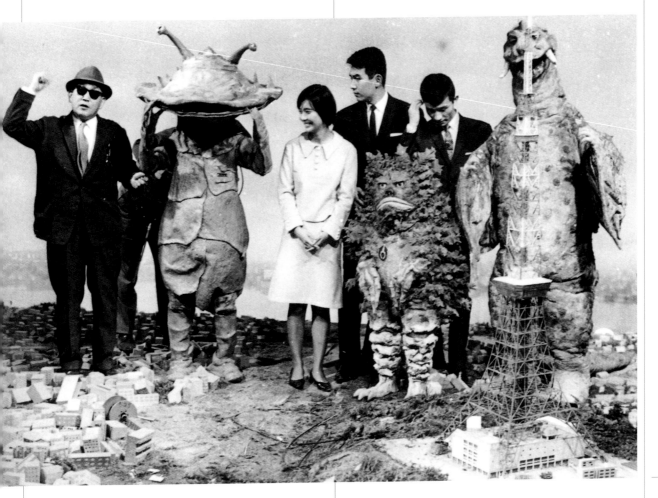

圓谷英二與《Ultra Q》（1966）的主要演員及怪獸合影。左至右：圓谷英二、卡嘉貢、櫻井浩子、佐原健二、嘎拉蒙、西傑康彥、佩古拉。

目，並加入一些更動以更符合外國觀眾的喜好。

　　從一開始，TBS就要求第二季必須要有更多巨大怪獸，並要求其中幾集必須更符合兒童喜好，甚至希望劇情中能加入兒童角色。他們建議圓谷避開那些會讓年輕觀眾一頭霧水的硬科幻故事概念。他們也要圓谷盡量避開傳統日本文化習俗的場景，好讓這電視劇感覺更國際化。

　　此外，TBS也要求拍攝更刺激、更長的特效鏡頭，並要故事焦點持續集中在三個主角上。進一步地，敘事也要直接簡單，太長的獨白要縮短，以方便美方後製錄音（僅有15個配音員）。

　　這種和美國公司的合作並非毫無前例。手塚治虫的「虫製作」在製作動畫《原子小金剛》（1963—66）和《小獅王》（1965—66，直譯

《森林大帝》）時，便以類似的模式和美國國家廣播公司（NBC）合作。事實上這種安排確實是足以獲利的。表面上這種作法像是為了國際觀眾而自我裁剪，但卻也在這過程中打造了更為全球化的日本電視劇。

　　各個試寫故事持續提交，其中有些發展為成熟的劇本，而主角也終於定案。萬城目淳的「超級車」捨棄不用，現在他成為了星川航空「賽斯納」（Cessna）小型飛機的駕駛，也是和《每日新報》有聯繫的業餘科幻作家。倉方由利子戲分更為吃重，並改為《每日新報》的攝影記者。戶川一平變成了一個富喜感的搞笑夥伴，也是萬城目在星川航空的助手。一之谷依舊是這個團隊的科學顧問，但不再讓他像羅德‧索林那樣替故事

收尾——那樣太沒有創意且有可能讓觀眾出戲。「收尾」的工作則交給一個不露面的旁白配音。

加入這些考量因素後，TBS與圓谷決定以1965年年底完成《UNBALANCE》為目標。這樣便有了充足的機會可以修飾劇本、微調前置作業，這也給了圓谷團隊大量的時間來拍攝每一集的真人實景和特效畫面。此外，整個系列也決定以35釐米底片拍攝，和電影的規格一致。劇組就可以讓圓谷那台昂貴的光學曬印機徹底發揮功能，在小螢幕上運用極高品質的複合畫面和光學效果。儘管當時以電影規格的35釐米底片來拍攝電視劇在美國已經很普遍，但日本公司直到1990年代早期，一般都還是用低廉的16釐米拍攝。（今日日本多數的電視劇都是以數位攝製。）

另一個使本劇成功的元素還是音樂。圓谷和團隊考慮過黑澤明最愛的配樂佐藤勝，以及曾經配過《妖星哥拉斯》的古典配樂家石井歡。新浪潮反傳統導演增村保造（代表作有《巨人與玩具》）最愛的配樂塚原哲夫，也是考慮人選。圓谷一再次提出了宮內國郎，圓谷英二在與這位年輕配樂見面後，最終同意了人選。

原本導演工作是由圓谷本人、圓谷一、飯島敏宏、滿田穧和中川晴之助負責。圓谷一和中川等TBS年輕電視導演，過去曾在《煙之王》等好評的電視劇中緊密合作，圓谷一還藉此得到了藝術祭文部大臣賞。而TBS也熱心於改進機構內的製作模式，並緊密遵守其進口的美國節目（例如《超人歷險記》〔Adventures of Superman，1952—58〕、《國道66號》〔Route 66，1960—64〕以及《戰鬥》〔Combat!，1962—67〕）中所使用的方法，這種方法因其高價格在日本稱為「電視電影」。TBS甚至把圓谷一為首的年輕導演送往好萊塢電視製片廠公費旅遊，以學習美國模式。這些年輕導演為TBS電視網的製片帶來了熱情與新鮮感，現在則可以以其新

作增添電影色彩，讓TBS得以勝過國內競爭對手。

圓谷英二把從東寶找來的自家攝特班底，組成了一隻精銳特效小隊，其中包括他的左右手有川貞昌，還有本多最愛的攝影師小泉一，特效則是由川上景司和的場徹監督。這個基本團隊還加入了其他為了特效而拉進來的東寶劇組：東寶的助理特效攝影師高野宏一，以及他的下屬佐川和夫與鈴木清，他們未來都將成為圓谷製作的重要成員。

特效美術則是由東寶的井上泰幸和渡邊明成立，部門內還有石井清四郎、岩崎致躬，還有為《UNBALANCE》設計出招牌怪獸的成田亨。（在1954年來到東寶與圓谷共事之前，成田是一位前衛的設計師兼雕刻家。）

另外，還有一位超現實主義運動成員的畫家、雕刻家高山良策，也受聘前來將成田的怪獸設計化為立體膠皮戲服。成田之前有製造過許多電影的道具，但如此大型的道具還是第一次。高山良策與其工作人員在自家工作室著手，先塑造黏土塑像，然後打造出完整上色的戲服準備上鏡。成田的設計加上高山的實體化成果，直到今日還是極受歡迎的玩具和收藏模型。

由於沒有自己的影棚，圓谷製作租用了在同樣坐落世田谷區、擁有五個攝影棚的片場「東京美術中心」租借場地。圓谷先前曾用這片場外巨大的露天停車場拍過《魔斯拉對哥吉拉》的密集火力攻擊場景，這次當圓谷團隊入駐後，他們便將影棚打造為製片中心。這地方後來在1973年改名，名稱對英語使用者來說尤其古怪——叫做「東寶建造」（東宝ビルト，Toho Built）；至今這裡仍為許多電影和電視製作所使用，也包括圓谷製作在內。

1964年9月27日星期日，本劇從（未來播出時的）第四集〈猛瑪花〉正式開拍（在日文中開拍的專有名詞是個外來語叫做「クランクイン」，也就是英文的crank in，意指開捲；這個詞來自默片時代，當時攝影機必須以手動捲片拍攝）。

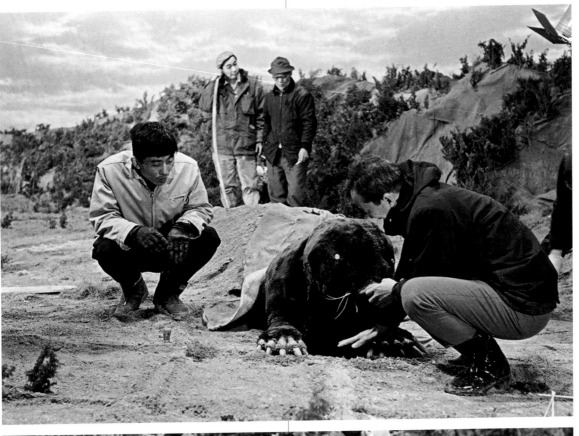

攝影師高野宏一（左）和特技導演川上景司（右）在《Ultra Q》第8集〈甜蜜的恐怖〉的場景中，為怪影豪古拉準備。攝於1966年。

扮演哥吉拉的中島春雄也在《Ultra Q》（1966）中數度扮演怪獸。這裡他在第一集〈打倒戈美斯〉扮演怪獸戈美斯。戲服其實有一部分是回收再利用的哥吉拉戲服。

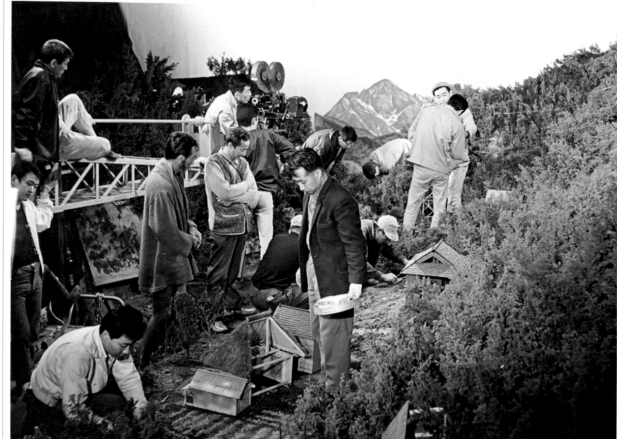

川上景司（中，手臂交錯者）監督《Ultra Q》（1966）第22集〈變身〉的特效場景，攝於1965年。攝影機後方為高野宏一。

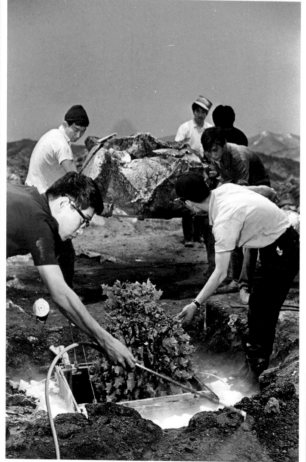

左　佐川和夫（左）調整《Ultra Q》（1966）第16集〈嘎拉蒙的逆襲〉的場景。

右　《Ultra Q》（1966）的主角們，左至右：佐原健二飾演淳，櫻井浩子飾演由利子，西條康彥飾演一平。

10月，梶田興治著手拍攝〈惡魔孩〉，而真人實景、外景和特效的拍攝進度也規畫完成。第一季（這是個來自法語cours的術語，實際上指的是13個星期所需的集數）分成實拍和特效兩組，每組再分成6個小塊。每一小塊必須要完成1到3集，並根據已進行的製作進程，還有劇本的過關與否，來隨時進行更動。在這一點上，第二季的目標是讓怪獸展開對決，使劇組能重複使用第一季的怪獸戲服。然而，製作方決定要多一些原創怪獸才好，所以劇本團隊便立刻得要埋首努力。

《Ultra Q》出現

在這部新電視劇的早期宣傳活動中，TBS的廣告部斷定《UNBALANCE》不是個適當的名字，覺得另一個英文單字「Ultra」[5]應該要在名稱裡頭。在1964年東京奧運上，遠藤幸雄靠著閃電般快速的「Ultra C」[6]雙槓技巧，獲得了三面金牌、一面銀牌的佳績。這個詞之所以家喻戶曉，是因為NHK播報員鈴木文彌每次轉播到這位選手再創高分時，就會一直喊出「Ultra!」，而讓「Ultra」成為了日本當時的流行語。

TBS編成部的岩崎嘉一提議，新電視劇應該要利用這個流行語，然後各種想法就開始轉動起來。圓谷認為「Q」這個字可以代表「疑問」（question）或「探索」（quest），跟「Ultra」可說絕配。「Q」會獲選，可能也和TBS另一個大受歡迎的動畫《小鬼Q太郎》有關，這部動畫恰巧在TBS「武田時間」結束後的半小時內播放，也會成為《Ultra Q》（劇組此時普遍認同Ultra Q代表的是「超越謎題」）的引子。執行方將這時段合稱為「Q-Q時段」，廣告宣傳也稱之為「Q-Q時間」。就這樣《Ultra Q》誕生了。

儘管有著前述《陰陽魔界》和《第九空間》的影子，但《Ultra Q》在外資的投注下，仍演出了自己的生命。然而，《Ultra Q》的每一個元素都在圓谷的注視下；他批准了每一段劇情發展、劇本寫作還有美術設計。他在片場拍攝特效鏡頭時的現身，催促年輕劇組成員激發出更強的創意。偶爾如果這一景合他意，他也會親自掌鏡拍攝特效片段；他也會帶組員到東寶的外景倉庫借出微縮模型，來給本劇重新利用。

圓谷甚至從每天發生的大小事激發出靈感。有一次，他家買了一台新的自動洗衣機，在洗衣劑倒進洗衣槽並準備快速旋轉時，他忽然查覺到裡面的渦流十分有趣。他玩起這個效果，嘗試在漩渦中加入不同顏色液體，並用自己的攝影機拍下這合成的迷幻效果。日後他將重複使用這個技巧，並用在《Ultra Q》第27集〈206航班消失〉中，呈現客機被奇異漩渦吸入的畫面。

在《Ultra Q》多到令人卻步的大量工作壓縮下，東寶1965年只排了3部特攝電影。這給了圓谷更多時間來一邊監督《Ultra Q》的製作，一邊維持在東寶的職責，但他還是常常夜宿東寶或圓谷製作，好讓一切工作順暢。即便在這時候，他背後的龐大助陣還是沒有少。圓谷製作在那時候確確實實是個家庭工廠，親朋好友整天來回進出。「我想要跟著我哥哥（圓谷一）的腳步在TBS踏出生涯第一步，但我考試沒過。」圓谷粲近日如此回憶道。「我爸給我找了份工作，讓我在《Ultra Q》的特效班底做臨時工。我第一次開工是在第15集，〈卡聶貢的繭〉。」

天上有著鑽石的水母[7]

圓谷的下一部怪獸電影是根據《地球防衛軍》、《宇宙大戰爭》原作丘美丈二郎另一短篇故事《太空怪物》所拍攝。一如丘美的上一個故事，《宇宙大怪獸多哥拉》的情節與小松崎茂繪製的美麗概念圖，塑造了一個直截了當的侵略故事，只是這次的侵略者是膠狀怪獸，橫跨全球企圖吸乾人類所儲存的碳——包括煤炭和鑽

5. 指「超越」。
6. 當時體操動作的難度從易至難分為A至C，而遠藤表現出「超C」難度的優異表現。
7. 諸仿披頭四名曲《Lucy in the Sky with Diamonds》（露西在鑽石的天空中）。

石。和之前的電影一樣，世界各國團結一致抵擋宇宙大怪獸——這也是導演本多豬四郎最愛的題材。有趣的是，這些概念圖的說明文字是英文，可能是希望吸引外國投資者的興趣，不過從未實現。不論如何，東寶決定放行製作《宇宙大怪獸多哥拉》，由關澤新一寫作劇本，並由夏木陽介、小泉博、藤山陽子、勞勃・丹漢（Robert Dunham）與若林映子主演。

　　有鑑於本國犯罪電影的大受歡迎，以及泰倫斯・楊（Terence Young）執導的《第七號情報員》（Dr. No，1962）與《第七號情報員續集》（From Russia with Love1963）創下的天文數字票房，東寶決定縮減本來計劃的史詩格局，轉而推出一部更繽紛的動作冒險片，其中包括了襲擊日本的水母型怪獸。雖然電影視野大幅縮水，圓谷仍再一次提供了許多驚人的美麗畫面，來描繪這隻透明的生物如何優雅地「游過」空中——透過鋼絲操作戲偶，在水中巧妙地拍攝出來。這個震撼

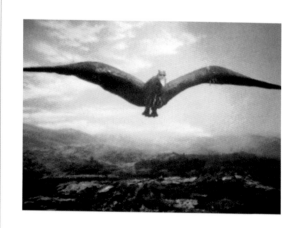

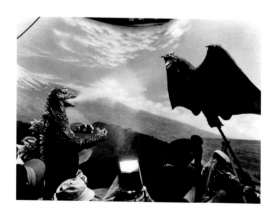

《三大怪獸　地球最大的決戰》（1964）中，飛行拉頓模型的彩色劇照。

《三大怪獸　地球最大的決戰》（1964）中某些鏡頭使用大型戲偶來替代戲服演員。

的特效技術，其後由道格拉斯・特朗柏（Douglas Trumbull）重新改造為更驚人的規模，並在《第三類接觸》（1977）中用來創造超自然的雲朵。《宇宙大怪獸多哥拉》於1964年8月11日在日本上映，1965年在美國直接由美國國際電視台（AIP-TV）在電視播出，但名字誤拼成《達哥拉》。

恐怖三重奏：
《三大怪獸　地球最大的決戰》

　　接下來3部進行的電影，打頭陣的是哥吉拉系列的續作，這次讓東寶的三大怪獸明星，對上日後另一隻極受歡迎的經典怪獸——王者基多拉。本多豬四郎的《三大怪獸　地球最大的決戰》藉著哥吉拉、拉頓、魔斯拉的擬人化，預告了東寶怪獸映畫方向的改變，並展現出對更廣泛觀眾的訴求。其目標是盡量充滿樂趣——這對圓谷來說極有吸引力。這段期間，他也開始更仔細思考一部片的特效是否會有過於黑暗暴力的風險。引用他在製作《Ultra Q》期間曾對組員說過的話：「記得，孩童們會看，不要呈現太殘酷的東西。」還有，「不要破壞孩童的夢想。」

　　儘管如此，王者基多拉還是極品的惡魔生物——黃金、三頭、蝠翼、雙尾的太空巨龍，普遍認為是圓谷眾多怪獸設計中的極致。這個由渡邊明所設計的三重惡獸，結合了傳統中國龍和日本民間故事的八岐大蛇。原本王者基多拉是有著彩虹紋翅膀的多彩生物，某些早期的宣傳照中這版本還現身過。圓谷要讓這生物有著邪惡的深紅色，但當劇組開始思考甚麼顏色在銀幕上最醒目時，他們決定採用金色。

　　結果到最後，怪獸特效的品質有些不太平衡。但圓谷仍然給出了豐富有力的特效，主宰全片絕大部分，東京、橫濱和日本鄉間的大量微縮景色，都有著一絲不苟的細節。為了這部片所製造的微縮模型都市景觀，比前兩部哥吉拉電影

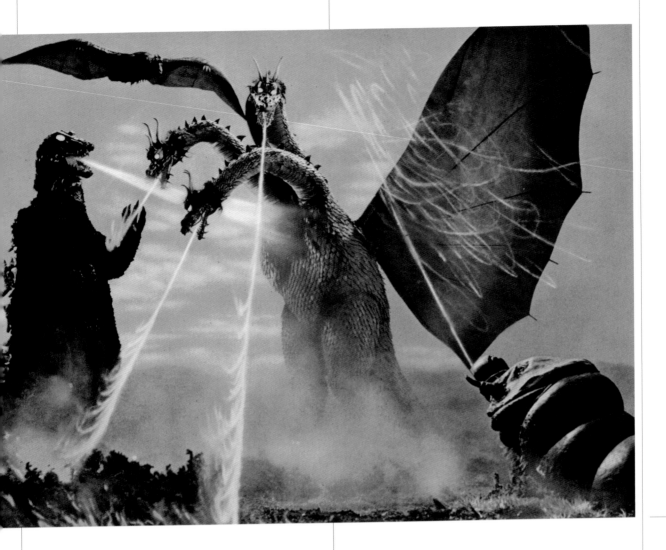

在《三大怪獸　地球最大的決戰》（1964）早期宣傳劇照中，王者基多拉有著彩虹翅翼，但最終捨棄不用。

（《金剛對哥吉拉》、《魔斯拉對哥吉拉》）加起來還多，最終也可明顯看出，這要歸功於美術井上泰幸的才能。飯塚定雄的光學合成也是一大亮點，包括了拉頓飛於多雲夜空的震撼景象，王者基多拉的誕生，還有從牠三張嘴巴放出的、印象鮮明且破壞力強大的閃電。一如往常，圓谷與他的光學特效團隊也跟著前往外景，拍攝怪獸侵襲後民眾驚慌逃難的實景畫面。

　　除了一場在在東寶外景地用微縮模型拍攝的森林大火外，絕大多數的特效鏡頭都在1964年12月初完成，而《三大怪獸　地球最大的決戰》正好趕上了假期而在日本院線大賣。經過重新剪輯後，本片在翌年9月以《基多拉：三頭怪獸》為名在美國上映，而在某些地方，很奇妙地和搖滾巨星艾維斯‧普利斯萊（Elvis Presley）的電影《玉面貓禁苑稱雄》（Harum Scarum）兩片聯映。誰能想像到貓王會和怪獸王同台上映呢？

怪獸亂鬥：《科學怪人對地底怪獸》

　　自從《金剛對哥吉拉》帶來極佳票房後，東寶就決心要拍另一部有美國經典電影怪獸的電影，因此科學怪人的點子又起死回生。向東寶買下《氣體人第一號》、《世界大戰爭》、《妖星哥拉斯》的布蘭可（Brenco）電影公司，很有興趣與東寶共同製作《氣體人第一號》的續集，便開始發想《科學怪人對氣體怪人》的企劃。

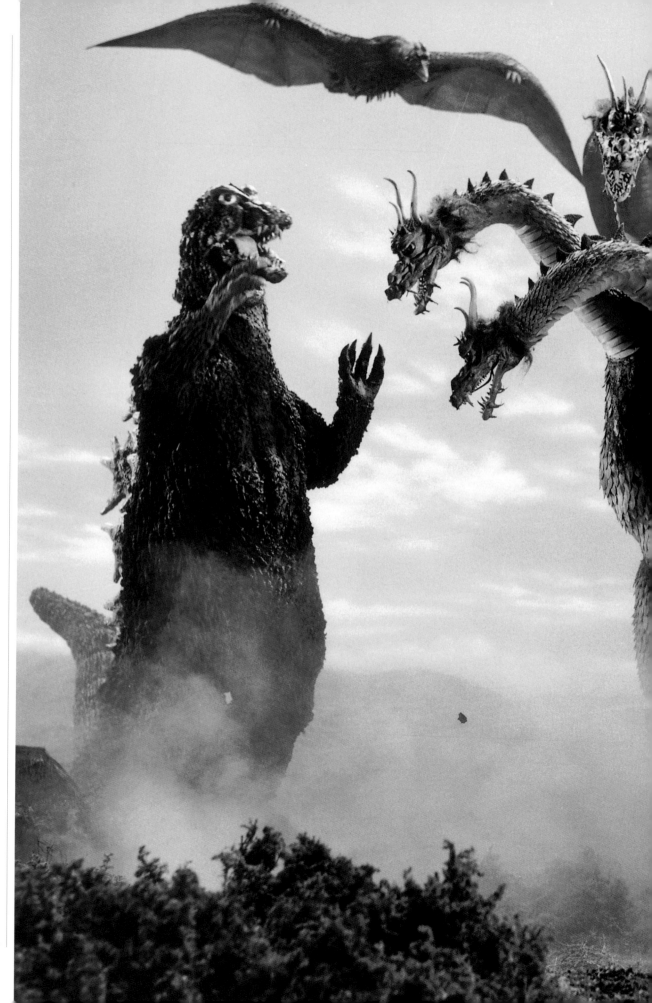

《三大怪獸 地球最大的決戰》（1964）的四大巨星。

接著東寶認為，讓哥吉拉和巨大科學怪人對決會是更令人震撼（雖然很怪）的電影，便指派馬淵薰來寫《科學怪人對哥吉拉》的劇本，在1964年7月提交。雖然後來這劇本取消（改拍《魔斯拉對哥吉拉》），但其中的眾多元素──故事背景、主要角色，以及一些橋段──被馬淵帶到另一個新企劃，也就是東寶在1965年公布的《科學怪人對地底怪獸》。

這個案子讓圓谷相當興奮，因為劇中怪獸比一般來得小許多，這可讓團隊打造比哥吉拉系列還要大上許多的微縮模型和場景，便能大幅增進微縮模型的精細度與真實感。更令圓谷興奮的是，這個科學怪人的演員可直接以化妝處理造型，而不需整個人套進怪獸戲服。這使圓谷更能自由發揮，拍攝出一個能實際表達感情，並讓觀眾感受其同情心的人造怪獸，而這是過去戲服演員難以呈現的。巨人般的科學怪人和恐龍怪獸巴拉貢的對比也十分吸引「老爺子」，而這在最終成品中也明顯易見。

雖然本片的微縮模型有著驚人的細節（精細的綜合大樓，茂密翠綠的森林），包含了一些怪獸映畫中最巨大的微縮模型（包括十二分之一大的渡輪巨大模型，只在一個場景中用到），但同時也有批評者納悶，為何圓谷要在巴拉貢襲擊某個小牧場時，特地做一隻小小的馬偶。日後將執導眾多「圓谷製作」節目的高野宏一表示，有人就問過圓谷，為何他不直接用真馬的影像剪接，或者用銀幕投影合成來讓這一幕逼真一點，圓谷卻回答：「因為用模型比較好玩啊！」這個小故事或許著實捕捉到了圓谷的特攝方針，特別是常讓非日本（尤其西方）影評困惑的怪獸片特攝方針。圓谷的哲學中，這些電影是為了娛樂，而娛樂的一大部分來自於不可預測性。圓谷的方法是訴諸觀眾的本心與情感。在他的幻想電影中，與其說他最關心「再造真實」，不如說他真正關心的是「創造真實感的幻

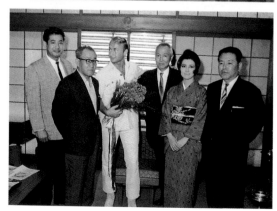

尼克・亞當斯（Nick Adams・中舉花者）前來日本演出《科學怪人對地底怪獸》（1965），迎接者從左至右為：高島忠夫、圓谷英二、本多豬四郎、水野久美、製作人田中友幸。

珍稀的《科學怪人對地底怪獸》（1965）「鄉間」海報。東寶常常在農村小鎮發行不同的電影海報；在那些沒有戲院的地方，往往會在小型會議廳放映。

《科學怪人對地底怪獸》的墨西哥海報（1966上映）。

覺」。美國的共同製作人亨利‧薩柏斯坦（Henry G. Saperstein）希望東寶為海外版拍攝額外鏡頭，呈現更有侵略性的科學怪人，以及全新的結尾。這個第二結局中，巨大的科學怪人在與巴拉貢激戰後，會被巨大的章魚拉進湖底。

東寶版的電影在1965年8月上映，就在廣島原子彈轟炸的20周年前一周，廣島轟炸也出現在電影開頭。諷刺的是，薩柏斯坦想要以《科學怪人對巨大魔鬼魚》來行銷的大章魚版本，卻被美國國際影業（AIP）撿走，然而AIP卻比較喜歡日本原始版中，科學怪人被腳下崩塌大地吞沒的結局。AIP為了行銷本片，展開大規模的宣傳系列活動（「他將世界七大奇觀揉合為一！」）並以《科學怪人征服世界》為名，於1966年7月上映。出局的章魚最終在《Ultra Q》的第23集〈南海之怒〉登場。

天啊，哥吉拉、基多拉，還有拉頓：
《怪獸大戰爭》

接下來，圓谷直接跳進一個更為複雜的計劃，本多豬四郎最新的哥吉拉系列電影《怪獸大戰爭》。故事中，來自X星的外星人向地球求借哥吉拉和拉頓，表面上是想要把王者基多拉趕出他們的家園，實際上卻以一種神祕的電子方式控制怪獸，並計劃用他們來接管地球，地球的科學家和軍隊便攜手合作，全力反抗X星人。東寶在這部片中，藉著混入過去的外星侵略電影題材，讓怪獸電影轉往新的方向。這個模式（外星人控制邪惡怪獸，與地球怪獸為了世界的命運而戰）未來將會一再地重複，直到在1970年代早期就變成老哏，先是在大映的《卡美拉》系列中一再延襲，接著連哥吉拉續集中也如法炮製。

《怪獸大戰爭》的嚴肅劇情，和越來越詼諧的怪獸片段形成對比。比起前一集更為擬人化的哥吉拉和拉頓，這次的表現可說更為「棄暗投

明」——哥吉拉在第一次打贏基多拉的時候，做出那有失顏面的搞笑彈跳，就是最好的說明。那個動作是來自赤塚不二夫的搞笑漫畫《小松君》中，一個主要角色「討厭鬼」的招牌動作，他會用固定的姿勢跳起來大喊「嘻～」。雖然有些人抱怨這可能會讓電影英名毀於一旦，但圓谷的想法恰巧相反，他認為這一刻會給哥吉拉帶來性格，並讓觀眾拍手大笑——事實確實如他預料。

在圓谷的指導下，有川貞昌和富岡素敬傑出的特技攝影，有著真野田幸雄和向山宏精彩的光學合成相輔助。這些高品質的合成影像格外地

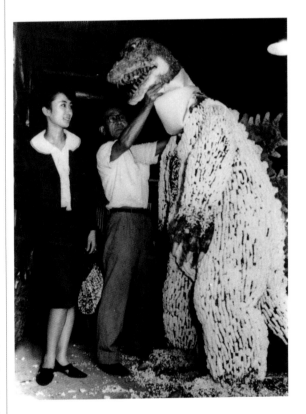

《怪獸大戰爭》（1965）宣傳照中，影星澤井桂子遇上哥吉拉。

乾淨，以當時的水準來看可說毫無破綻。一如往常，拍攝時使用了各種不同大小的模型。其中有沉睡的哥吉拉與拉頓模型，為了空中拍攝，兩獸另有不同尺寸，還有為了全景拍攝而準備的三大怪獸機械偶。圓谷還使用了一些過大的微縮模型，比如說3公尺高的P-1太空船微縮模型、X星人的飛碟，還有兩公尺高的哥吉拉腳步實體模型，

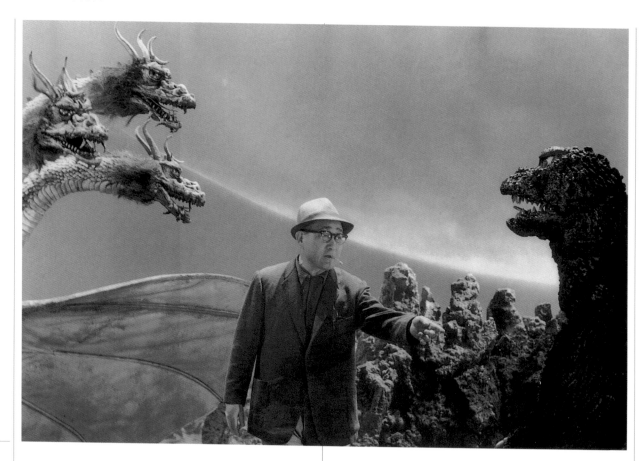

哥吉拉、王者基多拉與圓谷英二正合力完成《怪獸大戰爭》（1965）的一場戲。

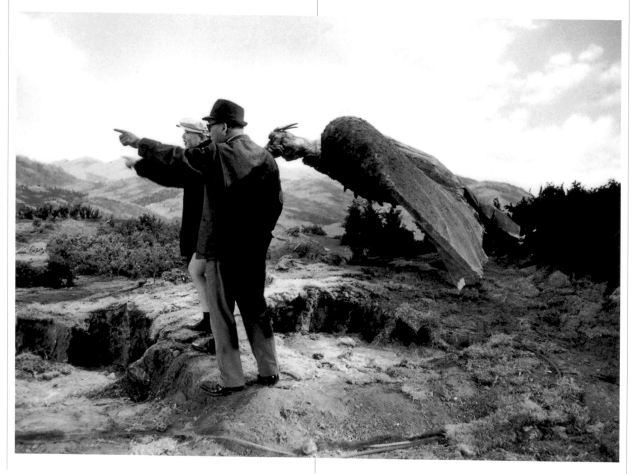

《怪獸大戰爭》（1965）拍攝過程中，圓谷指導拉頓的鋼絲操作員。

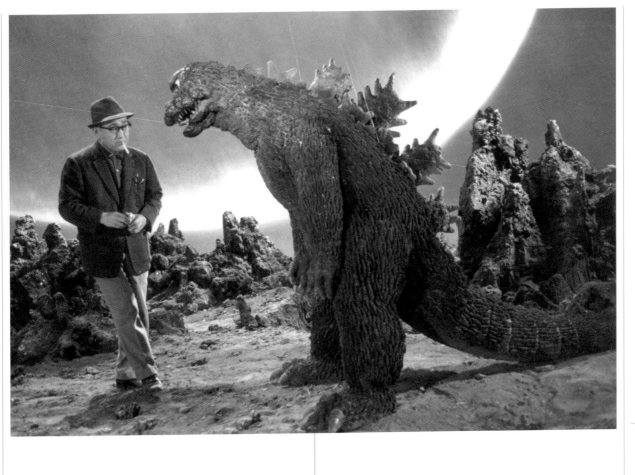

《怪獸大戰爭》（1965）中，圓谷在X星布景中與吉拉商談。

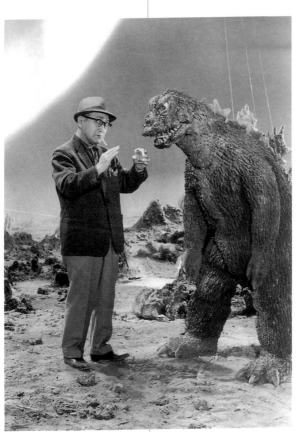

在《怪獸大戰爭》（1965）布景中，圓谷告訴哥吉拉「從這個角度進來。」注意接在哥吉拉身上的鋼琴線。劇組當時正準備拍攝一個危險鏡頭，讓哥吉拉飛越虛空中，撞上王者基多拉。

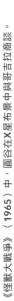

尼克・亞當斯與翻譯在《怪獸大戰爭》（1965）布景內與哥吉拉合影。

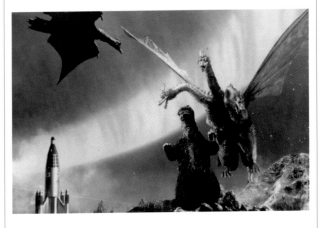

罕見的《怪獸大戰爭》（1965）微縮怪獸偶彩
色劇照。

東寶宣傳部使用於《怪獸大戰爭》
（1965）海報的彩色宣傳照。

用來踩壞等比例房屋模型，以獲得近距離的真實感。所有的特效一如往常魄力滿點，也包括了飯塚定雄與中野稔的光學動畫。《怪獸大戰爭》於1965年12月在日本上映，但要到1970年才在美國以《怪獸零》為名上映。

圓谷因本片再次獲得日本映畫技術賞，但這是哥吉拉系列電影最後一次獲得整個東寶特效班的團隊支援。許多成員的合約到期，幾位重要職員出走並成立自己的公司——渡邊明成立了日本特攝製作，八木兄弟的「淬煉製作」開張，開米榮三也成立了「開米製作」。留下來的哥吉拉特效班底也因要加入新血及「新方針」而拆散，本多與圓谷則各自轉向非哥吉拉的電影。下一步哥吉拉電影中，圓谷會讓他的左右手有川貞昌在東寶負責特效導演，好讓他自己專注在自家公司，卻能同時維持東寶的高品質。

《Ultra Q》開播

在15個月的拍攝順利完成後，《Ultra Q》在1965年12月宣告正式完工。在12月26日，《Ultra Q》首映前一周，宣傳本系列的15分鐘電視特別節目《Ultra Q是怪獸的世界》搶先播出。這部偽紀錄片，是由接下來幾集將登場的巨大怪獸所演出。在TBS與武田藥品的大量公關活動安排下，媒體和大眾對於《Ultra Q》的期待幾近狂熱。但這系列是否能擄獲電視觀眾的想像呢？圓谷公司的未來就緊繫在這旗艦製作上。

《Ultra Q》首映集〈打倒戈美斯！〉由千束北男編劇、圓谷一導演，1966年1月2日播出後立刻爆紅，收視率達到32.2%（根據VR影視研究公司資料）。《Ultra Q》吸住了從北海道到沖繩所有日本觀眾的目光，不僅大人喜愛，更嚇得兒童觀眾們躲到媽媽身後。這齣劇成了所有人第二天上班上學的話題——「你有沒有看昨天晚上的《Ultra Q》？」據說有天早上，圓谷偶然聽到兩個上學途經他家的

孩子興奮地討論。「現在，我們不用再去戲院看怪獸了，我們每周在家看電視也能看到了！」第一個孩子說。第二個也回應，「簡直像夢一樣，不是嗎？」沒有什麼比這使圓谷更開心了。

這個氣氛十足的電視劇對日本電視觀眾產生了極大震撼，這也要大大歸功於石坂浩二（他是知名的廣播人，轉行至電視與電影，時至今日依然活躍）令人不安的旁白。一如美國的《陰陽魔界》有著羅德·索林，石坂冷靜超然的男中音口白，在日本成為了《Ultra Q》的代名詞，而這些元素直至今日依舊是此類電視劇的標準之一。

《Ultra Q》對流行文化、電視和娛樂產業的影響力和重要性，是絕對不容低估的。這齣劇轟動賣座，讓圓谷英二成為公眾焦點，也讓他的名字（以及商標）瞬時家喻戶曉，直到二十一世紀。

圓谷的大名，在CBS影業進一步為北美及其他地方製作《Ultra Q》英語版之後，也即將為全球觀眾所知。在這個海外版中，圓谷重新製作了經典的旋轉開場影片，用的是和先前同樣的顏料特效技巧。CBS一路向北，尋找能替《Ultra Q》英語版處理各項工作的公司，而和一間位於多倫多、企圖心十足的後製公司「電影屋」（Film House），也就是現在的「豪華多倫多」（Deluxe Toronto）簽下合約，而這間公司未來將成為北美最可靠的後製公司。TBS將劇本的翻譯版提供給CBS，後來轉交給電影屋，改編為英語對嘴的配音劇本。

這整套為了英語版《Ultra Q》影集準備的素材過去幾十年來據信已佚失，但現在正儲藏在米高梅製片廠的片庫中；這些影片是在1980年代由米高梅收購聯藝電影公司（United Artists）時所獲得。（由於CBS無法賣出這電視劇，所以就被曾經製作《第九空間》的聯藝撿走。）多年來據信只有其中一集有配成英語，可能是當作試播集；但過去十年發現的一些16釐米拷貝顯示並非

如此，並支持了日本報紙所報導的，1966年有著《Ultra Q》的英語配音版——因此在米高梅發現的版本並非完全沒有歷史意義。相信這些影片總有一天會重見天日。

媒體與商品：
怪獸熱潮

降臨在《Ultra Q》上的好運，再次肯定了圓谷身為日本一流怪獸大師的專業地位，以及他在業界的聲望。雖然是圓谷和《Ultra Q》在大眾媒體上聲名大噪，但實際上大獲意外之財的卻是TBS和武田藥品，反而圓谷並沒有得到太多好處。因此圓谷有必要提出一個能讓自家分享到利潤的新計劃。圓谷英二的二子，也曾擔任圓谷製作會計的圓谷皋，如今終於辭去了在富士電視台的高薪職位，來到父親旗下全職工作。圓谷皋開始處理公司商品販售與附屬產品的許可，並談妥了一份能夠在指定期間內和TBS分紅，且最終所有權利都將恢復由圓谷製作單獨享的合約。

圓谷皋促成了一條直通孩童的商品流，其中販賣的包括了乙烯怪獸玩偶、塑膠模型套件，還有故事唱片。這些都激發了日本媒體所稱的「第一次怪獸熱潮」，藉著角色商品化讓圓谷製作獲得利潤，也讓公司能從自己的創意獲益。

怪獸熱潮絕對是名符其實的「大爆炸」——報紙、雜誌、電影、電視和廣播，滿滿都是怪獸。在第一次播映《Ultra Q》期間，還有著像嘉年華會那樣的道具服與怪獸裝博覽會，巡迴各大都會的百貨和購物中心。眼見之處，全部都是怪獸、怪獸和更多的怪獸——且不分大人小孩通吃。圓谷英二的夢想終於成型，而圓谷製作也正蒸蒸日上。

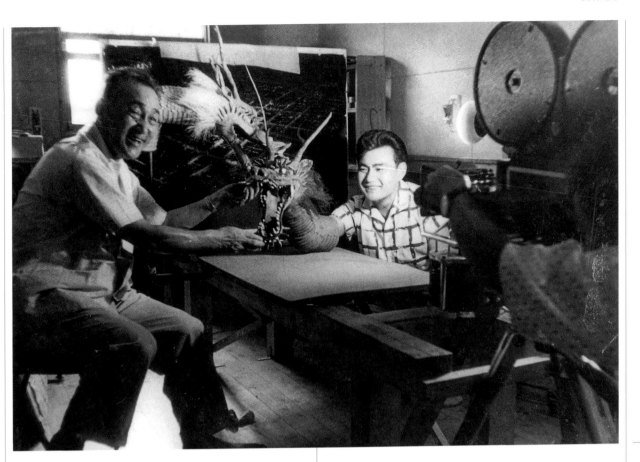

圓谷英二和圓谷皋，與一條香港電影公司打造的龍，攝於1959年。圓谷與該公司簽約，製作電影公司的開場標誌。

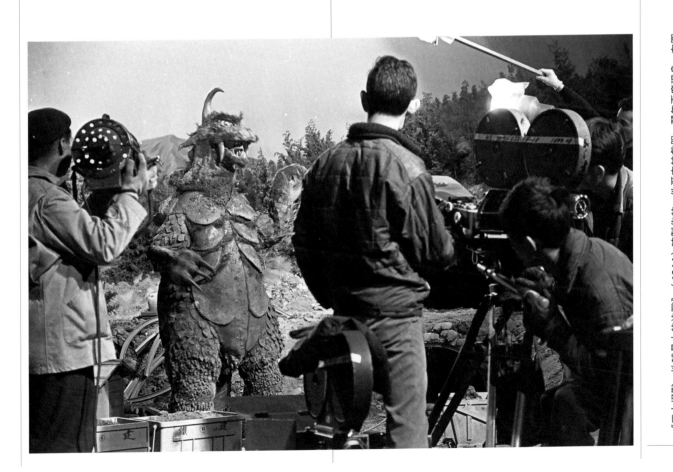

《三大怪獸 地球最大的決戰》（1964）時製作的一件哥吉拉戲服，翌年再度現身，在圓谷製作的《Ultra Q》第一集〈打倒戈美斯！〉中重新改裝為怪獸戈美斯。

英二的合作者

蓋·馬林那·塔克
GUY MARINER TUCKER

懷念本多豬四郎；
與中野昭慶相見歡；
與福田純共行；
與伊福部昭一同呼號

本多豬四郎（1911—1993）可能是和圓谷英二最為密切的共事者。他執導了東寶大半的經典怪獸電影，包括《哥吉拉》（1954）、《空中大怪獸拉頓》（1956）、《怪獸總進擊》（1968），還有他最後一部作品《機械哥吉拉的逆襲》（1975）。本多也是黑澤明長久以來的助導，因此可說他與日本電影早年最知名的兩大人物都有關係。

本多豬四郎的那下握手可真是用力，在那一代日本男人來說並不多見，這讓我牢牢記住了他的充沛精力，以及多年來他與西方人交手的經歷。他是個不怕長途跋涉、總是充滿能量的人，儘管一頭歷經風霜的白髮，卻直到過世前（八十多歲時）都還不像個老人。他因為精神上的年輕而感到自在，也願意與我們這些晚輩分享所知的一切。他看來就像個什麼都經歷過，卻又仍要繼續向前的人。

當我正為了一本講日本幻想電影的書安排訪問時，我得知每一個最終願意接受我訪問的演員，都會先去聯絡本多，以確認我是否值得信賴。每一次他都挺我。演員們親口這麼告訴我。他們要我知道且感激自己通過了「本多測試」。我從來都不知為何本多認可我，但正因他如此信任，我始終欠他一份恩情。我們第一次見面時我還只是個小孩，我想他可能覺得我很有趣——一個迷上他電影的美國大學生。但是，他對我的意義遠不只我檯面上的研究。他本人是我的研究目標——在其作品之外，他是個什麼樣的人？

本多是一個對周遭一切都極其關注的人，他的遺孀本多君回憶道，他的丈夫心底其實希望成為紀錄片導演，並盡其所能地把這念頭引導到劇情片——即便是最怪異的幻想電影——之中。他喜歡說，他所有的電影都勉強可以看做紀錄片，即便是最離奇的場景中，他還是會想「嗯，接下來會發生什麼事呢？」他一輩子的好友、同僚兼合作者黑澤明，對他的評價可能還不夠尖酸；他提到本多的電影時說：「我都知道什麼時候是你自己導的，因為你總是會安排一個警察在那邊指揮。你明知道實際上根本不會那樣！真實世界裡，警察早就第一個跑了！是你自己人太好。」

也就是因為這樣人太好，才讓本多值得與業界一些最難搞的人合作：圓谷英二，和本多有著無比密切的合作關係；還有黑澤明，本多在這位大師最後二十多年的電影生涯裡，曾為他捉刀編導眾多場景。

本多過世後，那些和他共事過的人似乎有某種共同的解脫感。他們終於可以將本多謙虛否認的事實透露出來——他其實就是黑澤明最後幾部電影的背後主力。1990年，在我看完了黑澤明的

《夢》並覺得我從中認出本多痕跡時，我訪問了黑澤，他卻全力否認本多跟這部片有什麼關聯，儘管到了他們下一部共事的《八月狂想曲》（1991）時，黑澤自己卻在坎城對記者侃侃而談，表示他們所看到的某些特別令人入迷的片段，其實是本多的成果——在一個橫向大幅延伸的鏡頭中，螞蟻成列從樹洞走進走出。

　　同樣地，本多也在《怪獸總進擊》（1968）中，頂住了生病而無力監督的圓谷英二，與中野昭慶一起替他執導了大部分的特效場面。本多從來不在乎自己是否獲得應有的重視；他只在乎每個日子能否盡量地快樂。雖然他已離去十數年，現在他依舊是我心中的偶像，一個活過地獄（在中國經歷戰爭與囚禁）卻仍有如樂觀主義者的罕見典範。

中野昭慶1935年出生於日本占領的滿洲國，11歲來到日本定居。身為1960年代圓谷的首席助手，中野和圓谷的知名作品都有著密切關聯。1970年在圓谷過世後，中野執導了多部哥吉拉系列電影的特效，以及東寶1970年代大部分特效吃重的電影。

　　印象中，中野有點像圓谷淘氣的小弟。年紀輕輕就被指定為首席助導（這足以證明他心中有多少圓谷的信念），從1963年起他就與圓谷共事，直到1970年圓谷過世為止。可以說中野和有川貞昌是圓谷後期作品一個個特效背後的主要出力者，就算不佔大多數，至少也是出力最多的。

　　中野這個人滿像他設計的特效：不同凡響、爆發力十足但又不失親切。他將近有180公分，總是頂著有點可笑的西瓜頭，而且他喜愛人群——沒什麼不

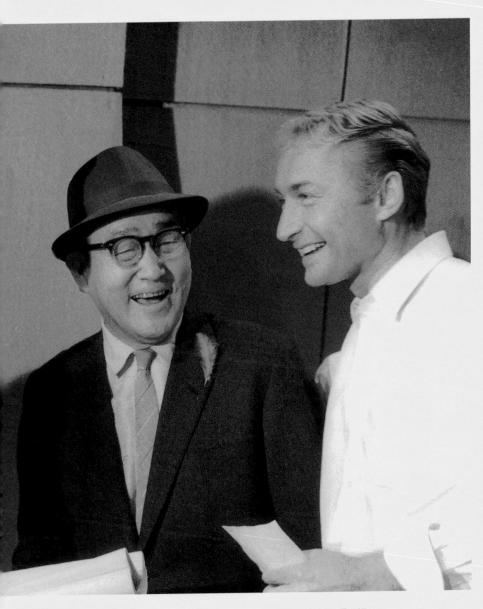

本多豬四郎、圓谷英二和尼克‧亞當斯在《怪獸大戰爭》（1965）的拍攝現場。

對的話，你馬上就能成為他的夥伴且會一直如此。對他來說，生命是一場我們有幸受邀的派對。這樣的態度洋溢在他的特效中，就好像「嘿，來炸個什麼吧！看起來不錯吧？那就再炸一些！」（在我參加過的某個中野在場的派對上，有人畫了一張諷刺漫畫，上頭中野拿著一大把炸藥像個瘋子一樣狂笑。下頭題著，「中野說特效就是爆炸。」）

中野效力的日子，可能是日本電影真正最後的美好年代，他也很幸運地可以與最優秀的人共事。看著中野和他的共事者有多少共同點，其實是很有趣的。每個我有幸見到的共事者，都和中野散發著一樣的活力。

在圓谷的門徒中，中野是有幸能繼續發揮下去的其中一人。1970年圓谷過世後，東寶解散了特效班，但中野卻能執導圓谷逝後第一部哥吉拉（《哥吉拉對黑多拉》〔1971〕），以及《日本沉沒》（1973）的特效。雖然無緣擁有圓谷能掌控的大量預算，中野仍發揮學自大師的本事，自行打造了一些不錯的特效。

福田純（1924—2000）生於日本占領的滿洲國，在高中入學前，於1941年來到日本。在海外以執導數部哥吉拉電影而聞名的福田，其風格比起本多要來得更明亮而幽默。不過福田從未真正滿足於執導科幻電影，他其實較為偏好犯罪劇。到了1980年代，他主要拍攝紀錄片，直到2000年過世為止。

身為最不受喜愛的哥吉拉電影《哥吉拉對美加洛》（1973）之編劇兼導演，福田純始終是1960至70年代日本幻想電影中，最受誤解的一個人。雖然人們普遍把他挑出來當作此類電影所謂

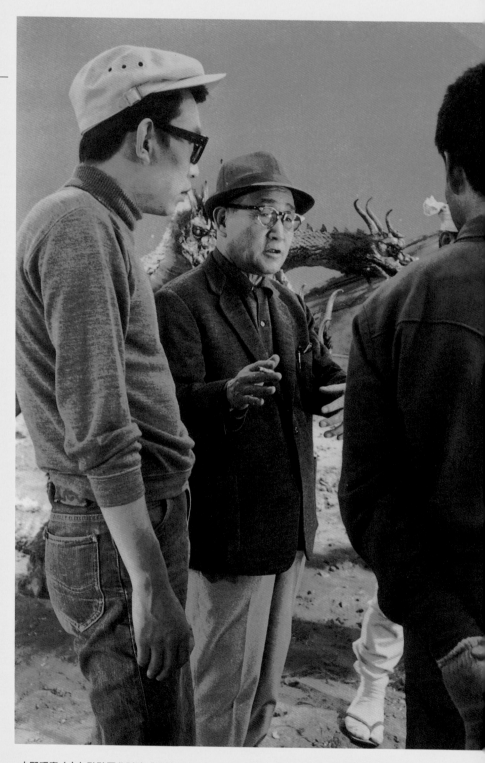

中野昭慶（左）聆聽圓谷討論《怪獸大戰爭》（1965）的下一場。

「斜陽期」的要人，但事實上，1970年代東寶本就有意逐步結束各個電影系列，而且也察覺其核心觀眾是孩童，所以才堅持《哥吉拉對美加洛》要以兒童為目標對象。當坂野義光在《哥吉拉對黑多拉》把哥吉拉搞得太超乎東寶口味之後，比本多還年輕、在1960年代執導過《哥吉拉‧埃比拉‧魔斯拉 南海的大決鬥》和《怪獸島的決戰 哥吉拉的兒子》的福田，就被看作延續哥吉拉系列的理想人選。

當我第一次在1990年夏天見到福田，他態度親切、講話柔和，但眼神總藏在墨鏡下（我從未看過他拿下墨鏡，也沒看過他的哪張照片中沒有墨鏡）。當時是他向一群日本影迷介紹自己，而我觀察到，輪到他對所有人演說時，他看起來快要哭了。後來我才知道他深愛的太太當時剛過世，而我覺得，當他忽然面對整間房裡都是喜愛他作品又很想讓他知道的粉絲，他可能真的嚇到了。他可能從沒想過，他的作品對別人有那麼大意義。

當晚，我意外有幸能與他一同搭電車回到東京市中心。我的日語錯誤百出而他幾乎不會英語，但我們還是一見如故。我們安排了數周後進行正式訪談，而之後我都有與他保持電話連繫，直到他過世。就以一個不愛出風頭的人來說，福田純在東寶內爬升的速度可說相當驚人。1952加入東寶的助導職程後，藉著顯著的才華，他很快就從三助爬到了首席助導。他的第一個工作是本多的《抵港男子》（1952），隨即開始師事東寶的另一位名導稻垣浩。

僅僅7年後（職程中一般人要花兩倍的時間），他就執導了第一部電影，未來5年他將執導更多電影（包括1960年的

《電送人》，還有加山雄三大受歡迎的「若大將」系列）接著便由其上司田中友幸選為哥吉拉電影的接班人。不過田中用來重新集結本多、音樂伊福部昭和圓谷英二拍攝哥吉拉完結篇《怪獸總進擊》的計劃，卻使福田離開了哥吉拉系列好幾年。但到了1970年代，他又回來執導幾部哥吉拉電影。福田輕快的筆觸正適合這類型電影當前的需求，而且，因為第一次打造哥吉拉時他尚未加入，所以他並不需要像他的前輩一樣，對哥吉拉如此敬畏——當時越來越多的年輕觀眾，也抱持著同樣的態度而曲解了哥吉拉。雖然福田知道這一點，也深深尊敬本多和圓谷，但他仍下定決心，要在沒有前人優渥資源的不利情況下，盡全力將自我風格拍進他的每一部電影中。

福田以怪獸片最為知名是件相當矛盾的事，因為怪獸片可說是他最不關注的電影——他不像本多那樣著迷於巨大怪獸。《電送人》（由福田執導本多寫的故事）這部片正面地強調了劇情元素中較為大眾化的觀點，而這應該是本多所不樂見的。福田的犯罪電影也一樣放縱無比。但他本人卻是一位紳士，總是慶幸自己擁有一份工作——以及一群粉絲，不過後者的支持，他要很多年後才會曉得。

伊福部昭（1914—2006）**是日本古典音樂作曲家，以電影配樂聞名，特別是哥吉拉電影，以及發明片中各種怪獸驚人的吼叫聲效果。**

最初伊福部昭的志向不是成為作曲家，但他的生命始終脫離不了音樂。他的父親長與阿伊努人（北海道原住民）來往並反抗當地對其成見，而阿伊努音樂就如西方古典音樂一樣，將對伊

福部的音樂之路有著強烈影響。他在北海道帝國大學（今北海道大學）主修森林學；音樂本來只是他的嗜好，直到他有次聽了他仰慕的鋼琴家喬治‧柯普蘭（George Copeland）演奏，並寫信給他（雖然伊福部昭比較著名的早期演奏，是將艾力克‧薩提〔Erik Satie〕的作品首度介紹給日本聽眾）。柯普蘭的作品在當時普遍受抨擊，但他回了伊福部的信，表示伊福部是目前為止日本唯一欣賞他技術的人，並期待伊福部或許有著作曲家的眼力。伊福部深受鼓舞，轉而投入他的處女作〈盆踊〉，一首盛氣凌人而複雜的鋼琴獨奏曲，並獻給柯普蘭。他在1934年寫下這曲後便暫時將音樂擱置一邊，回到森林學課程並完成畢業論文（關於樹木的聲音學）。1936年，他入圍了由遷居日本的俄羅斯鋼琴家亞歷山大‧齊爾品（Alexander Tcherepnin）贊助的競賽，並獲得第一名；齊爾品本人在東京現場演出伊福部的得獎作，並獲得好評。伊福部進一步受到鼓勵，開始嘗試創作交響樂《日本狂詩曲》，1937年在歐洲各地巡迴演出，在法國與義大利奪得眾多好評，並得到頗具聲望的RCA勝利獎。

之後在同一年，日本入侵中國，伊福部則開始了在飛機工廠的工作。在1940年代的戰爭中，他在軍方與官方的要求下譜了許多曲子。戰後美國占領的那幾年，古典音樂並沒有什麼市場，但有一項產業正要準備起飛，且需要用到他的才能——也就是電影業。

他在東寶的第一份工作是1947年的《銀嶺之巔》，主演的是未來即將成為巨星的三船敏郎，導演為谷口千吉，劇本則是黑澤明與其導師山本嘉次郎。對於近日代表日本的劣作感到絕望

的谷口，想起之前讀到一本雜誌，訪問了一位盛氣凌人的北海道年輕作曲家，這人曾經貶低電影作曲，說那絕不可能是「真正的音樂」，而谷口也記得了那個名字「伊福部昭」。如今他們開始共事，卻因為在一段滑雪場景中，伊福部拒絕把他寫的一段法國號獨奏換成谷口需要的華爾滋，而發生激烈爭執。整個樂團就眼睜睜看著兩人持續激戰。黑澤明此時試圖調停，時間一分一秒過去。「你看不出來嗎？」伊福部說，「如果你想要改變你電影的含意，你只要剪掉一小段影片就好。對我來說要改音樂也不是不行。可是如果我要把整個樂曲的一小段改掉，那這就會影響整個樂曲，改變整個含意。」最終伊福部勝出。「他們從沒碰過這種配樂，」後來在我訪談時，伊福部昭如此開心地回顧道。而這也是他最喜歡的一件軼事。

伊福部昭接下來還會為兩百多部電影配樂，就以某些是在一天內完成（好比不太需要音樂的電影）來說，其實這數字還算相當合理。由製片廠室內樂團演奏錄音，也只需要一天。當時日本正經歷史上最繁盛的經濟復甦，電影業也跟著蓬勃發展，伊福部昭因此得忙個不停。

他的聲學背景，讓他特別與關川秀雄的尖銳反美電影《原爆之子》（1953）[1]合拍。當他必須模擬廣島原子彈爆炸的聲音，他聰明地用鋼琴弦做到了。「我可以理解海外的人們都納悶這怎麼做到的。」在東寶唱片1978年的訪問中，他眉開眼笑地表示。之後不久，他就要靠著一部電影的音效上達成一個重要的創舉，在日本電影配樂上立下一個和該片巨星一樣巨大的里程碑。

「我對伊福部昭最強烈的回憶，」本多豬四郎在1988年回憶道，「是當他說『我沒辦法幫這種片配樂！』的時候。而且他沒說錯！不會再有別人可以了！」這部片就是本多1954年的經典《哥吉拉》，很快就會在1956年以《怪獸王哥吉拉》之名風靡全世界。伊福部之所以抗拒是基於，他根本只有拿到劇本然後就要配樂，因為負責特技的圓谷英二，對他的怪獸片段絕對保密。（之後本多和圓谷會先給伊福部看他要配樂的影像，其中會用補白的影片來暫時代替特效片段。隨著影片放映，圓谷會在畫面補白的時候，描述最終成品裡應該要出現的動作。不久之後，伊福部應該就會要投降了。）伊福部的同事都勸他回絕，擔心他一做下去，就不會再有人正眼看他了。但伊福部卻喜歡他收到的指令——為「有史以來踏過銀幕的最大身影」配樂。伊福部想了想，「我是個鄉下小孩，也是個自大狂。」日後他除了寫下了舉世無雙的重量級曲目，還解決了一個讓錄音師下永尚困擾不已的問題：為這怪獸創造出一如其名稱般獨特的聲音。

伊福部昭的配樂已經排定一把低音提琴（其低沉隆隆的聲音是伊福部配樂風格的典型標誌，對他來說，沒有這樂器不行）。但在1954年，全日本只有一個地方有這樂器，就是東京音樂學校（現東京藝術大學），但對方拒絕借出。藉著某種他從不透露的手段，伊福部拿到了這把琴，用它來錄製配樂，還讓自己的徒弟池野成用粗皮手套加松脂來摩擦琴弦，進而創造了哥吉拉的聲音。這個聲音經過三繩一郎的追加混音，就成為那「響徹世界的吼叫」。

伊福部藉著他的音樂與音效創新，成為了哥吉拉的發聲者，其功績可與約翰·威廉斯（John Williams）在《大白鯊》的成就齊名。隨著哥吉拉成為日本歷史上最賣座的電影之一，伊福部也獲得了前所未有的廣大聽眾，此後更繼續在全球擄獲更多樂迷。他的下一個重要配樂，市川崑的《緬甸的豎琴》（1956），幫助本片在威尼斯影展奪得聖喬治獎。

伊福部接下來又和本多合作了十幾部電影，直到哥吉拉系列第15部作品，1975年的《機械哥吉拉的逆襲》。他十分享受這編曲經歷，這些曲目讓他實現了在音樂廳無法表達的音樂訴求。在1965年的《科學怪人對地底怪獸》中，他用低音笛（也是日本唯一一把）獨奏譜下了主題曲，刻意貼近收音，在最終的混音中又刻意加強其存在感。有人希望他在電影配樂現場演奏中重現這首歌，他只說不可能——交響樂團其他部分會把這獨奏淹沒。其他不尋常的技巧，還包括把錢幣落在鋼琴弦上（根據需要的效果，某些弦會標記為50、100、500日圓）、使用弓鋸，甚至十二部合音，用在《金剛對哥吉拉》的大章魚片段。

利用哥吉拉帶來的盛名與肯定，以及接踵而來的配樂成果，伊福部昭得以重回交響樂生涯，直到最後徹底離開配樂工作。1978年，他終於同意將電影配樂的錄音發行，以滿足渴求的影迷們，雖然他自己仍舊納悶，怎麼會有人沒了電影看，還會想單獨聽這些音樂。他以

自己的特攝電影配樂為基礎，舉辦多次
音樂會，像是1983年的四樂章「交響
幻想曲」，並監督24首用於東寶影像回
顧音樂的立體錄音。其成果，《空想科
學音樂大進擊~OSTINATO~》，成為了
日本最暢銷的唱片，另外三張由藝術搖
滾樂手兼伊福部昭迷——井上誠製作的
《哥吉拉傳說 GODZILLA LEGEND》合
輯，也有同樣的佳績。

　　2006年2月8日，伊福部昭過世，享
年91歲，是最後一位離世的東寶經典怪
獸電影核心成員。人們會永遠懷念他的
才華與熱忱。

．．．．．．．．．．．．．．．．．．．．．．．．．．
蓋‧馬林那‧塔克是《諸神世紀：日本幻想電影
史》的作者，結交並採訪了東寶黃金時期眾多要
人，並針對日本電影與影業寫下獨到而熱情的文字。
．．．．．．．．．．．．．．．．．．．．．．．．．．

1. 作者混合了兩部電影的資訊分別是：《原爆之
　子》（1952），新藤兼人導演；《廣島》
　（1953），關川秀雄導演，兩部片皆由伊福部
　昭配樂。此部分有議，特此註明。

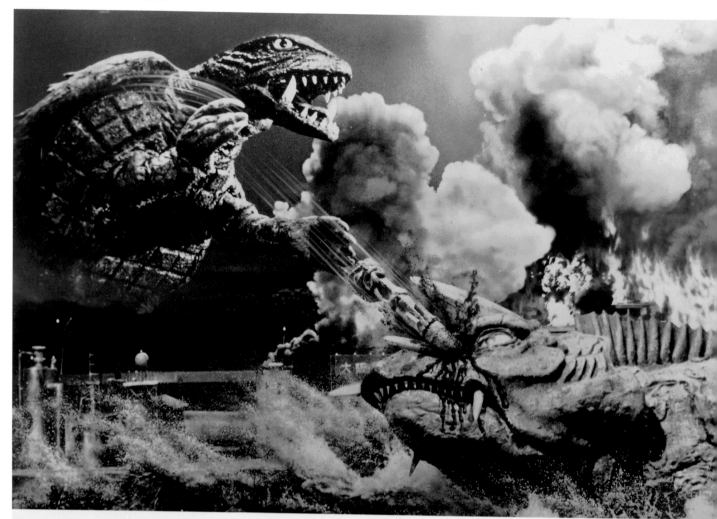

卡美拉、吉拉拉，還有加帕……天啊！
1960年代的怪獸熱潮

約翰・保羅・卡西迪
JOHN PAUL CASSIDY

東寶多虧有圓谷英二，才能在日本怪獸狂熱中拔得頭籌；其他公司群起企圖模仿其模式，也是很自然的事。圓谷英二旗下眾多成員，投入了遍布於東寶內外的各種衍生作品。這些成果不只更鞏固了圓谷的影響力，也塑造出「大怪獸電影」這一電影類型。

創造類似哥吉拉怪獸的企圖，最早可以算到宣弘社的電視影集《月光假面》（1958—59），這部日本最早的超級英雄影集中，第三部〈猛瑪剛〉裡就有一隻同名的暴走類人猿。日產製作1960年的電視劇《怪獸海洋剛》則有一隻巨大的兩棲生物，但其實是遙控機器人。1964年，日本電波映畫製作了四集的《阿貢》，描述和哥吉拉外星相仿的巨大怪獸——外型過於相仿以至於東寶反對其製作。但因為東寶發現，怪獸製作者其實是東寶的前員工大橋史典，最後東寶基本上只說了「是你喔！那就沒關係啦！」（譯註：但由於無法找到贊助商，直到1968年才第一次播映。）這些製作對東寶精湛的特攝電影來說，都不是什麼大威脅。

哥吉拉最主要但（至今）從未正面在銀幕上對決的票房對手——卡美拉，在這張
《卡美拉對大魔獸賈卡》（1970）的劇照中，正與賈卡激鬥。本片在美國稱為
《卡美拉對怪獸X》。

　　1965年，大映電影公司以湯淺憲明的《大怪獸卡美拉》，宣告投入怪獸電影角力。片中雇用了圓谷的部分劇組成員來支援大映的特效部門。這隻恐怖的烏龜怪最終在票房上足以成為東寶哥吉拉的對手，因此不到5個月後，田中重雄的《大怪獸決鬥　卡美拉對巴魯貢》就上映了。儘管有些人認為本片超越了前作，但票房並不理想。

　　執導本片特效的湯淺憲明（1933—2004）因此得回鍋，執導接下來的系列電影，並在《大怪獸空中戰　卡美拉對加歐斯》（1967）中，將卡美拉轉型成兒童的超級英雄，也成為系列作的票房冠軍。引述兒童心理學家布魯諾・貝特海姆（Bruno Bettelheim）的話：「孩童最熟悉最關心的怪獸，（是）他感覺或害怕自己會成為的怪獸。」既然大小螢幕已經充斥太多讓人害怕的怪獸，卡美拉因而塑造成一個有積極力量，且兒童能夠認同的怪獸。當卡美拉逐漸不那麼恐怖而成為兒童的保護者時，哥吉拉反而慢慢開始跟隨牠的足跡前進。

　　日本媒體所謂的「怪獸熱潮」，可說是1966年圓谷製作的《Ultra Q》叫好叫座並瞬間成為流行文化現象，所帶來的直接結果。很快地，所有人都投入了怪獸競爭中。大映接連開拍兩部《大魔神》續集，P製作也開始發展自家的怪獸系列概念。《熔岩大使》是根據手塚治虫的漫畫改編，就在披頭四於東京演唱的同一晚（1966年6月30日），在富士電視台開播。《熔岩大使》（美國稱作《太空巨人》）在電視頻道上，曾經有將近兩個星期勝過了圓谷製作的《超

人力霸王》。雖然兩個節目都表現出色，最終還是《超人力霸王》較為人所熟記與喜愛。

　　東映電影則在12月以山內鐵也的怪獸時代劇《怪龍大決戰》（美國上映時稱《魔法大蛇》）回應，一口氣結合了「忍者熱潮」與「怪獸熱潮」。這部繽紛的動作奇幻片，約略改編自忍者自雷也大戰邪惡大蛇丸的民間故事，戰鬥中他們各自化為大蟾蜍與巨龍。同時也有由藤子不二雄和水木茂所推動的「鬼怪熱潮」，對妖怪的喜愛也日益增加。東映將水木茂大受歡迎的妖怪漫畫《惡魔君》改為真人影集，讓各大妖魔鬼怪橫行。在這場電視電影怪獸大亂鬥（還不包括東寶的《科學怪人的怪獸　山達對蓋拉》和《哥吉拉・埃比拉・魔斯拉南海的大決鬥》）之後，還會有更多怪獸加入戰局。

　　在1960年代中期，流行樂、時尚、設計和建築也都在日本蓬勃發展，詹姆士龐德（James Bond）和美國影集《虎膽妙算》（不可能的任務，Mission: Impossible）更讓特務冒險當紅。這些流行趨勢也反映在怪獸熱潮中，讓這些作品增加了摩登風味以跟上時代。這些改變使得觀眾更為享受這些電影。那是一個時髦進步的世界，大部分作品都反映了戰後此時的日本——大幅擴張、快速現代化、經濟成長的時代。

　　到了1967年，怪獸熱潮達到了高峰。那一年，哥吉拉和卡美拉還在銀幕上戰鬥，同時卻有更多怪獸登場——沒出續集便消失無蹤，卻也沒被人徹底遺忘。松竹上映了二本松嘉瑞的《宇宙大怪獸吉拉拉》，在美國電視上稱做《來

自外太空的X》，特效則是由圓谷的老朋友川上景司負責，有著幽浮和巨大熱核突變巨獸危機。以動作片和犯罪片聞名的日活，則推出了野口晴康的《大巨獸加帕》，怪獸造型和特效都是由前東寶特效美術渡邊明負責。同一年，在電視上對上圓谷製作之《超人七號》的，是東映製作的三個巨獸電視劇，其中兩個是根據橫山光輝漫畫改編，分別是《假面忍者赤影》和《鐵甲人》，後者在美國比較熟知的名字是《強尼・索克與飛天機器人》。第三個則是《宇宙特攝系列　超級隊長》則是充滿星際巨人的太空歌劇，其源頭為艾德蒙・漢彌爾頓（Edmond Hamilton）的《太空突擊隊》（Captain Future）。

　　不只是大銀幕小螢幕充斥著各色各樣的怪物，這些流行作品更產生了無止盡的商品狂潮，在兒童間引起一陣大騷動。乙烯玩具、模型套組、書籍、漫畫、雜誌、故事書或有聲書……一波又一波地襲來。最初在1966年，以錫製玩具聞名的日本玩具公司「MARUSAN」，開賣了相當暢銷的哥吉拉與超人力霸王乙烯玩偶與遙控錫偶系列，直到該公司在1969年放棄怪獸市場為止。（Bullmark公司接下了這系列直到1976年破產為止。）其他像是「日東」則製作了卡美拉、加帕和其他怪獸的機動模型套組。這些模型大多藉著玩具收藏家之手而重新獲得寵愛，這現象在美國尤甚；其主力為X世代玩家和都會文化群眾，包括庫普（Coop）、提姆・比斯卡普（Tim Biskup）、詹迪・陶塔科夫斯基（Genndy Tartakovsky）和克萊格・麥克拉肯（Craig McCracken）等動畫師。

　　怪獸熱潮到了1968年，因為運動相關節目帶起的「運動熱潮」崛起而開始消退。哥吉拉和卡美拉雙雙活到了1970年代，但怪獸的警鐘已敲響了。不過這並不是日本大怪獸的末日，到了1971年，隨著P製作的《電子分光人》播出，第二次怪獸熱潮再度開始。靠著無數超級英雄節目上檔，大怪獸還能維持強勢，直到1970年代後期，能源危機使製作費飆高，讓此一類別——甚至是整個日本電影工業——陷入數年不振。當然，好的怪獸是壓不住，所以牠們又再次回歸……圓谷英二若有知，想必會十分驕傲。

約翰·保羅·卡西迪是漫畫家，也是終生的動漫、日本幻想電影愛好者——尤其偏愛本多豬四郎與圓谷英二的作品。

7112-3

左　卡美拉在《卡美拉對宇宙怪獸吉隆》（1968）中大戰宇宙加歐斯與刀頭怪獸吉隆。美國影迷稱
其為《怪獸進擊》。
右　另一張《卡美拉對大魔獸賈卡》（1970）的宣傳劇照，有著大坂城的破壞場景。雖然本片背景
為大阪，但大坂城在片中倖免於破壞。

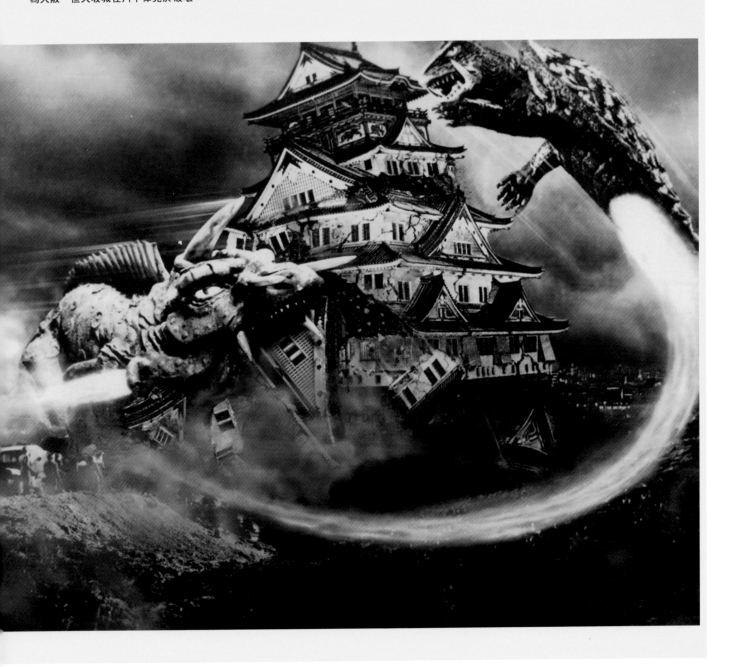

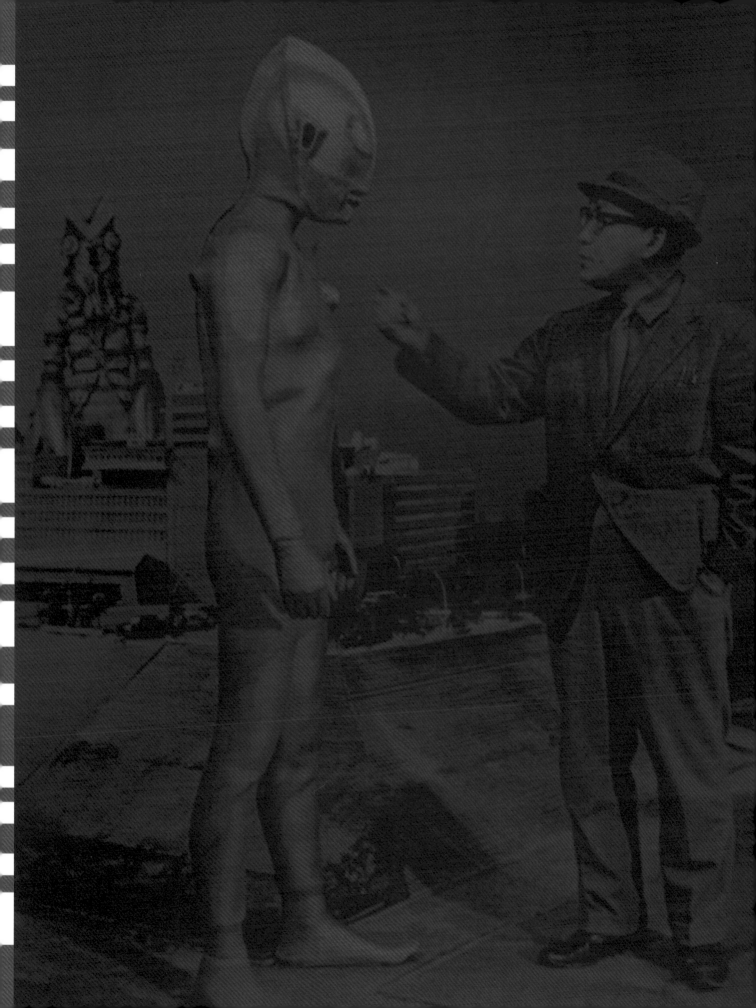

夢幻節目紀錄

1966 **《超人力霸王》問世** | 1966年6月2日，《Ultra Q》熱潮已達到高峰，而圓谷也成為TBS紀錄片《當代領導者》系列其中一集〈Ultra Q 之父〉的焦點受訪者。這部紀錄片拍攝了圓谷工作或休閒時的幕後身影，甚至還有被自己的怪獸訪問的橋段。訪問中，圓谷提到了接續《Ultra Q》的全新節目。

1965秋天，當《Ultra Q》的首映日期終於確定（1966年1月2日）之後，下一部科幻特效電視劇的計劃就已經開始了。TBS對《Ultra Q》充滿信心，並不想在此時漏氣。電視台需要一個能把怪獸系列推上更高水準的新概念，並希望以全彩色拍攝。TBS希望與圓谷製作一起創造更多更多怪獸節目，作為持續的幻想特攝系列的一部分。

圓谷當時還不知道，這部全彩的續作會逐步超越原作，產生一個全新的類型，並讓「圓谷英二」這個名字，未來幾十年都深深留在全球無數大人小孩的心中。這個新系列需要的是某種超凡的別出心裁，以及只有圓谷能集結的資源才能實現。《Ultra Q》設定了一支稍嫌鬆散的平民與科學家合作小隊，並以他們的才智對抗怪獸與怪現象，圓谷和金城哲夫接著就想到，新系列的焦點應該要改成專門對付超自然危機的專精團體。他們姑且先把這團體命名為「科學特搜隊」。在腦力激盪期間，金城和把圓谷決定把《Ultra Q》未使用的怪獸對決元素編入，並加入《Woo》原始大綱中的元素。金城也在劇情中創造了一頭星際爬行動物，可以把自己變大為驚人的50公尺高，來支援科學特搜隊。這頭有感應力的生物是印度神話巨鳥迦樓羅（大鵬金翅鳥）與日本民間妖怪鴉天狗的綜合，稱作「貝姆拉」。

前置作業和故事大綱在1965年開始動工，並很快改名為《科學特搜隊貝姆拉》。根據製作筆記中記載科學特搜隊的架構，這個國際組織的總部位於巴黎，其任務是調查各地官方無法處理的神秘現象，以及保護地球免受任何入侵者攻擊。當然，入侵者就會包括巨大怪獸，牠們傳承自《Ultra Q》，並將成為全劇的焦點。科學特搜隊的日本分部，會比《Woo》或《Ultra Q》的單位更大，藉此讓預留的卡司人數增加，並可讓敘事專注在特搜隊與其任務上。

本作的28歲英雄命名為「迫水隊員」，只有提及他是一個「硬漢」，在之後的草案中會成為貝姆拉的變身宿主。40歲的村松隊長是唯一知道迫水秘密身分的人。

草擬劇本〈貝姆拉的誕生〉是由山田正弘根據未使用的《Ultra Q》劇本完成。在那之中，迫水隊員和貝姆拉的關係並沒有清楚解釋，但基本前提是固定的，且有很多劇情要點已經在這之中

成形。但TBS製作人栫井巍覺得，這個英雄怪獸對抗邪惡怪獸的概念哪裡不太對勁。可能會有觀眾無法區分長得差不多的正反派怪獸，所以他要求主角必須是能跟對戰怪獸清楚區分的人物。

圓谷和金城納入這一點考量後，認為人形外星人會比較適合當這個系列的主角。栫井評估了第一輪造形設計後，要求主角要有更金屬質感的形象——無機物感、未來感，某種可以代表「太空時代」的味道。

1966年1月，企劃標題改為《紅超人》。這個名字只有在本作正式劇名標題的商標註冊通過之前拿來權充使用。到了2月，整個電劇獲得一致通過開始製作。

《紅超人》的劇情還是包含了《Woo》的元素。在侵略者毀滅母星後，一個不定形的星際難民來到地球，與科學特搜隊的迫水隊員合體，並一同以紅超人的身分保護地球。這是變身英雄概念第一次出現——兩個生命體活在一個身體裡，人形每天照日常生活，但面臨極大危機時便召喚出超人類。用來讓迫水變身為紅超人的過程催化劑也確立了；那是一隻未來感強烈的鋼筆狀裝置，叫做「閃光束」，可以發出炫目的閃光，將

112頁
圓谷指點他最歷久不衰的人氣角色「超人力霸王」。照片攝於1966年。

「紅超人」，這個一度當作《超人力霸王》備案的名稱，在擱棄多年後，終於在1972年成為圓谷電視劇的正式名稱。

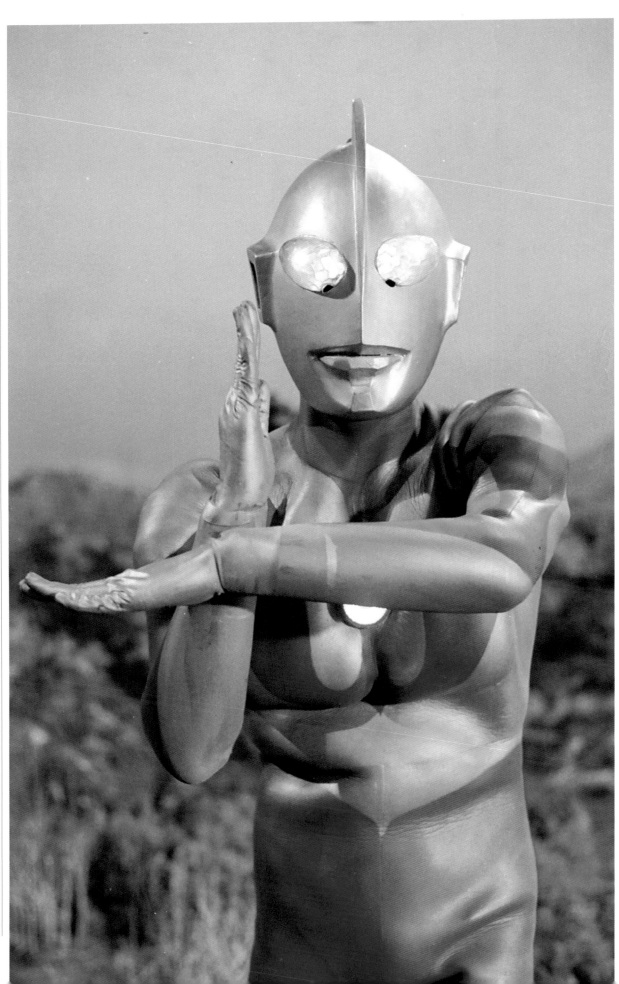
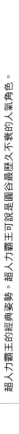

超人力霸王的經典與姿勢。超人力霸王可說是圓谷圓谷歷久不衰最久不衰的人氣角色。

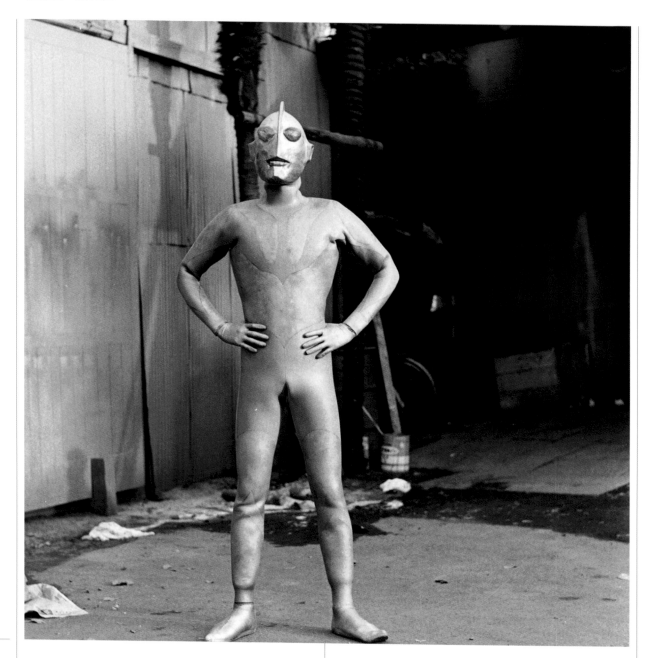

早期版本的超人力霸王戲服，攝於1966年。注意胸前還沒有加上彩色計時器（警示光芒）。

迫水籠罩在粒子能量中，並讓他變身為紅超人。最後，這個裝置改名為「貝塔膠囊」，而「閃光束」成為貝塔膠囊放射出來的光線名。儘管他們之後才會發現這設計的無窮商機，但此刻還沒有人想到貝塔膠囊能有什麼商品化的機會；那東西就只是用來替故事增加困境而已——因為它可能遺失、遭竊，或者在迫水搆不到的地方，以增加故事張力。這樣一來，紅超人的英雄形象就準備要成形了。

設計英雄

　　圓谷認為這英雄的早期描繪太像是外星人且感覺邪惡，因而要求美術成田亨繼續草擬，即便劇本都已經寫好了。成田奉命用盡所有想像，製造出更為善良的形象。既然他為《Ultra Q》設計怪獸的想法充滿了希臘神話卡俄斯神（Chaos，混沌）的概念——難以預測且不和諧——，那麼新的英雄角色，就應該要散發著古希臘「宇宙」（cosmos）的概念——秩序與和諧。當成田尋找cosmos最完美的臉孔時，他瀏覽了希臘、古埃及甚至文藝復興的古典藝術，但仍未找到完美符合他心目中宇宙秩序與和諧的形象。他試著去想像一群極有智慧而仁慈的宇宙行者會長什麼樣，當他們從太空船中現身時，他們的面孔應該要反映一種絕對的秩序與和諧感。古老的微笑、古典的微笑……

　　成田再次端詳希臘藝術尋求靈感，研究各種女性題材或女神的雕像，但仍然沒有找到適合的形象。在重新思考概念後，成田轉而回顧日本本土尋找靈感，終於發現這形象體現在一位足以代表宇宙、代表無與一切——秩序與和諧——的戰士身上：宮本武藏（1584—1645）。宮本武藏是舉世無雙的劍士，他從不羈的年輕歲月直至劍豪與禪師的生命之旅，已經是一段傳奇；宮本武藏的故事，透過將其一生浪漫化的小說、電視和電影，已深入日本流行文化中。將武藏的精神與禪意融合了觀世音菩薩平和的面孔後，成田終於找到了他尋求已久的完美化身。

　　成田繼續修改繪圖，並加入圓谷和金城哲夫的看法。這個有如人型的新版本，終於開始產生一種和諧簡約的想像，成田因此相信，這造型能夠完美符合太空時代。這位英雄的銀色皮膚象徵火箭的金屬外殼，全身流動的紅色線條代表火星表面的紋路。

　　成田的助手佐佐木明塑出了黏土小模型，但鼻子和嘴仍是問題，因為這兩個依舊「太像

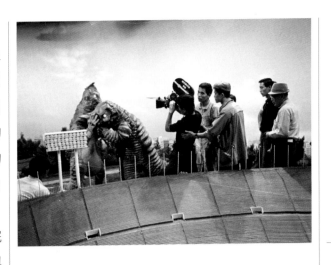

圓谷英二停在《超人力霸王》第19集〈又見惡魔〉（1966）的佈景前。前景的微縮模型是東京體育館。

人」。最後，他們決定在鼻子那邊做出一個從嘴邊延伸到頭頂的帽沿形狀——有點像鰭——，然後嘴巴則要夠靈活才能說話。在早期大綱中，這位英雄要能從口中吐火或噴出液體「銀碘」，但最後不採用。

　　前製階段中，各種選角的提案翻來覆去，但大部分都提議找東寶的演員。TBS建議演員要盡量看起來有西方味，對海外市場更有吸引力。最後一個要做的決定，是安排一位女演員加入特搜隊固定陣容。1966年3月22日，版權單位同意了新電視劇的註冊名稱，《超人力霸王》就此誕生。

最後一把

　　到了最終選拔時，選角再一次獲得確認，並決定將特搜隊設定為一個緊密的五人小團體，讓角色有更強的發展，使觀眾可以更投入。卡司幾乎都是從東寶名單中選出：小林昭二飾演村松，黑部進飾演早田，石井伊吉飾演嵐，歌星兼喜劇演員石川進飾演井手，櫻井浩子飾演富士，還有童星津澤彰秀飾演星野。平田昭彥（1954年《哥吉拉》的芹澤博士）演出特搜隊的科學顧問，岩本博士。

　　到了最後一刻，當他們準備製作本劇時，超人力霸王能源的問題被提了出來。當時就有人擔心這個超人的無與倫比，無法產生出劇情的懸念和張力。他缺少所有經典英雄之所以偉大的要素

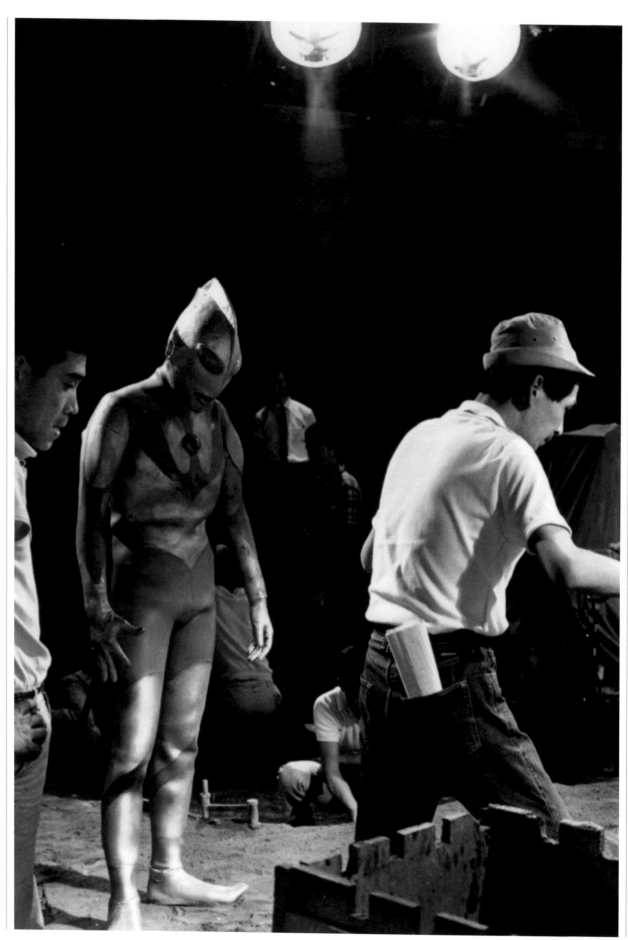

劇組準備《超人力霸王》第7集〈巴拉吉的藍石〉（1966）的佈景。

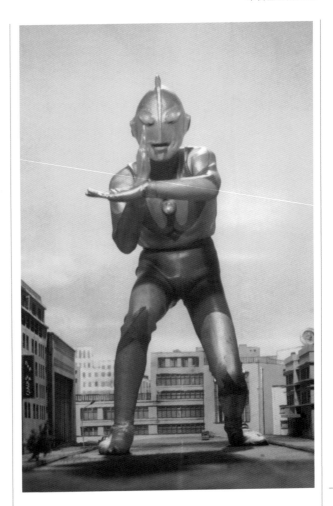

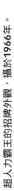

超人力霸王的招牌外觀，攝於1966年。

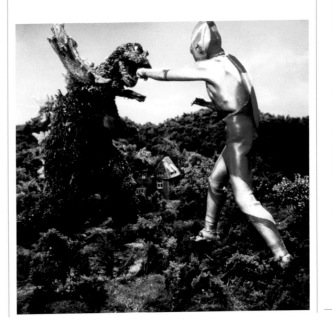

超人力霸王對決決吉拉斯（在美國稱為凱拉），攝於1966年。這套戲服組合了《哥吉拉·埃比拉·魔斯拉　南海的大決鬥》（1966）的哥吉拉頭部，還有《魔斯拉對哥吉拉》（1964）的身體。增加頭上的傘狀皺摺，是用來掩蓋兩套戲服戲服利用的痕跡。

——阿基里斯腱。因此，劇組決定這個英雄要在胸前裝上一個「彩色計時器」或警示燈，當他由貝塔光獲得的無比力量開始衰退時，這個燈就會開始從原本的藍色變為紅色閃滅。三分鐘的限制將會是一個創造懸念、吸引觀眾，讓他們全力支持英雄撐下去的絕佳妙招。

《超人力霸王》會以彩色拍攝，但為了避免超過預算而採16釐米拍攝，僅有合成鏡頭使用35釐米。這同時也配合了TBS需要用較短製作進度拍出較多集數的要求。因為出片進度拉快了（3月開始製作，第一集要在7月上映），圓谷製作因此就沒了《Ultra Q》那時候游刃有餘的製作時間表。《超人力霸王》的製作將會是一場與時間的戰爭，其成功有賴劇組高速製作的工夫。

宮內國郎也一併從《Ultra Q》來到《超人力霸王》，提供令人難忘的配樂。宮內的多樣音樂，從爵士樂風格的動作配樂，到懸疑的提示音樂，以及不朽的主題曲（圓谷一填詞，筆名為東京一），都有助於本劇的成功。日本太空人土井隆雄1997年12月登上哥倫比亞號太空梭時，每天早上的起床號便是這首歌曲：

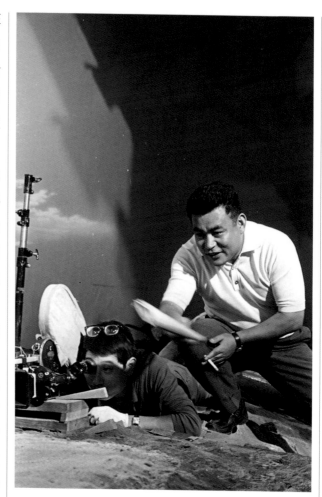

胸前的記號 是個流星
用自信的噴射 擊倒敵人
從那光之國 為了我們
他來了 我們的超人力霸王

手握著膠囊 閃閃發亮
那是百萬瓦特的光芒
從那光之國 為了正義
他來了 我們的超人力霸王

本劇於3月初開拍，劇組分為三班，並各自再分成真人場景和特效小組。雖然飾演井手的石川進都拍好了劇照，但因合約糾紛，他突然離開本

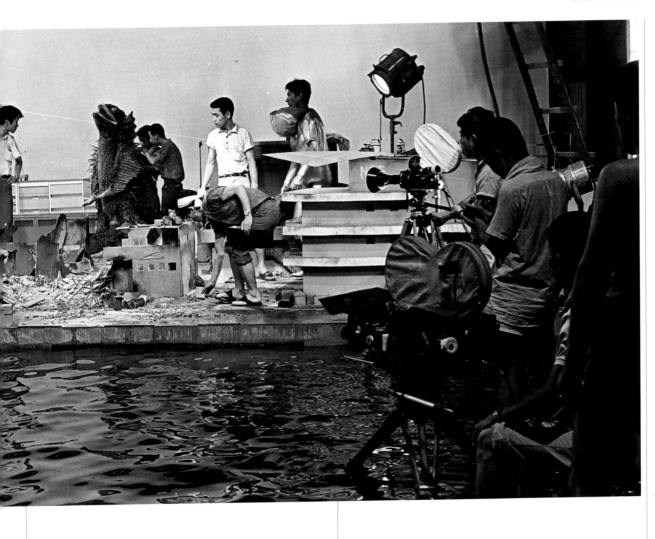

《超人力霸王》第6集〈沿岸警備命令〉（1966）的幕後。

左：《超人力霸王》第4集〈大爆發 倒數5秒〉（1966）中，《Ultra Q》的怪獸拉貝拉貢回歸。

右：「A型」超人力霸王戲服，有 著張開的嘴部，以及和日後令硬 造型相比之下較為有機為有機的外觀。

《超人力霸王》第14集〈真珠貝防衛指令〉（1966）中，攝影師佐川和夫以手持拍攝蠔蜍鯨。

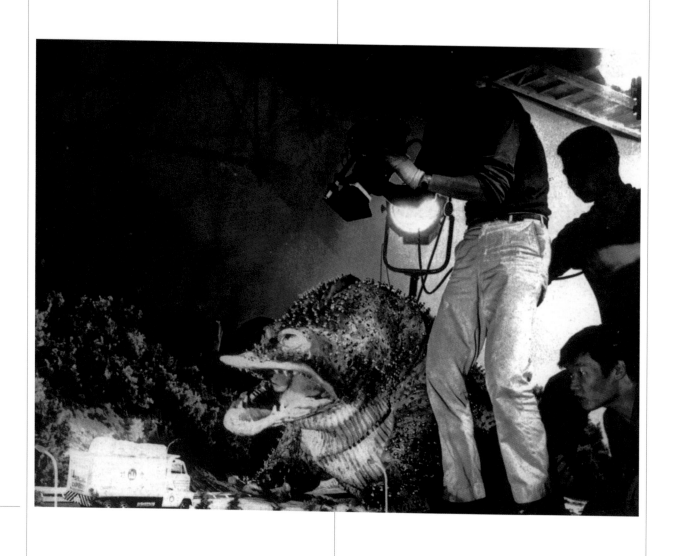

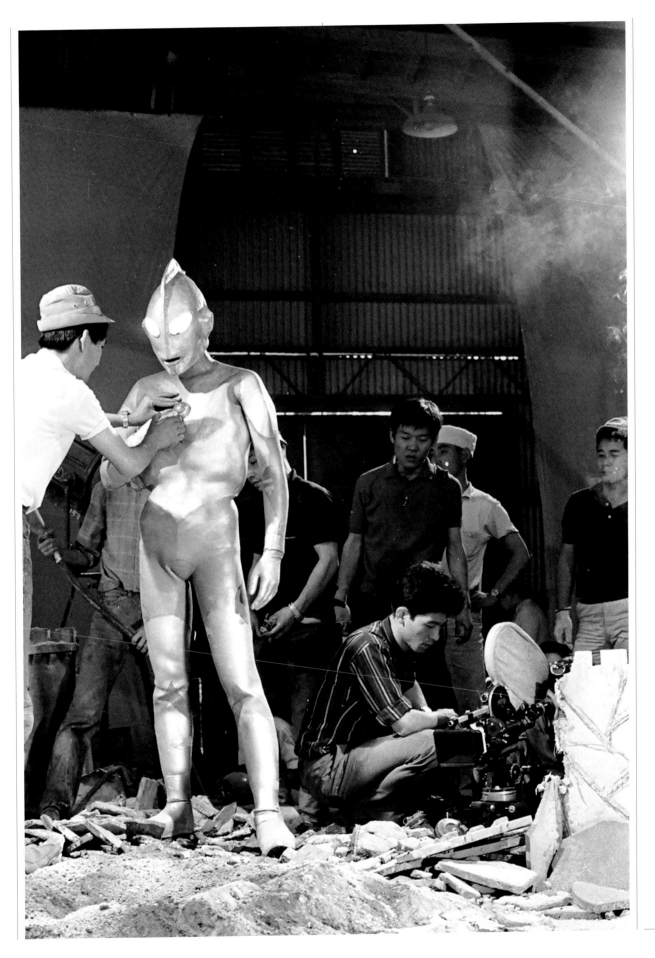

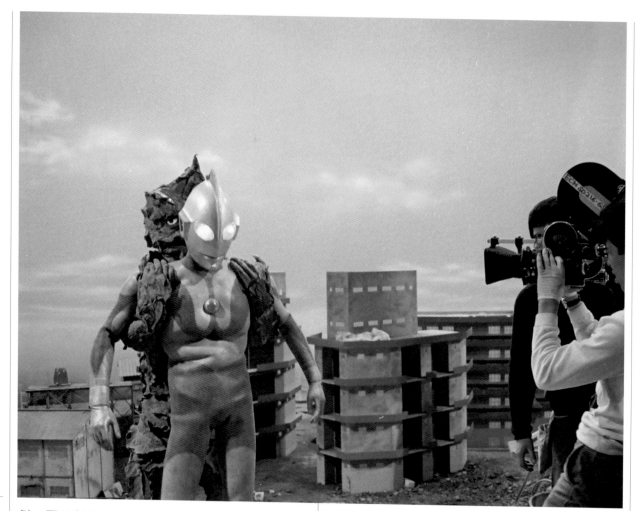

《超人力霸王》第31集〈來者是誰？〉（1967）中，超人力霸王與克羅尼亞對戰。拍攝這一段戲的鈴木清，未來將繼續製作1996至今的超人力霸王電影版。

劇。圓谷製作的第二人選，一位叫做二瓶正也的年輕高瘦演員前來替代石川，並以自身塑造了不可磨滅印象——如今很難想像除了他還有誰能勝任這個角色。

TBS和圓谷製作原本同意《超人力霸王》要在7月17日首播，但TBS忽然決定要提前一周。因為《Ultra Q》的最後一集〈打開吧！〉沒有怪獸（不合乎TBS的「怪獸系列」策略），因此遭到停播。更重要的，富士電視台正準備開播類似《超人力霸王》的電視劇《熔岩大使》，TBS主管便想先發制人。雖然《超人力霸王》製作順利，但並不夠快，且他們顯然沒有辦法修改已決定的首播日期。

6月初，TBS開始思索既能夠補上空檔、又能讓圓谷團隊如期完成第一集的方法。在TBS、贊助商與圓谷製作三方會面後，決定在7月10日製作一集現場節目；這個專門用來介紹《超人力霸王》的

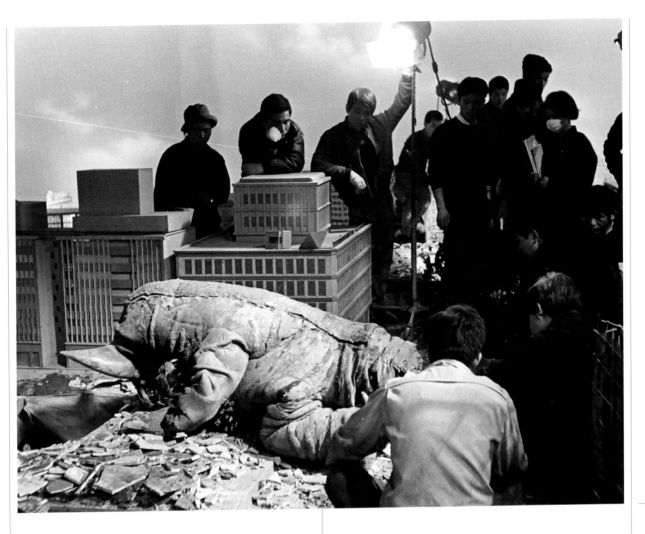

劇組正在拍攝《超人力霸王》第27集〈怪獸殿下後篇〉（1967）中哥摩拉襲擊大阪市區的場景。所有的微縮模型都是該市真實建築物的複製。

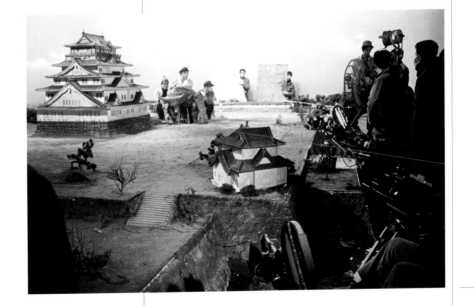

《超人力霸王》第27集〈怪獸殿下後篇〉（1967）中，劇組正準備拍攝哥摩拉進攻大坂城。

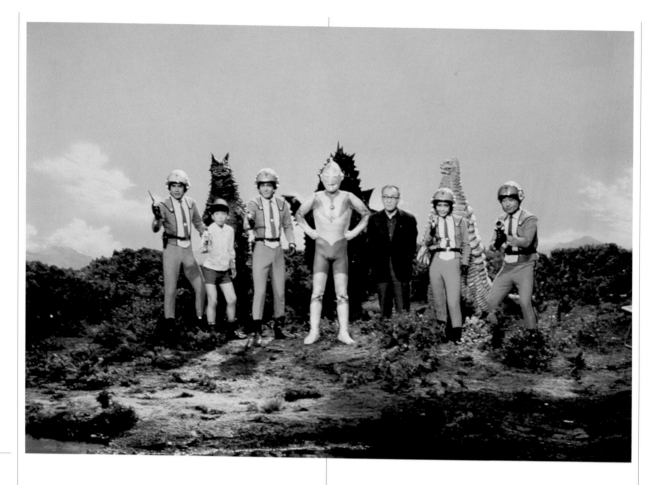

圓谷英二與《超人力霸王》（1967）卡司，從左至右：黑部進、津澤彰秀、二瓶正也、古谷敏（超人力霸王）、圓谷英二、櫻井浩子和石井伊吉（現在藝名為毒蝮三太夫）。

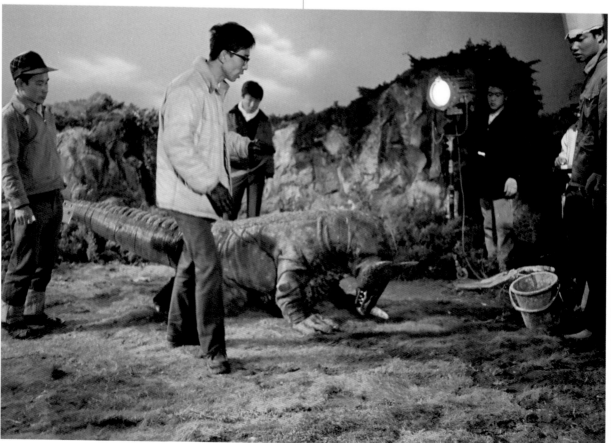

特技導演高野宏一監督《超人力霸王》第27集〈怪獸殿下後篇〉（1967）的場景。

特別節目，暫且就叫做《超人力霸王前夜祭》。

　　追加的劇集草稿也都完成，早已把所有先前準備的點子一掃而空。這個特別節目現在稱為《超人力霸王前夜祭　超人力霸王誕生》。然而這個新版本還比較像是詭異的校內表演，有一個「怪獸博士」操作一台機器，召回《Ultra Q》的怪獸。這些怪獸經過來回傳送，發起暴動，還有預定要在《超人力霸王》登場的類似怪獸加入。在一片混亂的場面下，怪獸博士只好呼叫科學特搜隊。

　　這個特別節目可說一團亂，但效果卓然。若考量當時情況，《超人力霸王》系列第1集《超作戰第一號》在7月13日才完工送到TBS，在僅有4天的間隔下，可以說TBS製作人栫井巍決定在10日播出前夜祭特別節目是一個成功戰術，挽救了本劇原本可能面臨的悲慘狀況。

　　儘管製作初期有些問題，但《超人力霸王》從開播就極為成功，並成為整個怪獸／特攝類型的黃金準則。《超人力霸王》一在TBS播出，就立刻超越了《Ultra Q》的平均收視率，且每周持續攀升。圓谷製作再次打造了賣座作品。他們當初企圖創造另一個流行文化震撼，結果催生出一個招牌形象──銀紅相間的超級英雄，時至今日仍持續擄獲全球大人小孩的想像力。

從劇本到螢幕：製造怪獸

　　就如先前的《Ultra Q》，《超人力霸王》有一大群將與他齊名的難忘怪獸──安特拉、巴爾坦、多拉克、加柏拉、葛瓦頓、哥摩拉、賈米拉、吉拉斯、梅菲拉斯、聶隆加、皮古蒙、紅王，不及備載──全都是藉由美術成田亨之筆而活然紙上，有時他還得大幅脫離劇本所寫的怪獸描述來自己發揮。很多劇作者都沒有實際提供筆下怪獸的體態描述，有時候甚至沒命名。碰到這種情況，劇組會在開會時決定名稱，同時也會討論編劇構思的怪獸有沒有超過1960年代特效的能耐。如果發生這種情

《超人力霸王》第27集〈怪獸殿下後篇〉（1967）的拍攝現場。

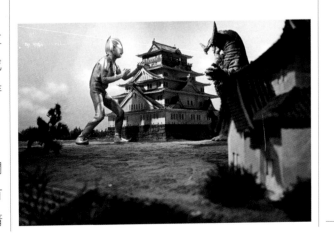

《超人力霸王》第27集〈怪獸殿下後篇〉（1967）中，超人力霸王對上哥摩拉。

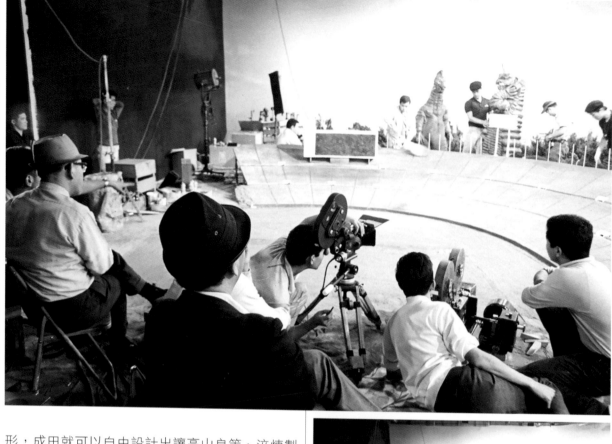

圓谷英二在《超人力霸王》第19集〈又見惡魔〉的拍攝現場，視察東京體育館微縮重建模型的拍攝過程。照片攝於1966年。許多海外觀眾未能認出《超人力霸王》的微縮模型多半是根據真實場景和建築物打造的。

形，成田就可以自由設計出讓高山良策、淬煉製作或佐佐木明等雕刻／造型師有辦法完成的、比較實際（雖然還是異樣地狂野）的造型。

一個將怪獸從劇本送進螢幕的範例，就像是山田正弘的第36集〈嵐，別開火！〉劇本。地底怪獸札拉嘎斯原本的描述只有盲目的「紅眼渾圓怪獸」，全身長滿大量感應觸鬚。當觸鬚被科學特搜隊的射擊融光後，札拉嘎斯隨著每一輪接連攻擊而變換模樣，而牠的基本武器也變成口中放出的強光，讓對手暫時失明。然而，最後的成品卻更為有趣。就是這樣高水準的團隊創意和個人才華，讓《超人力霸王》與其怪獸對手有了難以磨滅的長久吸引力。

本劇還有一群無名英雄，就是大半未列名的怪獸演員。他們要塞進令人窒息的橡膠或泡棉戲服，被有毒的溶膠和火焰吞沒，被易燃的小火砲射擊，還要被銀紅雙色的超級英雄痛打。這些勇

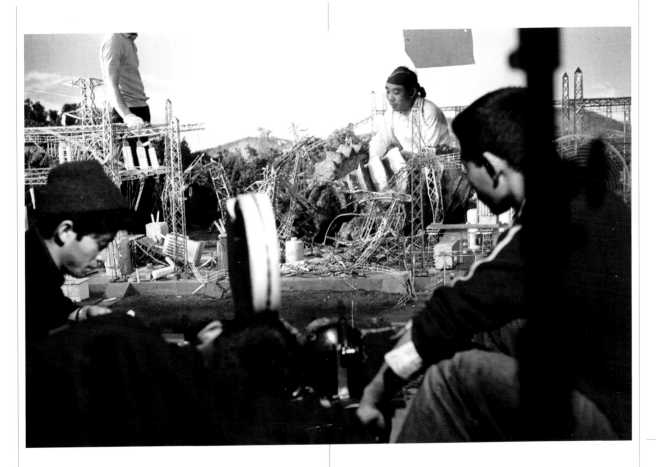

哥吉拉演員中島春雄在《超人力霸王》第3集〈科特隊出擊〉（1966）演出怪獸疊疊樂。

敢的特技演員歷經了難言的辛勞，讓本劇的兇惡大怪獸活了過來。出於身材比例獲選為超人力霸王的，則是年輕高大的東寶性格演員古谷敏。這些怪獸戲服演員則是由其前輩哥吉拉——也就是中島春雄來帶頭。中島和古谷替《超人力霸王》設計動作，他還幫忙演出其中幾場（第3和第10集），偶爾也客串一些不用皮套的角色（第24集的搞笑角色、第33集的警察。）

由於《超人力霸王》首播極為成功，圓谷製作便計劃了原創電影，《超人力霸王　巨人作戰》，由導演飯島敏宏撰寫。這個電影版提案的故事會有新角色，比如「拿破崙」，一個勇於自我犧牲的科學特搜隊機器人。在劇本中，昆蟲狀的外星人「巴爾坦星人」（電視劇中便已登場）在人類科學家的協助下進行了侵略計劃。《超人力霸王　巨人作戰》中也有超人力霸王與地底怪獸莫古羅的對戰，而他手上將有全新的能源武器

——超人劍，來拯救地球。不過很可惜地，這個計劃從未實現。

超人力霸王在美國

1966年秋天，《Ultra Q》與《超人力霸王》的海外播映權由聯藝電影旗下的聯藝電視取得。《Ultra Q》似乎從未在北美播出過。1960年代中後期的美國電視台傾向播出彩色節目，也許這就導致了《Ultra Q》在海外銷聲匿跡。

不過《超人力霸王》倒是在日本首播的兩個月後就被買了下來，當時約莫是TBS在首輪黃金時段播放第9和第10集之間，而聯藝行銷這電視劇可說易如反掌。《超人力霸王》直到1980年代中期都還有在美國地方電視台來回播映。UA-TV也將本劇聯賣至世界各地，這使超人力霸王得以在全球的想像中生根茁壯。

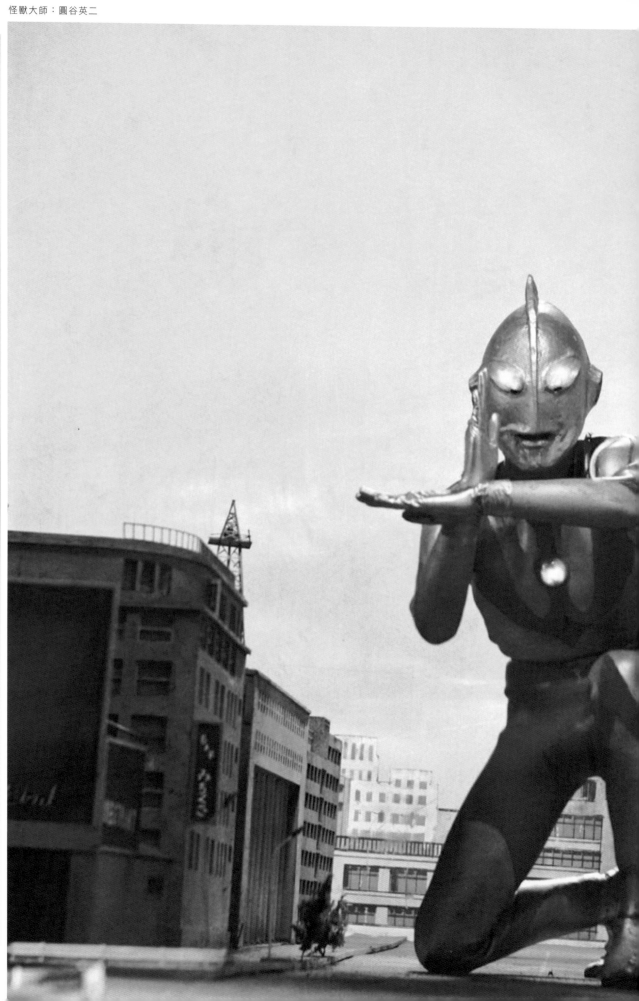

超人力霸王擺出著名的「太空元素光線」姿勢。攝於1966年。

奧古斯特・拉格尼
AUGUST RAGONE

超空間
從內在想法
到外在界限

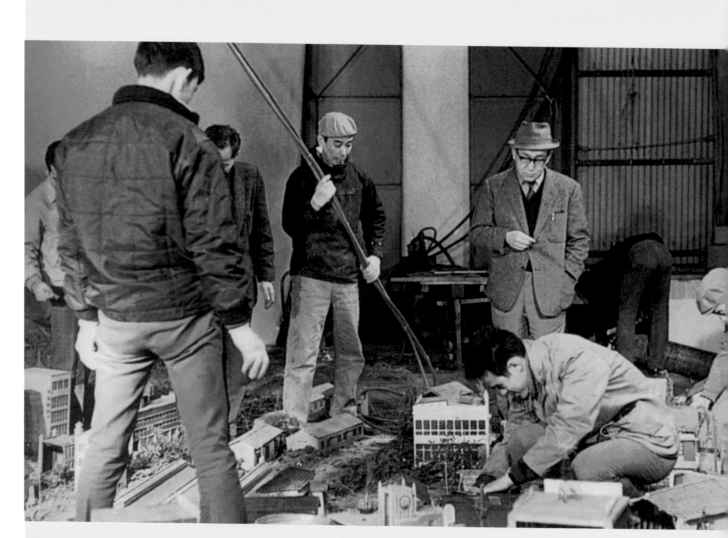

132頁與133頁　**圓谷英二在《超人力霸王》第12集〈看到鳥了〉的拍片現場，身旁著黑西裝者為川上景司。**

「這是前往另一個世界的旅程。一段前往奇妙世界的旅程，不只超越了你的耳目，更凌駕你的想像……現在，你將進入神秘境界。」

日本版《陰陽魔界》的開場白

1950年代晚期至1960年代早期，有幾部美國科幻電視劇在日本播映，令觀眾留下印象，但其中兩部可說鶴立雞群：《陰陽魔界》和《第九空間》。圓谷英二、金城哲夫等圓谷製作的創意團隊成員，都深受這兩部異世界影集所啟發，這也連帶影響了《Ultra Q》的誕生。有趣的是，《Ultra Q》也導致了這兩齣劇在日本的成功。

羅德·索林的《陰陽魔界》第一季，是由日本電視台（NTV）引入，在1960年4月以《未知的世界》為名播映。由於收視率不高，NTV並未播映第二季，但TBS撿走了這節目並從1961年10月起以《神秘空間》（日語寫為ミステリー・ゾーン，也就是Mystery Zone）為名播映。本劇從此翻紅，也確保了接下來各季的持續播出。

《第九空間》的第一季則是由日本教育電視（現在的朝日電視台）以《空想科學劇場　外星界限》[1]為名，於1964年2月播出。本劇32集播放至該年9月，但同樣地收視率也不盡理想，第二季因而未能播出。

不過在《Ultra Q》帶來空前的叫好叫座之後，日本電視台又把《第九空間》的一二季撿回來，以《空想科學映畫 超空間》（超空間日語為ウルトラゾーン，也就是Ultra Zone；這名字讓觀眾同時能聯想到《Ultra Q》和《神秘空間》），並於1966年10月開始播映。

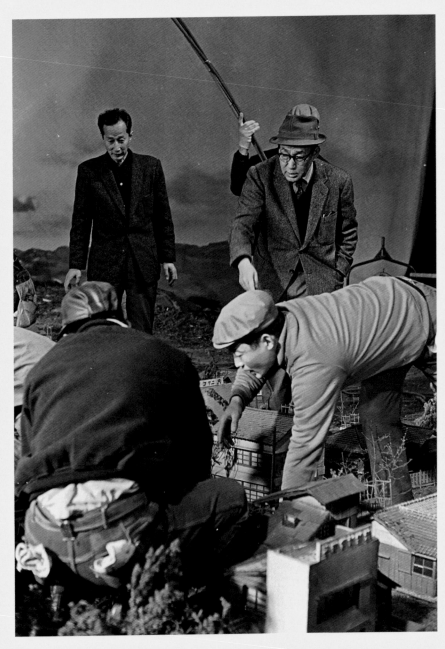

在《Ultra Q》加持下，《第九空間》終於獲得成功，可以說圓谷對本劇的賣座功勞不小。

1. 台灣中視播映時片名為《第九空間》。

第一章 大魔神誕生的舞台

1966

《科學怪人》爆發 | 圓谷繼續著手在東寶排定的工作，包括第三部與亨利·薩柏斯坦聯合製作、設定為《科學怪人對地底怪獸》續集的怪獸片。這部片最初的三個劇本草案，有三個不同的名字：《科學怪人兄弟》、《科學怪人大戰》和《科學怪人生死鬥》。最終本片以《科學怪人的怪獸：山達對蓋拉》為名開拍，由本多和圓谷再次搭檔執導。故事描述巨大科學怪人的殘留細胞重生為兩頭巨大的人形變種怪獸，並展開激烈衝突。

134頁

在《科學怪人的怪獸：山達對蓋拉》（1966）拍攝時，圓谷監督綠巨人蓋拉襲擊羽田機場。

拉斯・譚伯林（Russ Tamblyn）主演的《科學怪人的怪獸：山達對蓋拉》（1966）色澤詭異的法國電影海報。海報秀出了為本片打造的激微波砲。

《科學怪人的怪獸：山達對蓋拉》
（1966）片中，變種科學怪人兄弟八
方肆虐。

　　同樣地，本片的怪獸也比一般「怪獸映畫」
要小一號，讓井上泰幸等美術組成員可以打造極
其精細的大型室內外微縮模型。至於成田亨設計
的兩頭人形巨獸本身，又是另一項創舉。他們有
如尼安德塔人的臉部，可以運用到皮套演員本人
的眼睛和嘴部，而能呈現絕佳效果；他們多毛的
軀體有著用美式足球墊肩做的寬闊肩膀，提高了
令人害怕的敏捷與力量感，這一點和圓谷過往的
怪獸大異其趣。值得一提的是，之前沒有剪進
《科學怪人對地底怪獸》的大章魚線偶，這次在
片頭的貨船攻擊場景以及跟邪惡蓋拉的對打中，
表現精彩且氣氛十足。

　　圓谷特效班的另一個巨大成就，是「激微波
殺獸光線車」，是用來對付怪獸的強悍自走微波發

《科學怪人的怪獸：山達對蓋拉》（1966）的高潮戰鬥戲。

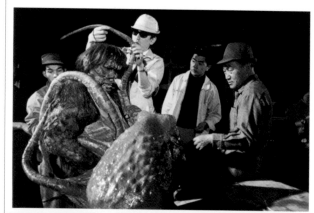

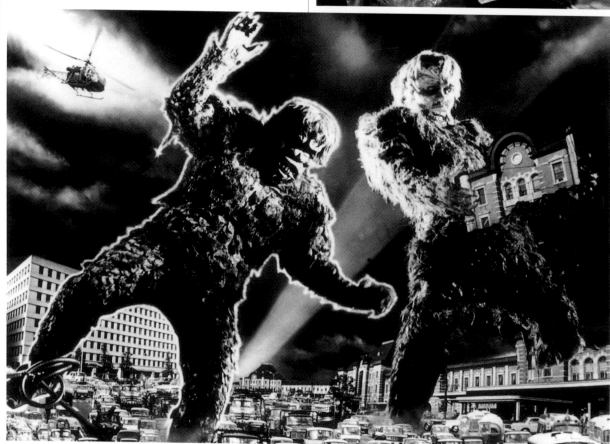

射器。這種武器的系譜可追溯到《哥吉拉的逆襲》的卡秋沙火箭坦克、《地球防衛軍》的「聚光飛行熱投射器」，還有《魔斯拉》的「原子熱線砲」。由豐島睦（一位多產但鮮為人知的設計師，在1960年代晚期替東寶構思了一些最奇妙的武器與交通工具）設計的這種武器，其實是《怪獸大戰爭》中的「A循環光線車」的改良。激微波殺獸光線車立刻成為全球影迷的最愛，並在日後的東寶怪獸電影中復活，並為了紀念而重新製作。

《科學怪人的怪獸：山達對蓋拉》在1966年7月上映，但一年後於美國上映時，會面臨顯著的修改。製作期間，薩柏斯坦明顯地不滿意山達與蓋拉的造型，覺得他們和前一集的科學怪人差太多。因此他把片中提及科學怪人的部分都刪去了，把怪獸的名字改為「棕巨人」和「綠巨人」，並把片名改為《巨人之戰》。

孩子的怪獸好朋友：布斯卡

1966年春季，當《Ultra Q》收視率攀升時，圓谷製作的市川利明向圓谷提出了一個實攝幻想喜劇的概念，採用《小鬼Q太郎》和其它當紅漫畫的形式，也潛藏了大量商品化的機會。市川的提案合了圓谷的意，他便派金城和企劃團隊開始動手。他們打算從《Ultra Q》各集中比較異想天開的風格，來著手來催生這部新電視劇。

為了激發靈感，市川求助《週刊少年雜誌》的漫畫家益子勝巳，根據他的連環漫畫《怪獸佩凱》，來為本劇設計角色。益子不只設計了怪獸，還配合畫了漫畫。不久之後，圓谷製作便把這齣劇賣給日本電視台，並獲得了26集的訂單。這個黑白拍攝的電視劇便從6月開始，以《快獸布斯卡》為名進行。

在故事提要中，先是描述了一個老是搞砸事情的十歲發明家「屯田大作」的倒楣經歷。他原本想給自己養的蠄蜴餵食一種實驗營養劑「庫洛啪拉」，好養出自己的哥吉拉，但他的實驗又走調了。他並沒有餵出一隻破壞巨獸，反而弄出一隻討喜的怪獸「布斯卡」。布斯卡的動力來源是一種叫做「布斯卡素」的元素（儲存在他頭頂的「布冠」裡），只有吃很多很多拉麵才能補充。接下來就不用說，各種大小麻煩還在續集裡等著大作。

和Ultra系列（包括《Ultra Q》和日後《超人力霸王》全系列）不同的是，《快獸布斯卡》並不是在講瘋狂怪獸前來征服地球。布斯卡比較像科幻幽默劇，可說是《家有阿福》（Alf）或《大腳哈利》（Harry and the Hendersons）這類節目的先驅。雖然外星人和怪獸會出場，但總是來搞笑（比如說老是想把地球變成南瓜的南瓜星人）。隨著劇集開展，更多古怪的配角也隨之登場，像是突變松鼠恰美貢等。

《快獸布斯卡》在11月首播，成為圓谷製

圓谷製作第二受歡迎的角色（僅次於超人力霸王家族）──布斯卡。攝於1966年。

另一張罕見的《哥吉拉·埃比拉·魔斯拉　南海的大決鬥》（1966）彩色劇照。

作又一賣座影集，到1967年9月結束前一共播出47集。布斯卡很快就家喻戶曉，廣受日本孩童喜愛，一如米老鼠在美國小孩心中一樣。三十多年後，這隻毛茸茸怪獸會在1999年至2000年間於圓谷製作、東京電視台播放的《布斯卡！布斯卡！！》中重新復活。

樂園中的怪獸：

《哥吉拉·埃比拉·魔斯拉　南海的大決鬥》

　　回到東寶，許多改變正在發生。製作人田中友幸覺得製片廠需要新方針，並想在年假安排一部新哥吉拉電影，而這次的目標觀眾則是青少年。由於當時夏威夷和南太平洋十分熱門，常常出現在流行歌曲、電視和電影中，《魯賓遜作戰　金剛對埃比拉》（又一部背景在南太平洋島嶼的怪獸映畫）的企劃因而獲准起跑。雖然劇本提前擱置，但之後還會和另一擱置劇本——也就是1965年福田純執導、寶田明演出的賣座電影《100

《哥吉拉·埃比拉·魔斯拉　南海的大決鬥》（1966）中，哥吉拉大啖明蝦。在第一版劇本草案中，是由金剛對決怪獸埃比拉（在日語中「埃比」（エビ）指的便是龍蝦或蝦子）。

發100中》之續集《100發100中　南海大決鬥》
──合併。新的企劃改名為《哥吉拉‧埃比拉‧
魔斯拉　南海的大決鬥》

　　這個製作交給了導演福田純，期望他能帶
來他當紅動作片中的活潑能量；佐藤勝則譜下了
受電子樂器爵士所影響的配樂；有川貞昌則擔任
「特技監督補」，實質掌管了本片特效，而圓谷
則掛了一個名義上的「特技監督」。有川銘記
「新方針」的宣言，嘗試了一連串創新，實驗不
同形式的合成和剪接，將攝影機放在怪獸視線水
平，利用手持攝影，並進行水下拍攝。（在水下
鏡頭中，演員必須在特效水池中穿著怪獸服，用
鏡頭外的水肺呼吸，十分危險。）有川也實驗了
光學動畫和各種銀幕合成，為特效帶來新活力。

　　從概念到完工，《哥吉拉‧埃比拉‧魔斯
拉　南海的大決鬥》被打造為一部輕鬆愉快的純
娛樂片，製作人也沒有更宏觀的想法。由年輕特
效團隊接棒，確實可以從片中看出相對粗糙的面
向，但充滿活力的色彩與能量卻有著傳染力道。
這部片在該年12月上映並立刻出售到海外。改名
為《哥吉拉對海怪》之後，本片在美國從未於戲
院上映，而直接於1967年在電視播出。

　　到了年底，另一個特攝電影企劃也取消了，
那是由關澤新一所提交、以轟天號為靈感的企劃
《飛天戰艦》。劇情相當簡單，充滿了諜報與機
密，還有聯合國太空海軍戰艦「超級諾亞號」，
與亞馬遜叢林內的秘密組織「NOO」之間的戰
鬥。雖然本片從未起步，但劇本的諸多元素會融
入圓谷接下來幾年的另外兩個企劃中──其中一
個在東寶，另一個在圓谷製作。

《哥吉拉‧埃比拉‧魔斯拉　南海的大決鬥》（1966）。

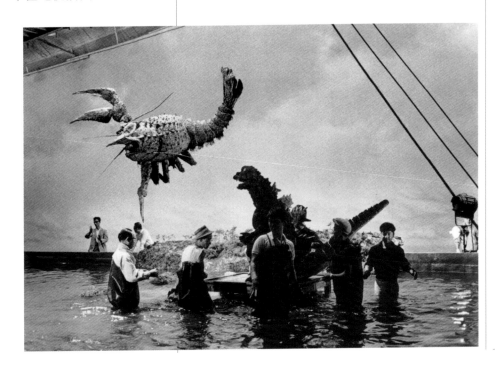

劇組正在準備《哥吉拉‧埃比拉‧魔斯拉　南海的大決鬥》（1966）的宣傳照拍攝。當時圓谷已經把大半精力投注在自己的製作公司上，並將平日的特效工作，交棒給有川貞昌所帶領的能幹劇組。

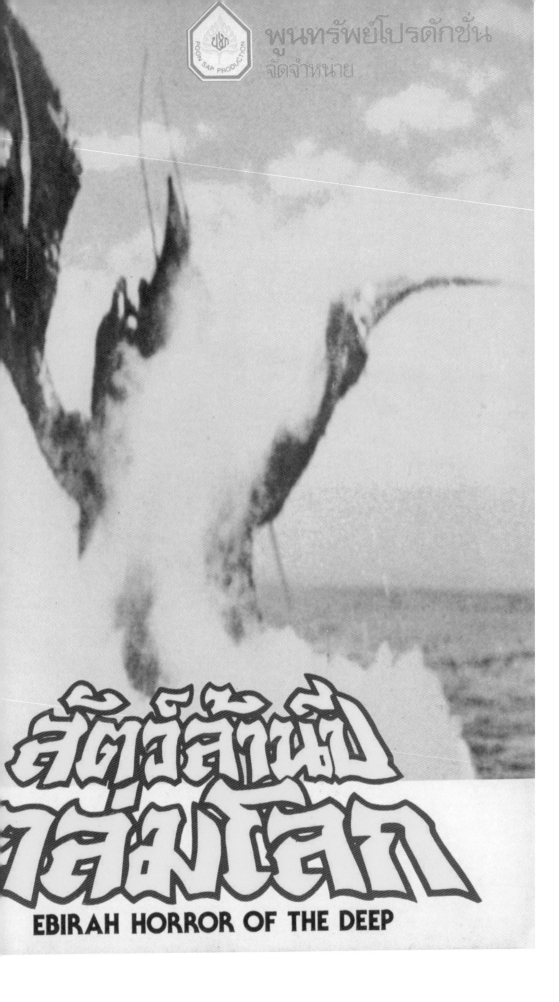

พูนทรัพย์โปรดักชั่น
จัดจำหน่าย

EBIRAH HORROR OF THE DEEP

《哥吉拉‧埃比拉‧魔斯拉 南海的大決鬥》（1966）的泰國海報使用了彩色放大照片。對海外行銷時，東寶將本片命名為《埃比拉‧深海的恐怖》，不過在美國播映時被稱為《哥吉拉對海怪》。

哥吉拉
是這麼誕生的

富山省吾

我記得這輩子看的第一部電影是1959年的《日本誕生》，當時我7歲。八岐大蛇讓我留下深刻印象，我從此成為東寶電影迷。小學的時候，我看了《魔斯拉》、《世界大戰爭》、《妖星哥拉斯》、《金剛對哥吉拉》，還有一大堆東寶電影。

　　我從1975年開始在東寶工作，在轉到企劃部之前是在宣傳部。1983年成為製作人之後，我到目前為止[1]參與了30部片的企劃。一路到了現在我54歲，我很榮幸能夠和眾多電影人一起合作，而一般稱作哥吉拉生父的四位大人物之中，我也有幸曾和其中三位共事。

　　1980年，在宣傳黑澤明《影武者》時，我首先認識了本多，他過去執導了圓谷絕大多數的怪獸片，而那時候他擔任了未列名的助理導演和顧問。之後當東寶要重新發行1970年代哥吉拉電影時，我又多次與他會面。

　　田中友幸製作了圓谷絕大多數的怪獸片，他也是我轉調到企劃之後的頂頭上司，我在他領導下製作了不少電影。

其中，在《哥吉拉vs王者基多拉》（1991）時，我們請求曾為圓谷眾多偉大怪獸片配下經典樂曲的伊福部昭，來為這部新片譜曲。很高興大師日後還繼續同意參與一連串的哥吉拉電影，包括《哥吉拉vs魔斯拉》（1992）和《哥吉拉vs戴斯托洛伊亞》（1995）等。

很遺憾地，我從未能與特技監督圓谷英二見面。四位哥吉拉生父中圓谷先生是最年長的，也太快離開我們。未能和他共事始終讓我非常遺憾，但從那些有緣的旁人口中，我也得知了不少他的故事。

圓谷先生靠著不同凡響的眼光與觀點，在類比電影的年代催生眾多獨特特效而聞名。舉一個非常具體的例子，拍攝吊鋼絲的微縮模型飛機時，他會把攝影機上下顛倒拍攝，觀眾就不會去注意鋼絲。在最終成品裡，能看到的鋼絲也都在機腹而非機頂，人們多半沒注意到。

他怎麼想到這些的？

我認為，對圓谷先生來說，電影最重要的一件事是看起來有趣。對他而言，電影有自己內在的特殊視覺魅力。這和他一開始想當空拍攝影師不無關係。即便拍攝的是實體的地表景色，空拍還是有種奇幻感──地面上的東西看起來就像他後來太常用的微縮模型。這樣的影像，看起來自然就像特效魔術。我相信這視野中的驚奇感，就是圓谷先生的起點。

從圓谷開始擔任特效導演之後，他就總是在觀察、在思考──他心中那些「如何混合魔術與真實」的奇妙想法，就是這樣成真的。這就彷彿他在創造這些特效時，就已經感覺到看他特效的人會有多麼興奮一樣。

時間和預算問題對製片者來說就像是攀不過去的牆，但圓谷先生彷彿在這牆上打穿了個洞，許多令人吃驚的影像就這樣透過他美好的想像力而製作出來。許多知名導演在童年時看了這些影像，而踏上了電影路，就像我看到《日本誕生》一樣。我總想像著，圓谷先生若是一位造物主，那麼當電影放映時觀眾的尋常知覺被他顛覆時，他一定會感到極大的喜悅。

還有一件事。為何哥吉拉走出鏡頭外時，看起來那麼難過？

在美國電影中，原野奇俠（Shane）、洛基（Rocky）和達斯維達（Darth Vader）都有這種特質。當我們看這些角色離開鏡頭時，他們彷彿散發出一種悲傷。但為什麼像哥吉拉那樣的大怪獸也有這樣的特質？

《日本誕生》理有眾多日本古神。以農立國的日本，認為神誕生於自然，而人不應該看作與其他生命有所區別。哥吉拉就是出生於這古老的日本土壤中。哥吉拉是一隻恐龍，因為人類科學而突變演化得太快，而毀滅著人類所創造的城市和文明。人們在銀幕上看到哥吉拉，儘管害怕，心裡卻被這生物的異樣魅力所吸引。人們視哥吉拉為恐怖的破壞獸，卻也視其為英雄。

外觀來看，哥吉拉是一頭碩大無朋、兩足行走、背上有鰭的噴火爬蟲獸。但這些恐怖與渴望的對比元素相結合，卻成了這怪獸十足魅力的源頭。那麼圓谷先生為哥吉拉帶來的究竟是什麼呢？

在日本的戰敗與艱困後，電影為這國家帶回了生存意志。電影形式的奇蹟為許多人──特別是小孩子──帶回了夢想。圓谷先生的恐怖怪獸哥吉拉，背後有著當時人們所感受到的強烈愛與渴望所支持。就在那一刻，「Kaiju」──只屬於日本風格的「怪獸」就誕生了。

哥吉拉壓倒的力量，加上他曾被自然與人類雙重排斥，帶給他一種足以成為經典怪獸的悲悽。當怪獸走入夕陽，他面臨的是寂寞的生命。會有誰希望他回來呢？

哥吉拉的四位生父，將這栩栩如生的性格賦予了他。這就是為何哥吉拉至今仍活在眾多影迷的心中──不分大人小孩，即便他看來如此兇惡，卻仍愛著他。我相信還會有新的哥吉拉電影拍出來，新的世代也會繼續樂在其中。

. .
富山省吾在2004至2010年間擔任東寶電影社長。他在哥吉拉的傳奇製作人田中友幸提攜下，從《哥吉拉對碧奧蘭蒂》（1989）起至《哥吉拉最後戰役》（2004），曾參與12部哥吉拉系列電影的製作。
. .

1. 從年齡描述得知訪談應是於2006年進行。

整容人間

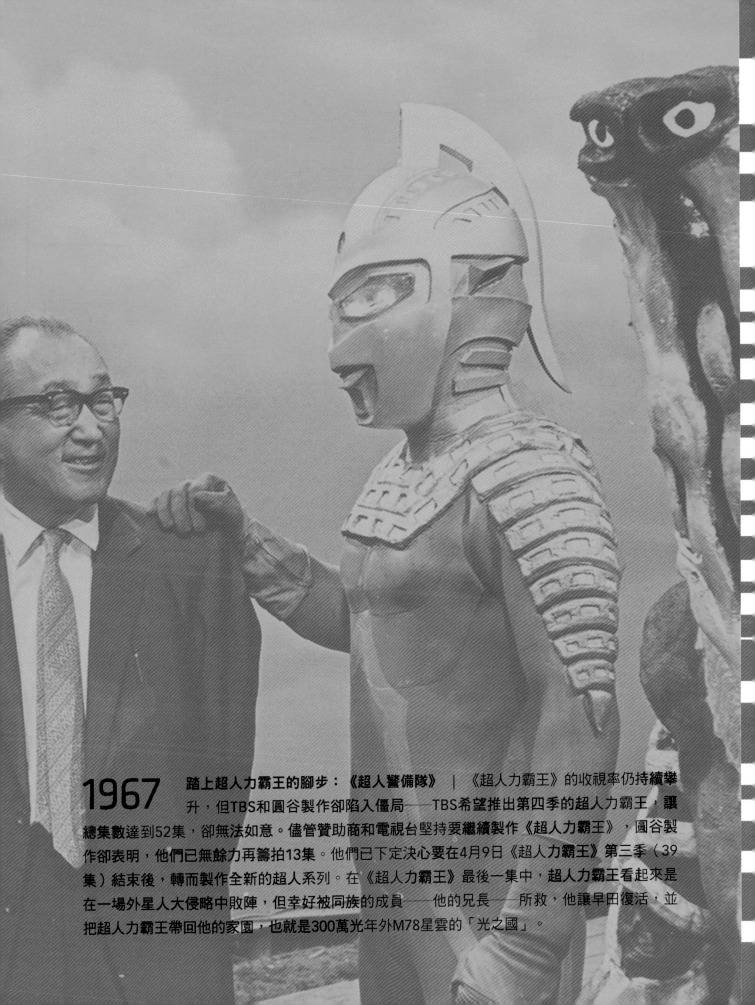

1967

踏上超人力霸王的腳步：《超人警備隊》 | 《超人力霸王》的收視率仍持續攀升，但TBS和圓谷製作卻陷入僵局——TBS希望推出第四季的超人力霸王，讓總集數達到52集，卻無法如意。儘管贊助商和電視台堅持要繼續製作《超人力霸王》，圓谷製作卻表明，他們已無餘力再籌拍13集。他們已下定決心要在4月9日《超人力霸王》第三季（39集）結束後，轉而製作全新的超人系列。在《超人力霸王》最後一集中，超人力霸王看起來是在一場外星人大侵略中敗陣，但幸好被同族的成員——他的兄長——所救，他讓早田復活，並把超人力霸王帶回他的家園，也就是300萬光年外M78星雲的「光之國」。

圓谷與圓谷製作的
第二位超級英雄
「超人七號」，以
及友善的「膠囊怪
獸」米克拉斯（左）
，還有邪惡的葛多拉
星人（右）合影。攝
於1967年。

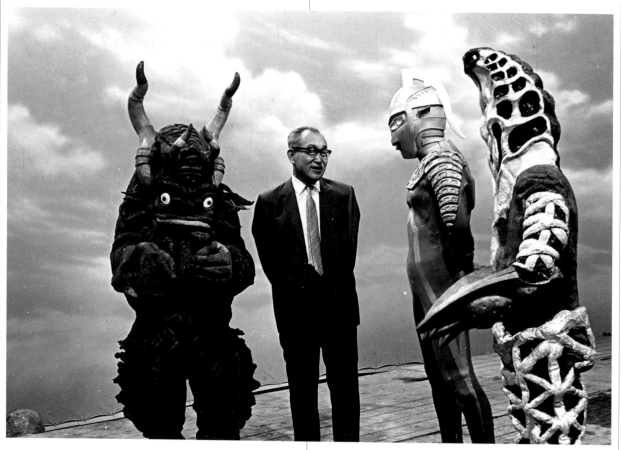

　　圓谷製作開始策劃下一部電視劇，並認定可以在《超人力霸王》結束後24周內，完成製作準備並播映。為了填補這武田時間這6個月的空檔，TBS製作人栫井巍接著提出了《宇宙大戰爭》，一個之前委託東映電視製作的科幻冒險案。東映電視製作的製作人平山亨修改了提案以符合TBS的需要，包括加入巨大怪獸，以及改名為《超人隊長》並製作24集。TBS要求本劇劇名須加入「超人」（Ultra），以在圓谷新作未到的空檔期間，在觀眾間頂住「超人」的名號。《超人隊長》在TBS的放映是成功的，同時該電視台也在6月播映的美國進口科幻劇《太空歷險記》（Lost in Space，在日本為《宇宙家族羅賓森》）獲利頗豐。

　　贊助商對這些太空主題劇的好評，也促使TBS正式排定了整個全新的「宇宙特攝系列」，而圓谷製作則必須擔任第一棒。在此前一年，栫井巍便已要求圓谷開始起草一齣電視劇，足以呈現一種更「硬」的科幻角度。

　　圓谷提出了一個案子稱為《超人警備隊》，背景設定於1999年，描述一支訓練精良的太空人小隊，駐紮在作為防禦外星入侵第一線的人工衛星「母親號」上。太陽系機動警察和特搜隊──或稱超人警備隊──包含6個成員和一台機器人約翰。然而金城哲夫覺得這個提案少了些甚麼，並提議增加一位超級英雄。

下一階段：《超人之眼》

　　因為這個設計和《宇宙大戰爭》（於1966年11月提交給TBS）的大綱過於相似，故事因此要求重寫。圓谷製作決定維持《超人警備隊》的核心元素，並要求新系列延續《Ultra Q》以來的「怪獸系列」，但又與《地球防衛軍》和外太空主題合併，並強調地球上的外星生命、智慧生命形式的侵略者、怪獸這三個要素。強烈的現實感與至少

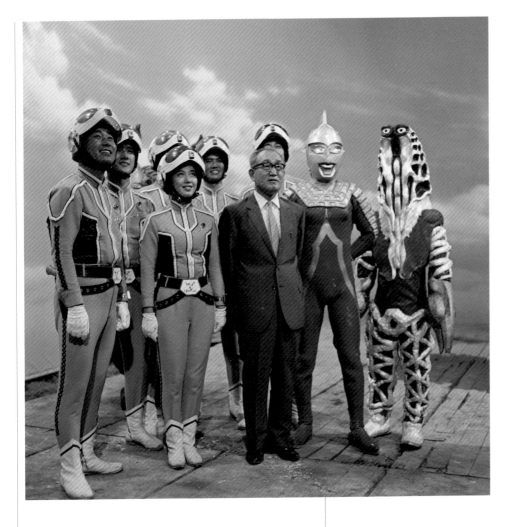

圓谷英二與《超人七號》的演員，攝於1967年。左至右：石井伊吉、阿知波信介、菱見百合子、森次浩司。

名）所要強調的是故事和角色的發展；在眾多戰爭和破壞場面之外，本劇的核心是向喜愛本劇的不同世代戲迷，訴出和平與理解的深切呼喚。

　　《超人七號》的拍攝在1967年5月開始。年輕的製作人橋本洋二和三輪俊道負責TBS側的事宜。（橋本在未來的幾年中，將成為TBS──圓谷製作團隊的要角。）圓谷擔任本劇的監修，而末安昌美再次擔任圓谷側的實際製作人。儘管《超人力霸王》編導原班人馬多半加入了這部新影集，但TBS這邊的幾位要員卻沒有參加，他們被調去TBS在京都拍攝的影集《風》。助理導演鈴木俊繼晉升導演，和滿田稊輪流執導。

　　圓谷希望這次的音樂能夠比宮內國郎在《Ultra Q》和《超人力霸王》的爵士風味還要更古典，因此選了冬木透來譜曲。結果冬木動人的音樂成了本劇成功的極關鍵要素，讓他得以為此後所有《超人七號》重登場的電影和連續短劇配樂，且至今仍繼續為《超人力霸王》系列貢獻曲目。

　　6月，真人實攝的部分也開始製作，剪接和後製配音在9月開始（當時日本所有電視劇還是現場不收音，在後製時才配音）。《超人七號》在1967年10月7日首播，一開始便達到33.7％的傑出收視率。儘管同時段有東映在日本教育電視播放的《鐵甲人》（1967─68）和富士電視台的《怪物王子》（1967）競爭，但《超人七號》仍凌駕其上，再次證明圓谷英二仍然是其中佼佼者。本劇到1968年9月一共播映了49集，雖然到了最後幾周收視率已從三字頭掉到二字頭，但《超人七號》仍維持在當時日本各電視台的收視率前五名內。

1. 《Erinnerungen an die Zukunft: Ungelöste Rätsel der Vergangenheit》由艾力克‧馮‧丹尼肯（Erich von Däniken）所作，認為古代遺跡中暗示了過去的外星人訪客，但一般認為這是偽科學。
2. 指石版浮雕上有疑似太空船構造的圖像。

自家店工作談

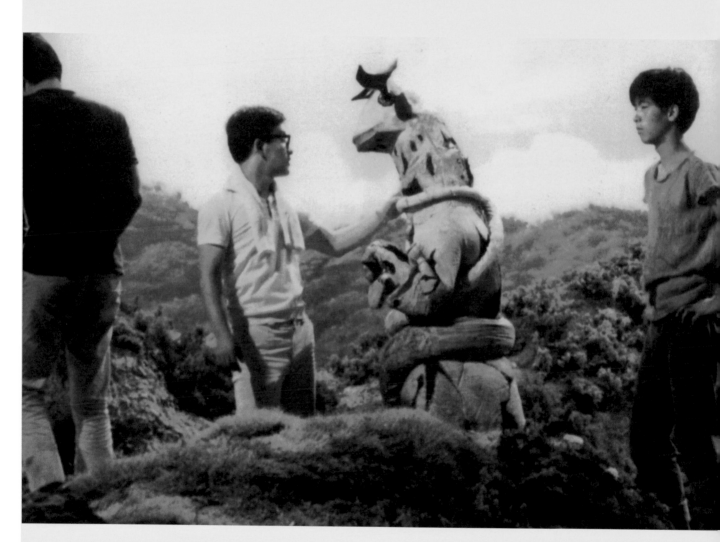

圓谷英二的三子圓谷粲（戴眼鏡者）在《超人七號》第3集〈湖的秘密〉拍攝現場，協助一場有怪獸電王出場的場景。攝於1967年。

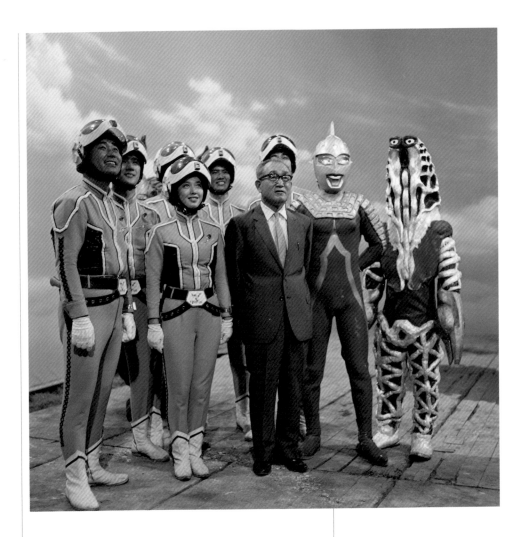

圓谷英二與《超人七號》的演員，攝於1967年。左至右：石井伊吉、阿知波信介、菱見百合子、森次浩司。

名）所要強調的是故事和角色的發展；在眾多戰爭和破壞場面之外，本劇的核心是向喜愛本劇的不同世代戲迷，訴出和平與理解的深切呼喚。

　　《超人七號》的拍攝在1967年5月開始。年輕的製作人橋本洋二和三輪俊道負責TBS側的事宜。（橋本在未來的幾年中，將成為TBS──圓谷製作團隊的要角。）圓谷擔任本劇的監修，而末安昌美再次擔任圓谷側的實際製作人。儘管《超人力霸王》編導原班人馬多半加入了這部新影集，但TBS這邊的幾位要員卻沒有參加，他們被調去TBS在京都拍攝的影集《風》。助理導演鈴木俊繼晉升導演，和滿田稔輪流執導。

　　圓谷希望這次的音樂能夠比宮內國郎在《Ultra Q》和《超人力霸王》的爵士風味還要更古典，因此選了冬木透來譜曲。結果冬木動人的音樂成了本

劇成功的極關鍵要素，讓他得以為此後所有《超人七號》重登場的電影和連續短劇配樂，且至今仍繼續為《超人力霸王》系列貢獻曲目。

　　6月，真人實攝的部分也開始製作，剪接和後製配音在9月開始（當時日本所有電視劇還是現場不收音，在後製時才配音）。《超人七號》在1967年10月7日首播，一開始便達到33.7%的傑出收視率。儘管同時段有東映在日本教育電視播放的《鐵甲人》（1967─68）和富士電視台的《怪物王子》（1967）競爭，但《超人七號》仍凌駕其上，再次證明圓谷英二仍然是其中佼佼者。本劇到1968年9月一共播映了49集，雖然到了最後幾周收視率已從三字頭掉到二字頭，但《超人七號》仍維持在當時日本各電視台的收視率前五名內。

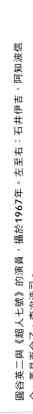

1. 《Erinnerungen an die Zukunft: Ungelöste Rätsel der Vergangenheit》由艾力克‧馮‧丹尼肯（Erich von Däniken）所作，認為古代遺跡中暗示了過去的外星人訪客。但一般認為這是偽科學。
2. 指石版浮雕上有疑似大空船構造的圖像。

自家店
工作談

圓谷粲

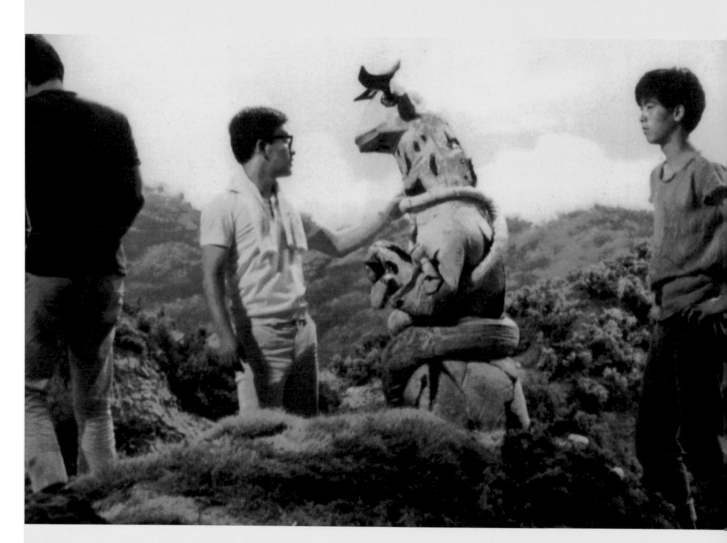

圓谷英二的三子圓谷粲（戴眼鏡者）在《超人七號》第3集〈湖的秘密〉拍攝現場，協助一場有怪獸電王出場的場景。攝於1967年。

我念大學時在圓谷製作得到第一份工作。整個暑假我都在中川晴之助的指導下擔任《Ultra Q》的兼職助導學徒。我參與的第一集叫做〈卡聶貢的繭〉。在日本，這一集特別紅，幾乎每個人都知道在講什麼，簡直變得像當代神話一樣。故事是關於一個財迷心竅的小男孩，其強大執念讓他有天醒來發現，自己變成了吃錢怪獸。

我原本打算在我的暑假中參加個兩到三集。但中川對細節很堅持，他那集整整花了一個月才完成，通常應該只要一周到10天左右。雖然我也在飯島敏宏執導的那集、有知名怪獸「誘拐怪獸凱姆爾人」的〈2020年的挑戰〉擔任過助導，但在中川手下做事的時光還是印象最深。

在日本，助導可不像在美國那樣有分量。沒有人像美國那樣從一個助導起家的。一個學徒助導其實不過就是個打雜的。中川以前都跟人說：「阿粲就是我的香菸小弟。我只要擺個動作，手中就會神奇地跑出一根香菸，厲害吧？」我隨時都得看著他，因為他一旦擺出動作我就得跑過整個片廠拿香菸給他。而且你猜怎麼著？我一弄完，片廠另一頭就會有人喊著要我去做別的事！因為我是英二的兒子又是一的小弟，每個人都給我苦頭吃，所以我就整天跑來跑去。

接下來這年我大學畢業，然後正式以助導身分加入公司。4月，我開始參與《超人力霸王》的拍攝工作，再一次協助飯島敏雄拍攝頭三集的真人實攝部分。到了第4集，我開始擔任了特效第二助導。要精通所有工作內容非常不容易，但我盡了全力。

我真的很想繼續在拍攝片廠努力，並希望有一天能成為一人獨當的導演。後來我終於在拍攝《超人七號》時當到了特效首席助導。

在怪獸電王出現的那一集中，有一景是怪獸從湖中現身。在「東寶建造」片廠的一個棚內，他們搭了一個水池出來。助導必須待在水深及腰處。為了讓怪獸整個在水中，湖有一部分又多挖了幾呎深。戲服裡面是空的，我們的工作就是要在鏡頭外把怪獸從水中抬起。因為戲服大半是用發泡膠作的，它自然會浮起來。在這情況下幾乎沒有辦法把這生物用一種可信的、活生生的感覺從水中抬起。因為這東西無法如按照需求那樣動，我還真不知道我們拍壞了多少回。

東寶的有川貞昌曾評論說，我們做的事情和電影的特效工作不同。它有它自己的節奏，用的合成和電影用的也不同。

擔任好幾集特效導演的場徹，總是說《超人力霸王》和其它超人系列的怪獸不應該像哥吉拉。牠們必須要有自己的風格。因為有了他的影響，嘎拉蒙、卡聶貢、巴爾坦和安特拉這些怪獸才都會有獨特的感覺，而不像我父親在東寶的那些怪獸。

當時我不太常出現在劇組照片裡面，因為等到劇組拍完一集，要一起拍團體照的時候，我通常都已經去另一個節目了。《超人七號》整個殺青的時候，我有在那畫面裡，但我眼中就有那種心不在焉的恍惚神情。我當時應該已經在擔心下一齣電視劇《怪奇大作戰》的拍攝了。

圓谷粲是圓谷英二的三子，**1966**年從玉川大學畢業後就開始在圓谷製作工作。他在《超人力霸王》、《超人七號》和《怪奇大作戰》中擔任助導。他為他的公司「圓谷映像」製作了許多部電影，目前則是「圓谷夢工房」的執行製作人。

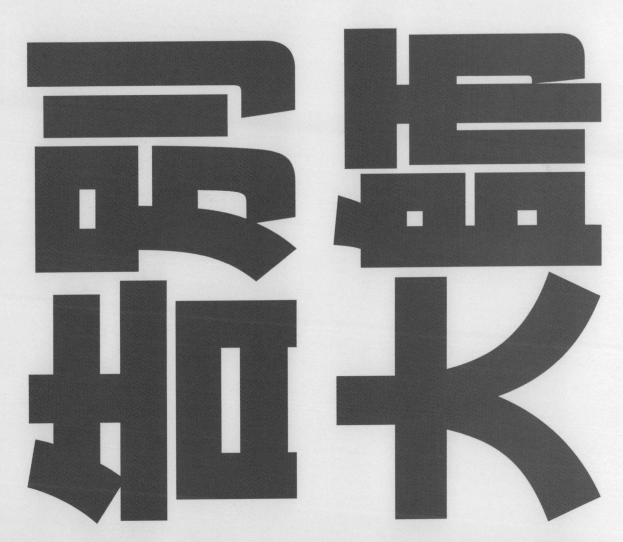

1967–1970

金剛再會 ｜ 同一時間在東寶，圓谷也正全力參與公司的35周年慶，在與藍金／貝斯（Rankin/Bass）合拍的《金剛的逆襲》中執導特效，搭檔導演也是本多豬四郎。對於向自己深獲啟發的1933年原作《金剛》再次致敬，他也十分樂意。劇作者馬淵薰在劇中融入了藍金／貝斯《金剛》動畫影集的一些情節——像是金剛居住的孟多島、機械金剛，還有主要反派「胡博士」——但重新獨立發揮。這些要素都通過了藍金／貝斯的審核，再經過少許更改後，最終劇本便獲准製作。

162

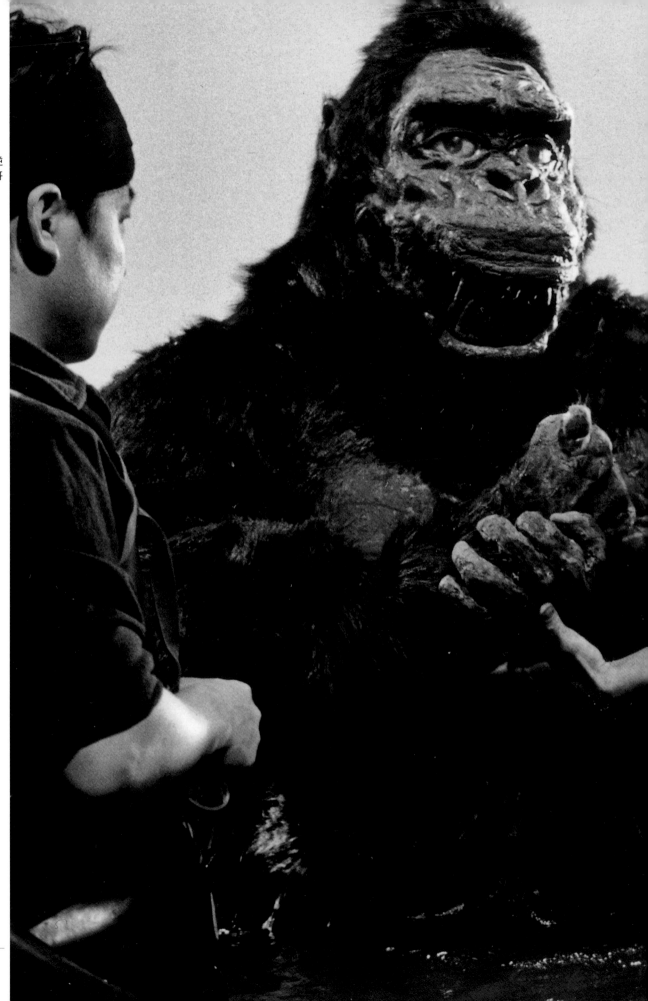

160頁
拍攝《金剛的逆
襲》(1967)時,哥
洛龍聽候指示。

拍攝《金剛的逆襲》（1967）時，圖為指示中島春雄小心翼翼地握住女演員琳達・米勒
（Linda Miller）的微縮模型。

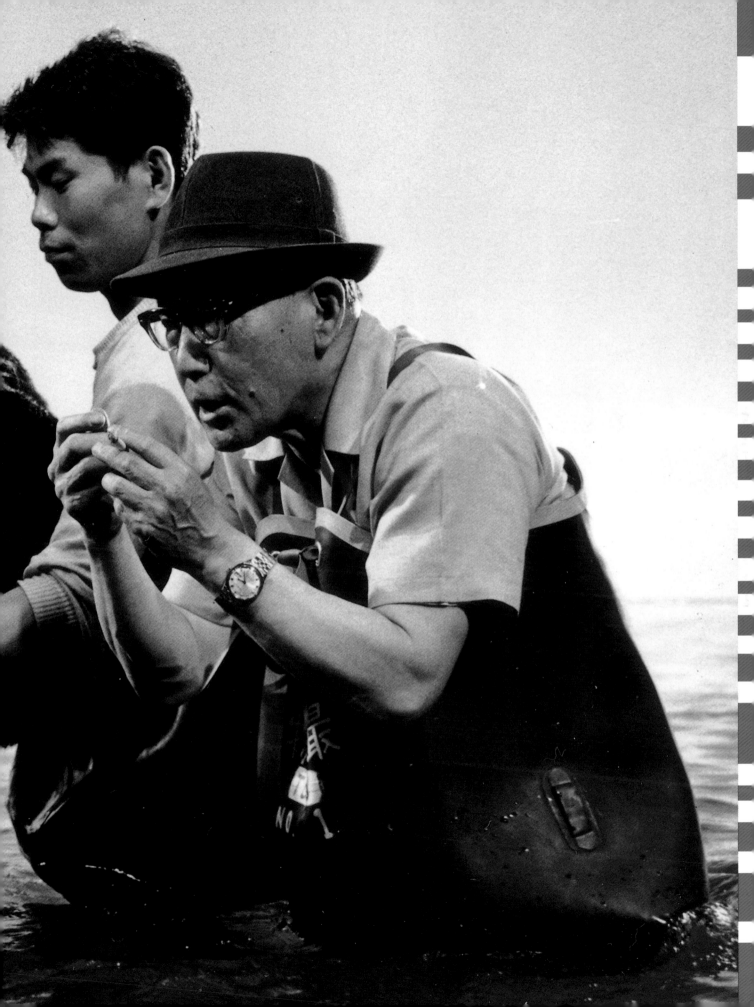

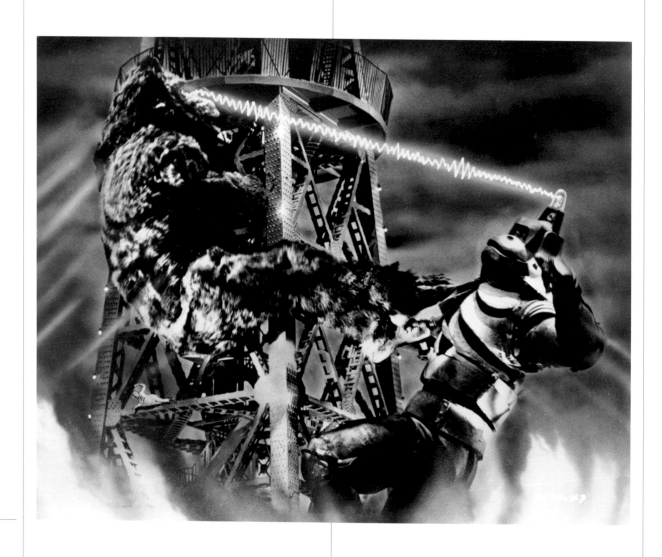

井上泰幸負責美術設計，他的組員則設計出了機械金剛、聯合國潛艇「探險家號」、胡博士的北極基地，他的巨大雙體輸送船，還有噴射直升機。最令人印象深刻的就是精巧的微縮模型，包括了不同尺寸的金屬製東京鐵塔。井上打造的東京都會和熱帶孟多島同樣令人難忘。圓谷的東京鐵塔微縮模型全景鏡頭，搭配著逐漸亮起的夜空，更是令觀眾屏息，還有那些巨大的微縮模型——為了配合相對較小的怪獸而做大——經由岸田九一郎的燈光及富岡素敬、真野田陽一的拍攝後，也是十分優異。

但很可惜地，相較於頂尖的微縮模型攝影，片中某些怪獸的水準就差了很多。利光貞三與造型組員替機械金剛打造了兩套不錯的戲服，一套用來拍攝普通鏡頭，另一套靈活版用來拍攝與金剛對打的鏡頭。還有一隻較小而精細的機械金剛

用來拍攝它在東京塔上的畫面。雖然金剛有意想做成類似元祖金剛的模樣，但在片中牠也得表現出更溫和不恐怖的形象。基於某些理由，這套戲服無法露出中島春雄的眼睛，好讓金剛看起來更有感情——就像在《科學怪人的怪獸　山達對蓋拉》的手法——利光貞三選擇裝上塑膠眼睛，嚴重削去了真實的幻覺。更糟的是，用來拍攝水上場景的金剛其實是《金剛對哥吉拉》剩下的道具，有著一個和本片金剛完全不像的頭部，這一矛盾就分散了本片的張力。

《金剛的逆襲》於1967年7月在日本全國上映。接下來，圓谷將要投入另一部大作，這次是以較年長觀眾為目標的一小時電視連續劇。

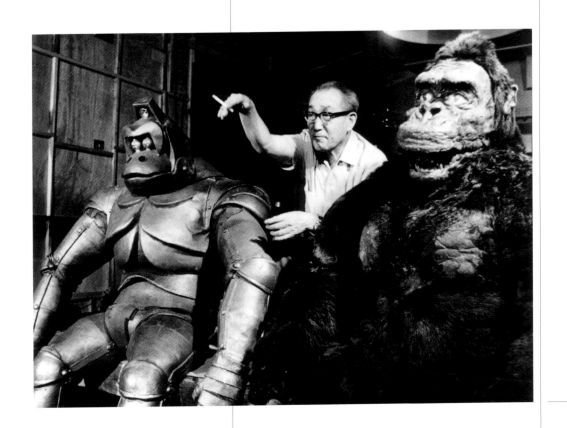

《金剛的逆襲》（1967）拍片現場的圓谷英二、金剛，還有牠的機械版「機械金剛」。

圓谷製作出品的《萬能傑克》（1968）中的飛天戰艦MJ。

日本詹姆士・龐德：
《萬能傑克》

166頁
《金剛的逆襲》
（1967）拍片現
場，圓谷英二正指
導扮演金剛的中島
春雄。

　　1967年間，圓谷製作的寫作團隊採用了關澤新一《飛天戰艦》（老爺子依舊期待它還能起飛）原案的核心，重新發展出一個全新、一小時、成年人取向的電視連續劇大綱。這齣劇融合了硬派間諜冒險和科幻——有點像詹姆士・龐德加上《海底之旅》（Voyage to the Bottom of the Sea，1964—68）。圓谷製作的這齣全新冷硬派間諜劇《萬能傑克》，描述由各有專長的11人特務小隊的戰果，而富士電視台同意製作31集。

　　根據劇情，這支由工業巨擘所成立的小隊，目標是對抗一個只知叫「Q」的軍事顛覆組織。就像詹姆士・龐德電影中的魔鬼黨（SPECTRE）一樣，這個恐怖分子與破壞者所構成的全球網路，利用了先進的技術和武器，企圖動搖全球主要強權，好由自己來掌控世界。歐美的正宗故事與這間諜風潮中衍生的日本故事，其最大的差異就在於日版包含了由成田亨所設計、充滿未來感

的強力海空兩用艦艇（從《飛天戰艦》撿回的點子）。《萬能傑克》小隊靠著這艘235公尺的超級潛艇MJ，可以從海空突襲世界任何一角。MJ是能以2.5馬赫飛行的移動要塞，裝載有戰鬥機、支援交通工具，本身也配有武器，全部都是用來對「Q」。為了《萬能傑克》所設計的機械，直到40年後的今天都還有製成玩具和收藏品，可看出它在日本的人氣歷久不衰。

　　富士電視台的執行方看了《萬能傑克》的試播，要求改掉數個地方，但同意開始製作。但當圓谷製作正準備拍攝，富士電視台卻突然要求提前首播日。這導致製作時程表整個推前，迫使劇組得在1968年4月6日——也就是讓日本「黃金周」假期能包含其中——之前讓本劇播出。《萬能傑克》最後按預定計劃，準時在周日晚上8點的時段播出，剛開始似乎也很值得期待，然而接下來幾集卻不如預期。出於富士電視台的壓力，有些劇本還未修飾好就已經開拍，特效工作往往沒有時間完成合乎要求的畫面，但重拍總是不可

行。雖然整體來說，整齣劇意外地還不差，但各集品質卻參差不齊。因此，電視台認為這齣劇不算成功，並下令第一季過後要重新修改，飛天戰艦MJ便從此折翼。

同時，圓谷手頭還有另一件事得完成。新的哥吉拉電影《怪獸島的決戰　哥吉拉的兒子》正在進行中，由有川貞昌和他的劇組在東寶製片廠製作特效，並由圓谷英二再次掛名特效導演。這是有川第一次獨挑大樑，而它的特效要遠比《哥吉拉‧埃比拉‧魔斯拉　南海的大決鬥》來得更有野心，尤其是在合成、後幕投影、接景以及其他光學效果上。有川也用鋼絲操偶來展現驚人的手藝，三隻卡馬奇拉斯（大螳螂）和巨大蜘蛛「庫蒙卡」的動作最多用上了10位操偶師，在片廠頂端的椽條上操縱，每個人都提防著和別人的線纏成一團。在美國，這部片於1969年直接在電視上播出。

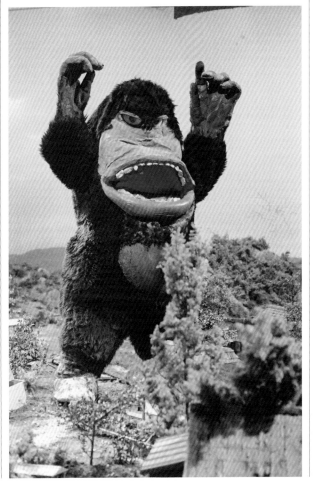

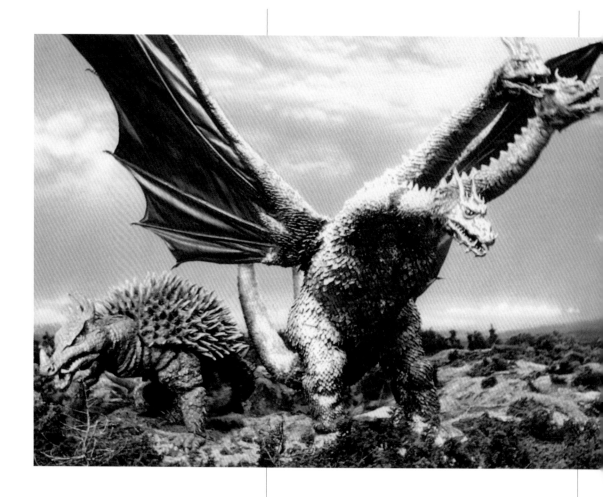

在《怪獸總進擊》（1968）中，王者基多拉與安基拉斯回歸大銀幕。

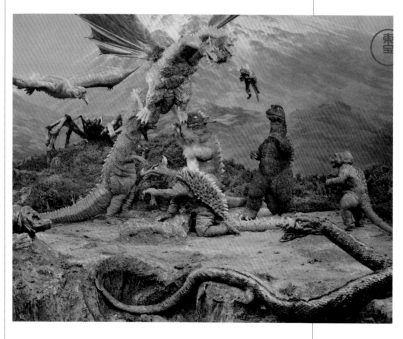

《怪獸總進擊》（1968）是一部全明星怪獸狂想曲，當時計畫為哥吉拉系列完結篇。

富士電視台認為《萬能傑克》的陰暗調性實在離圓谷製作平常的風格太遠，因此要求接下來兩季播出時改變許多地方。首先就是整個翻新，長度上改為30分鐘，目標觀眾為兒童。接著他們要求加入巨大機器人和外星人，並剔除第一集的諜報要素。大幅更換角色和演員後，只有南廣和二瓶正也留了下來；這部「全新」影集，就有如用劣化的原始概念，在倉促中開始拍攝。這部造作且主打動作場面的《戰鬥吧！萬能傑克》，在1968年7月的晚上7點首播。雖然特效持續進步且更為豐富，節目本身卻完全比不上前作。

告別遊行：《怪獸總進擊》

圓谷的下一個案子，就是向他最偉大的一個創作告別。由於製片成本增加、獲利減少、電影觀眾被電視搶走，東寶製作人田中友幸決定終結哥吉拉系列，但讓原本的劇組奮力一搏。《怪獸總進擊》是東寶的第20部怪獸片，為了慶祝，東寶把整個怪獸園全都搬了出來。

故事就那樣一線到底。到了世紀末，地球上所有怪獸都被集中限制在一個叫做「怪獸島」的地方。一種女性外星人「奇拉亞克星人」控制了這些怪獸，並企圖利用他們來毀滅世界各主要大城市，而人類則試圖擊滅所有怪獸。本多原本想像本片可在月球殖民地、基改食物等太空探索的領域中有所開展，這些眼界遼闊的議題都包含在他原本的劇本中；但由於預算限制，所有東西都得按比例縮減。

片中一大亮點就是光鮮的太空船「月光SY-3號」，由豐島睦設計。這艘太空船的創意來自NASA軌道重返載具的早期概念，也混合了格魯曼F-14雄貓式戰鬥機的後掠翼以及《超人七號》中的

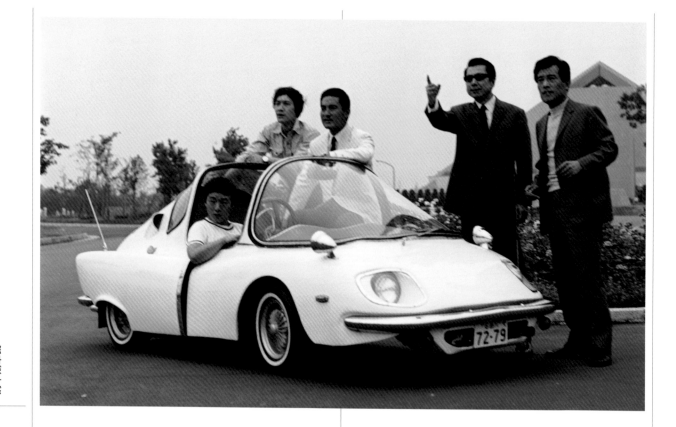

飛行器「超級鷹」。另一個有趣的要素，是月面的描繪。儘管《怪獸總進擊》和史丹利·庫柏力克（Stanley Kubrick）的《2001太空漫遊》（2001: A Space Odyssey）是在同一年拍攝（在第一次登陸月球的前一年），《怪獸總進擊》中描繪的月面卻更為崎嶇而異樣——彷彿倒退回喬治·帕爾的《目標月球》那樣的時代。儘管科學上不夠精確，但這種詭異的表現是為了美學效果而非寫實主義——月亮本身就是一個角色，是奇拉亞克入侵者的宿主。最後一次由利光貞三和八木兄弟帶領的怪獸造型團隊，也立下不小功勞。他們必須替哥吉拉、拉頓、安基拉斯和巴拉貢打造新版本戲服，此外還要修復電影所需的舊有戲服等——加起來一共11隻——，他們的努力，讓這部電影成為1960年代晚期最佳的怪獸片之一。本片的精采戰鬥，也就是所有怪獸在富士山腳的一決勝負，（尤其一想到要同時調度那麼多怪獸的恐怖過程）可說是令人屏息。《怪獸總進擊》在1968年8月上映，並在翌年5月以《毀滅全怪獸》為名上映。

超自然間諜：《怪奇大作戰》

當《戰鬥吧！萬能傑克》和《超人七號》的製作同時進入尾聲時，TBS要求圓谷製作再替武田時間想一個新的節目來替代《超人七號》，並要有「超自然」這個賣點。金城哲夫的寫作團隊便立刻著手這個新風格電視劇案。

出於《萬能傑克》的轉型挫敗，本劇的創意團隊這次將全力放在穩健執行。他們再次回顧當初《Woo》和《科學特搜隊》的提案，也同時打算參考富士電視台去年開始放映的美國影集《虎膽妙算》（不可能的任務，1966—73）。有鑑於超自然節目在日本逐漸受到歡迎，他們也認為本劇需要明顯的驚悚。他們的第一個提案叫做《三角小隊：科學懸疑系列》，由三位私家偵探（專長為工程、生物和電子學）調查官方無法解決的案件。

在與TBS討論後，金城哲夫、上原正三和市川森一等編劇，敲定了第二版大綱，稱做《挑戰者：科學懸疑系列》。《挑戰者》就是前述調查組織的名稱。這版本中有更多角色支援前述的三

位偵探，儘管所有的案件表面上都是神秘事件，但其中只有一些真正無法解釋，其他可能就是騙局，將由主角揭穿；故事的核心很明確地就是人物發展，而特效則專注於拓展圓谷製作的光學動畫和合成攝影，而不會把重心放在微縮模型上。

　　隨著大綱持續發展，以及TBS橋本洋二的意見加入，接下來他們決定主角們會隸屬於政府資助的智庫「科學搜查研究所」，他們則與各地官方單位合作解決神秘案件。TBS同意製作兩季（26集）。這系列在《超人七號》結束一周後，改以《怪奇大作戰》為名，於1968年9月15日播映。本劇持續播映到1969年3月，成為圓谷製作評價最高的電視劇之一。

永遠向前

　　金城哲夫與圓谷的企劃部一分一秒也不浪費地，繼續為TBS和富士電視台同時發想多個企劃。他們同時也忙著提出擴張製作領域的計劃，包括那些修改來符合TBS等電視台需求的提案；TBS也有意在「武田時間」裡持續保留圓谷製作的電視劇，並希望拓展到電視以外的領域，像是遊樂園等。3月至5月間，圓谷製作與後樂園遊園地一同推出了「360度環狀電影短片」：《超人力霸王・超人七號　猛烈大怪獸戰》。這部實驗電影是以「環狀電影」這種壽命短暫的技術所拍成，使用了特製的35厘米攝影機和11個環狀安裝的鏡頭拍攝而成。在後樂園的環狀電影劇院中，以同樣的安裝成環狀的投影系統放映後，影像便能用360度完整包圍觀眾。本片由佐川和夫執導，包含了兩部超人系列中的40頭怪獸，兼用了舊影像與新攝畫面。

· · · · · ✛ · · · ·

　　同時，老爺子則在進行一個東寶和唐・夏普（Don Sharp Productions）的共同製作。這個案子是將泰德・薛德曼（Ted Sherderman，《巨蟻

《哥吉拉・迷你拉・加巴拉　全怪獸大進擊》（1969）——美國翻譯為《哥吉拉的復仇》——是圓谷最後一部有列名的哥吉拉電影，但他其實已經沒有提供新的特效畫面了。

《怪獸總進擊》（1968）中，哥吉拉的兒子迷你拉和老爸同台。

入侵》）的凡爾納式幻想故事，交由關澤新一改編為劇本，最後稱為《緯度0大作戰》。然而，製作過程卻遭遇挫折：美國製作人決定退出，導致預算砍半，這讓圓谷團隊無法做出他們過往擅長的逼真怪獸。這些怪獸在劇本中不可或缺，不能在此時刪去，利光貞三等美術只得在倉促中製造出怪獸。片中打造的最傑出怪獸應該就是蝙蝠人，雖然不是很完美，但這造型可以露出戲服演員本人的眼睛，進而帶出生命感。

　　而圓谷的微縮模型和光學合成攝影等技術，卻是好到出奇。充滿未來感的潛艇模型就有好幾個尺寸，最大的將近有6公尺，由豐島睦和井上泰幸的設計打造而成。其中最亮眼的微縮模型是片頭出場的研究船「富士」，有13公尺長，是用克萊斯勒引擎推動的。圓谷片中打造的精彩部份，包括了片頭神奇的水下火山爆發（進一步發揚了拍攝《孫悟空》和《海底軍艦》時開發的水箱拍攝技巧），還有片尾反派根據地「血岩島」的大爆發，這一幕則是利用了人工峭壁拍攝的特寫鏡頭，和微縮模型島嶼的全景鏡頭所合併而成。本

左 圓谷英二的訃聞，攝於1970年。
右 在這張1986年拍攝的照片中，圓谷正拿著自己的8釐米攝影機，他用這拍過不少自家電影。如今其中多數都收錄在日本發行的DVD中。

片於1969年7月上映，翌年在美國以《緯度0》為名發行。

　　圓谷下一部為東寶拍攝的全明星大片是戰爭電影，這次是日本史上最大的一場勝仗，《日本海大海戰》。東寶給了圓谷從業以來的最大筆預算，讓他重現日本帝國與俄羅斯帝國在日俄戰爭（1903—05）期間的一場海上艦隊戰。丸山誠治的這部史詩電影描述了這段戰史，從旅順的戰事一直到對馬海峽的大獲全勝——聯合艦隊司令長官東鄉平八郎在戰艦「三笠」上指揮，將整個波羅的海艦隊殲滅。圓谷使用了60多位手藝人來協助打造各種尺寸的107件微縮模型，而得以組合各種不同的攝影機鏡位，包括了錯視的鏡頭效果。戰艦「三笠」等鋼製微縮模型都將近有13公尺長，是由120匹馬力的引擎推動。圓谷也小心地安排了攝影合成和光學效果，為觀眾帶來高層次的戲劇逼真感。圓谷的大師傑作，《日本海大海戰》，1969年8月正式上映。

步入遲暮：《恐怖劇場UNBALANCE》

　　此時，圓谷製作第一個進入前置作業的新影集，是富士電視台的《恐怖劇場UNBALANCE ZONE》。故事發生在東京銀座一帶一間叫作「UNBALANCE」的酒吧，有一群人每周都來分享新的恐怖驚悚故事，整部戲的架構再次打算模仿《陰陽魔界》和《希區考克劇場》（Alfred Hitchcock Presents）的「收尾」方式。但就像《Ultra Q》遇到的情況一樣，「收尾」的想法又被捨棄了，到了1973年[1]本劇以《恐怖劇場UNBALANCE》為名正式播映的時候，故事會直描述給觀眾。其中許多劇本是改編自知名小說家江戶川亂步、西村京太郎和山田風太郎的恐怖故事。

　　隨著製作起跑，金城和圓谷製作的文藝部開始提交各集拍攝計畫，並修飾準備拍攝的劇本。老爺子則回到東寶特效班，拍攝1970年大阪萬國博覽會中「三菱未來館」的展示影片。1969年夏天，圓谷不顧醫生勸阻，和劇組及太太出外拍攝位於本州與四國之間著名的「鳴門渦潮」。他現在已經60多歲，也經診斷出心絞痛，但他仍持續工作，用更多任務催促著自己前進。由於健康惡化，他和太太雅乃只好返回東京，但他不願住院，醫師只能囑咐他留在家休息，他便取消了接下來在東寶的電影計

左：《超人力霸王》的主要劇作者金城哲夫，出席了圓谷的葬禮，攝於1970年。
中　葬禮上的本多豬四郎，攝於1970年。
右　圓谷悠閒在家，被孫子們圍繞的照片，攝於1968年。

畫。11月30日，圓谷一辭去了TBS導演工作，好接手父親在圓谷製作的社長職位。

· · · · **+** · · · ·

　　12月，圓谷重回外景，替三菱未來館的影片收尾。結束後，圓谷和雅乃便回到位於靜岡縣伊豆半島上，伊東市的自家別墅。他在那裡繼續進行計劃，並和幾位作者商討自傳寫作。老爺子想要回到崗位上，並始終思考著未來方針。其中他最熱中的一個計劃大綱，是關於日本早期航空者的開拓史電影，《日本飛行機野郎》。他每天快樂地撰寫故事，並在日記中寫下他的對這計劃的期待。他期待在1970年1月26日回到東京，以準備讓他的計劃起飛。

　　然而，1月25日晚上10點15分，雅乃發現丈夫在睡夢中因心肌梗塞過世，享年68歲。將一生精華奉獻給飛行夢想、在雲端發掘新冒險的圓谷英二，如今啟程前往最後一趟、探索偉大未知的歷險旅程。

　　1月27日，圓谷自宅舉行了傳統的悼念儀式。29日，由圓谷一舉行的葬禮在世田谷天主

教堂舉行。第二天，圓谷英二獲天皇追贈「勳四等瑞寶章」，表揚其長年的文化功績，而日本映畫攝影監督協會則向其遺族追贈了榮譽主席獎。2月，公開追悼會在東寶製片廠的第二攝影棚以天主教儀式舉行，由知名製作人兼好友藤本真澄（《世界大戰爭》的製作人之一）致悼詞。參加追悼會的5百多人中，包括了演員長谷川一夫、導演稻垣浩、山本嘉次郎及市川崑，還有其他眾多日本電影要人。

　　儘管難以置信，但日本特攝之父圓谷英二就這樣離開了。然而他的傳奇，將永遠不會消逝。

1. 由於過於恐怖，無法找到贊助播出，而被束之高閣，直到1973年1月才首次播出。

與圓谷家的生活

布萊德・華納
Brad Warner

在圓谷製作找到工作並在那兒待了12年，彷彿滿足了我一生的夢想。小時候，當其他家人都在樓下看著「正常」節目時，就我一個小孩子在爸媽房間，用黑白小電視看著《超人力霸王》和《哥吉拉》；那時我總夢想著，有一天當我打開我的衣櫃時，裡面會塞滿了哥吉拉、基多拉和紅王的戲服。當時我想都沒想到，以後我的工作，就會是在一個像圓谷製作怪獸倉庫這樣的地方──基本上就是一個人都進得去的巨大衣櫃，裝滿了怪獸戲服──向來訪的外國記者觀光客作介紹。

在我處理外國授權以及宣傳圓谷英二作品這兩項平日工作之外，我也得要實現我的童年怪獸夢。現在一般來說，不是每個人都可以隨便穿那些怪獸戲服──穿的人得是受訓過的特技演員。但有時如果哪個鏡頭需要一大票怪獸，就會要普通職員穿上怪獸戲服當背景。我就是這樣在一支公司的年度廣告中，成為巴爾坦星人，也在《與超人力霸王學英語》這個節目的開場中，成為極惡三面怪人達達。

我可以跟你說，那些戲服實在是又熱又臭！在拍《與超人力霸王學英語》的一場舞蹈中我幾乎要昏過去了，但當攝影機一動，我就連忙脫掉戲服的頭套以保住小命，並精疲力竭地倒在地上。如果你有看過那節目，你就會注意到達達根本和其他怪獸都對不上拍──現在你應該知道原因了。

當然我從未見過英二，畢竟我在他過世23年後才進公司。但我是被他的兒子皐（1935—1995）錄用的，他和他過世的父親外貌出奇地像。儘管英二全力投入了藝術創作而（眾所皆知地）不善經營，皐卻是在經營面找到了熱情。因為有他努力維護父親的公司，所以即便在最慘澹的時期，圓谷製作還是能保持運作。許多和英二開業同時崛起的特效公司已經消失或被大企業吸納，圓谷製作卻依舊是一間強悍的獨立公司。

圓谷製作的氣氛與其說是公司，還不如說像是自家雜貨店。我很榮幸能與皐和其子一夫、英二的三子粲、《超人七號》導演滿田穧、《超人力霸王》製作人鈴木清、英二手下的攝影師大岡新一、早期《超人力霸王》特效導演高野宏一，以及其他無數與英二有關的人共事。雖然公司也不是沒有自己的問題，但這地方感覺起來，總像一群緊密相連的好朋友一起在怪獸中得到樂趣，而不像是一個企業。這就像這公司的其他面向一樣，都起源自創辦人的態度。

執導《超人力霸王》中哥吉拉戲服重新改為吉拉斯那集[1]的滿田穧，曾有一次和英二討論一個他想用在《快獸布斯卡》中的精細特效鏡頭。圓谷受到打動並鼓勵他嘗試看看。但幾天後當圓谷來到拍攝現場時，他看呆了。滿田的特效鏡頭明顯會花掉一大筆預算。他叫滿田停手。當滿田問他說為何先前那麼鼓勵他，英二說：「那時候我的身分是你的合作藝術家。現在我是你的社長，這個我們付不起，撤掉！」

每次聽到這個故事都讓我會心一笑。謝謝你，英二，我從沒機會認識你，但你讓我的夢想成真了！

布萊德・華納對日本怪獸和佛教的熱情促使他來到日本，並在1994年7月加入圓谷製作。他現在[2]是該公司洛杉磯分部的副總經理。

1. 第10集〈神秘恐龍基地〉。
2. 2006年。

布萊德‧華納穿著《超人力霸王傑斯》（1996）劇中班增星人的戲服歡迎年輕粉絲。

多虧了全球眾多影迷和仰慕者，「圓谷英二」這名字依舊深植人心，他的傑作也未從眾人目光中消失。他企圖復活《超人力霸王》的夢想，終於在1971年以《歸來的超人力霸王》實現，並於1970年代興起了新一波「超人系列」。他的兒子一（1933—1973）、皋（1935—1995）、粲（1944—），都持續展望著未來，即便在最困難的日子裡，也沒想過結束家族事業，或放棄父親留下的精神遺產。確實，老爺子走了之後是有許多困難的時刻。有一段時間，就在錄影帶即將讓超人力霸王一眾復活之前，整個公司只剩下3個員工。但皋（當時的社長）挺了過去，並透過聰明的行銷，讓《超人力霸王》成為今日的授權獲利大戶。

180-181頁 九州的超人力霸王霸王樂園，可說是圓谷英二創意想像的紀念館。

圓谷的作品，以及因他而栩栩如生的眾角色，都繼續讓觀眾沉迷其中，並預示了未來新創作者與導演所打造的新生超人力霸王與哥吉拉。即便在一個電腦繪圖越來越吃重的產業中，新一世代的日本特效藝術家出於對這位特攝重要創立者的尊敬，還是持續使用微縮模型和怪獸戲服，並視其為傳統技藝。最新的超人力霸王電影[1]首映票房為全日本第3名，而哥吉拉甚至於2004年「最後一部哥吉拉電影」[2]（我們等著看吧[3]）於美國首映時，在好萊塢星光大道上留下了自己的一顆星。有圓谷特效的電影，其再版依舊吸引著無數觀眾。例如里亞托電影（Rialto Pictures）於哥吉拉誕生50周年的2004年，發行了有英文字幕的重製版《哥吉拉》而在美國獲利頗豐，而在本書出版的此時[4]，許多圓谷英二的電影也正準備投入美國DVD市場。

178頁
東京日比谷區的哥吉拉像。

當代許多導演對圓谷也有著還不完的感激之意。在1991年的訪問中，本多豬四郎回想起自己在協助黑澤明拍攝《夢》（1991）時，與在劇中飾演梵谷的美國導演馬丁・史柯西斯（Martin Scorsese）相見的情形。「當我們一起拍片的時候，」他回憶道，「他（史柯西斯）告訴我小時候他父母經營洗衣業，一旦他爸媽點頭，他便抓緊時間，跑到紐約市的另一頭去看《哥吉拉》放映。」

史柯西斯絕不是唯一仰慕圓谷的導演。各種大大小小的致敬不斷出現在無數美國電影與電視劇中。從約翰・貝魯西（John Belushi）在《週六夜現場》（Saturday Night Live）中難忘的哥吉拉

戲服表演，到提姆‧波頓（Tim Burton）在《人生冒險記》（Pee-wee's Big Adventure）中，重製了原本要在《三大怪獸　地球最大的決戰》出現的未來地景（還不提1998年彆腳的美國版《酷斯拉》）；圓谷英二的影響力仍持續獲得共鳴。史蒂芬‧史匹柏在《侏羅紀公園幕後》（The Making of Jurassic Park，1993）的導言中提到，「《哥吉拉》……是所有恐龍電影中最精湛純熟的，因為它能讓你相信裡面的一切是真的。」喬治‧盧卡斯在尋找處理《星際大戰》特效的公司時，也是因為圓谷英二多年來將日本打造為特效聖地，所以他才會在1970年代早期造訪東寶。

　　但圓谷和其作品在日本流行文化所留下最清晰的痕跡，恐怕還是這些角色們的周邊商品——從1966年以來就沒有停止流行，從兒童玩具和紙製品，到書、雜誌、錄影帶，以及昂貴的專門道具。2005年春天，東京祖師谷一帶的商圈（離圓谷家不遠處）化身為「超人力霸王商店街」，圓谷的角色裝飾了街上從路燈到櫥窗的每一角落。原本冷清的市鎮一下子便成了觀光景點。無所不在的角色們，甚至藉著讓親子共享同樣的圓谷英雄和怪獸，而為代溝搭起了橋樑——哥吉拉和超人力霸王在這層意義上，可說是家庭的一分子。

　　圓谷家所在的東京另一端，有一尊哥吉拉的銅像立在日比谷公園內；而在東京外海，則有一尊天然的哥吉拉石像立在大島「濱之湯露天浴池」附近，彷彿復活節島的摩艾石像——有如圓谷英二的紀念碑。事實上，走在日本很少有找不到圓谷遺產的地方。九州有一個「超人力霸王樂園」主題公園，而在日本和香港還有超人力霸王的連鎖餐廳，料理做成了大家最愛的英雄造型。超人力霸王、哥吉拉以及圓谷的其他作品，都可以拿來銷售任何產品，從車體裝飾到避孕用品都行；他們也會出現在公眾服務的行列，提醒日本國鐵的旅客注意其他旅客，或者記得撿起垃圾。這些角色已經成為了文化標誌。

　　經過了四十多年，圓谷製作和整個圓谷家族仍在為全世界所有年齡的童心創造魔法，並持續追尋著「老爺子」一生所探索的無境邊界。他們追隨著他的步伐，確保圓谷英二的精神生生不息，像明亮的超人之星一樣照耀著夜空；那就像圓谷打造的小屋上，一盞明亮的引路燈。

1. 2006年的《超人力霸王梅比烏斯與超人兄弟》。
2. 指《哥吉拉最後戰役》。
3. 2014年美國傳奇影業再度推出好萊塢版《哥吉拉》；而日本的新哥吉拉電影，預計將於2016年上映。
4. 2007年。

圓谷英二的作品
50年後

諾曼‧英格蘭
Norman England

「喲——咿！嘶嗤抖！」（預備，開始！）的刺耳喊叫響遍整個東寶影棚。演員喜多川務密封在量身打造的哥吉拉裝內，沿著兩排摩天大樓中間的缺口移動著。鏡頭外，一群工作人員用盡全力拉動一條掛過棚頂鋼樑、穿過滑輪再連到「怪獸王」尾巴的纜線，讓它上下甩動。在舞台另一端，喜多川瞄準了澳洲著名雪梨歌劇院的精細複製模型。同時，一個技工把一根鐵棒滑過「三味線」（一種用來引發爆破的裝置），歌劇院隨之化為一團橘色火球與黑煙。一會兒過去，塑膠與木頭破片從二號影棚的天頂滂沱而下。

「嗨咿！咖抖！」特殊技術淺田英一喊著，聲音透過小麥克風擴大。眾多劇組人員帶著滅火器衝上舞台，對著雪梨歌劇院的餘燼噴出冰冷的白煙，其他

組的成員把天花板垂下的鉤子緊緊掛在哥吉拉戲服背上。一旦戲服沒問題了，喜多川就會從皮套解脫。劇組們集合在螢幕前，看著上一幕的重播。導演口中的「OK」會迴盪在劇組嘴邊，同時他們也動手在下一場開拍前清理場景。

我人就在《哥吉拉最後戰役》的拍攝現場。這部哥吉拉系列第27作是我參與的第6部哥吉拉作品，且被視為這50年系列電影的封關作。即便到了此刻，當我看見東寶如此順暢的特效手法，而且是一套十分忠於早年怪獸電影源頭的手法時，還是會十分震驚。就在不遠處，圓谷製作的劇組基本上也是用著同樣的手法，來拍攝電視影集《超人力霸王麥克斯》（2005—06），其中兩集還是由昆汀風格的日本知名鬼才導演——三池崇史所執導。

在好萊塢，拍片的人往往會想開發新技術並嘗試技術革新，所以往往會忽略那些小心奠基於過往成果來達到更高目標的前輩工作者。在日本，他們的傳統有著深厚根源，革新不只在於突破發明，也在於修改並琢磨既有手法，尤其是那些已經可靠，並在文化中有立足點的手法。

也沒有什麼地方比《哥吉拉》和《超人力霸王》現在的拍攝現場，還要更能看出這一點了。在這裡，過往工匠和技術人員的作品，受到細心別緻的照料。常常可以看到劇組仔細檢查幾十年前的老照片，或者聽到年輕的成員請前輩解釋為什麼1950或60年代要如此進行哪一項特效。即便是在真人實攝的現場，我也見識過圓谷與公司的精神延續。

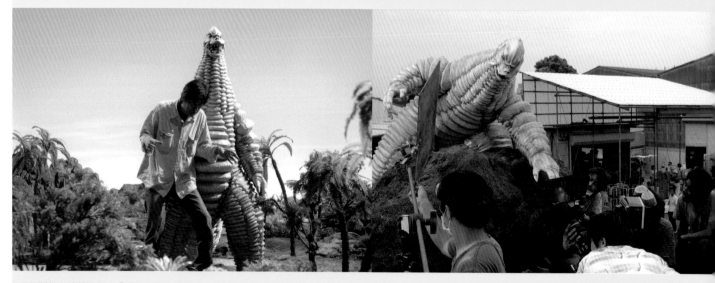

圓谷製作老牌電視作品「超人力霸王系列」的2005—06作品《超人力霸王麥克斯》之幕後花絮。
左 特效導演鈴木健二正在指點紅王，1966年《超人力霸王》電視劇中就出場過的怪獸。
右 鈴木健二、怪獸武打指導（殺陣）岡野弘之和攝影師新井毅面對紅王的威脅。

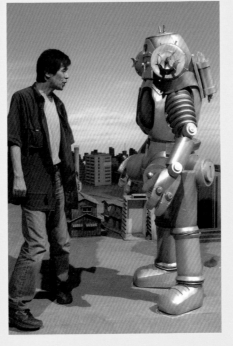

　　2001年7月，在拍攝《哥吉拉・魔斯拉・王者基多拉　大怪獸總攻擊》時，實攝劇組暫用了一間東京的錄影帶發行公司辦公室，當作片中的有線電視台「數位Q」的拍攝場景（這個名字本身就是來自1966年圓谷的電視劇《Ultra Q》）。

　　那天清早，我正與新山千春和佐野史郎兩位演員，在一間臨時充作化妝間的會議室歇著。佐野帶了一卷《金剛對哥吉拉》的拷貝，用房間角落的電視收看，想讓自己進入情境中。有一幕微縮模型做的自卸卡車，吸引了千春的注意，她發出了不小的竊笑聲。忽然佐野認真了起來。

　　「不要笑，」他訓斥這年輕女演員。「圓谷如果要去工地現場拍普通的卡車拖拉泥土，當然比蓋這堆模型要簡單便宜。真實不是重點，重點是風格、是情境。圓谷他們的工作裡就

諾曼・英格蘭久居日本，從1994年以來就持續寫作電影及日本影業相關文章。他的文章出現在《日本時報》（The Japan Times，ジャパンタイムズ）、《Starlog》、《Fangoria》、《Hobby Japan》等其他刊物中。他曾參觀過25部以上的電影拍片現場，並在《哥吉拉東京SOS》、《活屍自衛隊》等片扮演小角色。他還編導過日本科幻幻想電影《The iDol》（2006）。

是有一種氣在。」圓谷對現實的「詮釋」，就是他作品的藝術與喜悅所在之處。

　　千春把他的話謹記在心，並繼續看那電影。接著導演金子修介也加入我們，和我們一起回味這電影，直到助理導演村上秀晃進來告訴我們，他們準備好讓我們上場了。攝影開始，我們各自上工，盡全力延續日本特攝電影的精神。

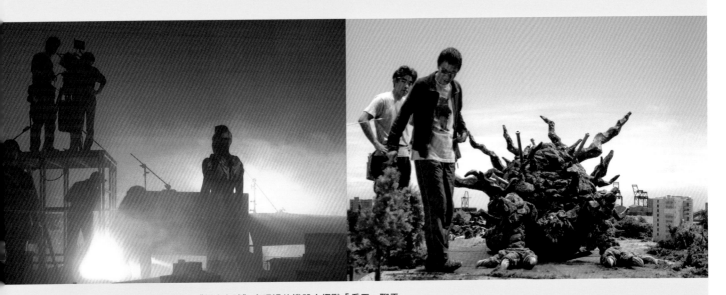

上　特效導演鈴木健二，與1967年就在《超人七號》出現過的機器人怪獸「喬王」聊天。
左　超人力霸王麥克斯在落日景中。這一景的靈感來自《超人力霸王》導演實相寺昭雄的作品。
右　導演三池崇史（著怪獸T恤者）在《超人力霸王麥克斯》（2006）的拍攝現場。

蒐集圓谷英二

Mark Nagata

圓谷英二的影響，早就遠遠超出了他打造或協助發想的電影和電視劇。這一點也不誇張，這是可計量的事實。他的第一部電視劇，**1966年的《Ultra Q》** 開啟了相關玩具與商品的狂流，直至今日未歇。

《Ultra Q》有著眾多異星人與怪獸，源自圓谷與眾多能幹劇組的想像力。當這些生物由日本玩具公司「Marusan」轉製為軟膠怪獸時，大部分都經過簡化，並將原本恐怖的外型柔化，所以這些異星人與怪獸最後呈現出親近兒童的外觀，有點像小泰迪熊。牠們變得沒什麼威脅性，反而還有點可愛。當然，他們很快就受到孩童的喜愛。

而《Ultra Q》不過是開端。很快《超人力霸王》也跟上腳步，接下來眾多超人系列作品在其後多年中，衍生出大量的玩具和相關物品。

從1960年代末至1980年代中期，斷斷續續在美國播映的元祖《超人力霸王》，是絕大多數美國電視觀眾小時候唯一記得的日本超級英雄——巨大的銀色超級英雄，一周又一周對抗著奇形生物。很可惜地，在美國首播《超人力霸王》期間，只有很少量的相關產品流通。當時的產品，只包括一間叫UPC的公司進口的一種模型、一個由肯那（Kenner）製造的《超人力霸王》玩具電影投影機，還有一套萬聖節服裝。到了1980年代，一間叫亞克隆（Arklon）

的公司在美國發行了《超人力霸王》怪獸的印模壓鑄金屬模型，但基於某些理由，那套模型中並沒有超人力霸王。

哥吉拉的遭遇要好一些。奧羅拉（Aurora）在1960年代早期就發行了塑膠模型，當時連日本公司都還沒開始做。當漢納巴伯拉動畫（Hanna-Barbera）在1970年代晚期放映哥吉拉動畫時，美國玩具公司美泰兒（Mattel）在其「將軍戰士」（Shogun Warriors）超合金機器人系列中發行了哥吉拉模型，連帶也有一些其它的產品。

不過對日本小孩來說，那又是另一回事了。如果你夠幸運的話，你可以穿到超人力霸王傑克的鞋子，超人力霸王Ace的鉛筆盒，還能在遊樂場用超人力霸王、哥吉拉、紅王、喬王、卡聶貢、魔斯拉、拉頓等所有圓谷創造的怪獸與英雄來玩玩具對打。這類玩具商品可說取之不盡用之不竭。

當圓谷製作繼續在1960年代末和1970年代開展新電視劇和新角色時，玩具店的架上還得替布斯卡、鏡子超人、紅超人……等更多角色騰出空間。他們都曾各領風騷。還有更多玩具公司在這段期間取得了這些角色的授權，像是Bullmark、Popy（ポピー）、Takara（タカラ）、萬代等。這些玩具反過來又助長了原本誕生它們的節目，進而形成日後所謂的1970年代「怪獸熱潮」。

這熱潮又推動了超人力霸王系列節目（以及其模仿者）的大受歡迎，也促

成了哥吉拉系列電影在1970年代的復活
（儘管其特效品質從圓谷過世後就大幅
滑落）。2001年，為了紀念圓谷百歲冥
誕，兩家玩具公司甚至發行了圓谷本人
的收藏人像，而根據圓谷這些角色製造
的模型，也仍歷久不衰。

　　對今日的收藏者來說，網際網路讓
收藏老日本玩具變得和買新玩具一樣簡
單。現在喜愛這類玩具的熱潮也不只限
於亞洲，而已是全球現象。許多玩具和
模型現在甚至要價數萬美金。

　　但更重要的是，這些玩具激發了數
個世代以來眾多電影人、漫畫家的想像
力。今日仍有眾多公司繼續根據圓谷的
作品，來發售新版本玩具讓全世界粉絲
著迷，這就是圓谷眼界與藝術成就的最
佳證明。

· ·

Mark Nagata是藝術家、畫家兼終生的日本玩具
收藏家。他是《超級7》雜誌的創辦發行人，也是
Max玩具公司的總裁，這間公司販售的玩具從原
創到授權產品皆有，尤其以日本玩具黃金時期的
產品為主力。

· ·

184頁　圓谷通販在2001年推出的圓谷本人小雕像，
就在他百歲冥誕當天發行。

上 **Mark Nagata**和他的玩具收藏。
下 及186—191 **Mark Nagata**眾多圓谷作品玩具、模型收藏的一部分。

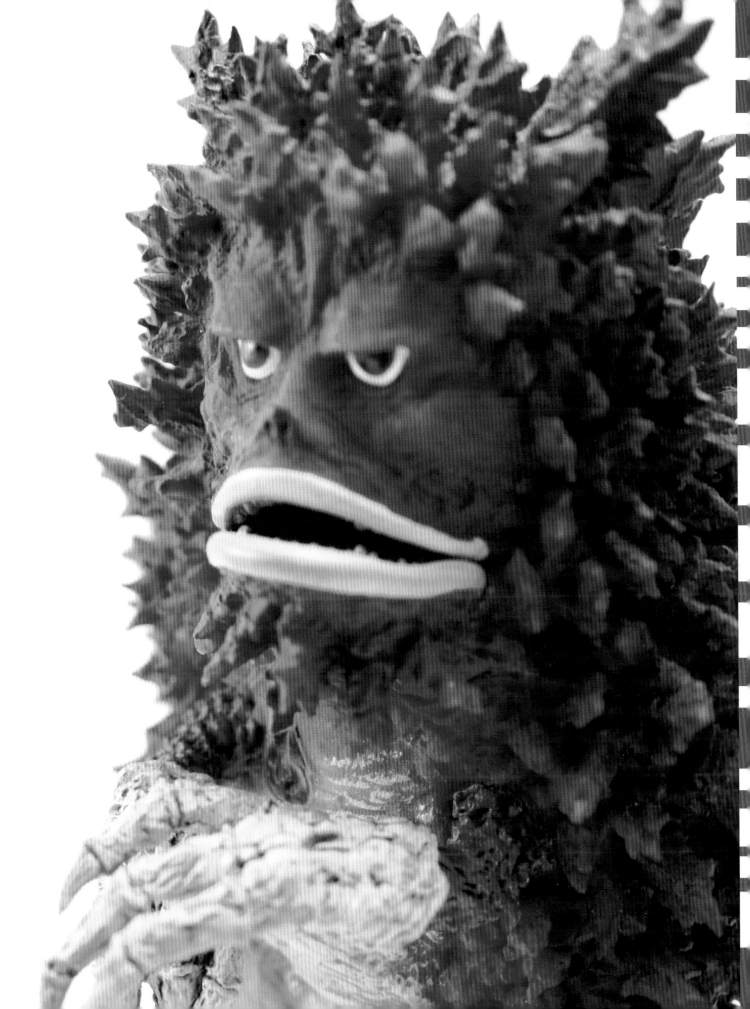

精選片單
重要日本電影與台灣上映

以下的片單是圓谷英二漫長職業生涯中，所參與的主要電影。他參與過的全部電影則超過150部，本片單挑選的範圍，是正文中提過的電影、曾在海外上映的電影，或者其他意義較為重大的電影。完整的片單可在日本獲得，例如竹內博的《寫真集　特技監督圓谷英二》（朝日ソノラマ，2001）便有收錄。

以下電影台灣上映時片名，參考自《日本電影在台灣》，黃仁著，2008年秀威出版。

哀曲（哀の曲）
黑白／無聲
製作　天活（日暮里攝影所）
導演　枝正義郎
劇本　枝正義郎
攝影　枝正義郎／圓谷英一（圓谷英二）
演員　林俊英、川田貴美子、岡部繁之
上映日期　1919／10／18

延命院的傴僂男（延命院の傴僂男）
黑白／無聲
製作　國活（巢鴨攝影所）
導演　內田吐夢
攝影　圓谷英一
演員　島田嘉七、松波美子（松井千枝子）
上映日期　1925／01／01

瘋狂一頁（狂った一頁）
製作　新感覺派電影連盟、國家電影藝術社、衣笠電影聯盟
黑白／無聲
導演　衣笠貞之助
劇本　川端康成、衣笠貞之助
攝影　杉山公平／圓谷英一
演員　井上正夫、中川芳江、飯島綾子
上映日期　1926／09／24

小兒劍法（稚児の剣法）
黑白／無聲
製作　衣笠電影聯盟、松竹（下加茂攝影所）
導演、劇本　犬塚稔
攝影　圓谷英一
演員　林長二郎（長谷川一夫）、關操、岡島艷子
上映日期　1927／03／19

蝙蝠草紙
黑白／無聲
製作　衣笠電影聯盟、松竹（下加茂攝影所）
導演　山崎藤江
劇本　三村伸太郎
攝影　圓谷英一
演員　關操、林長二郎、千早晶子
上映日期　1927／10／28

月下狂刃（月下の狂刃）
黑白／無聲
製作　衣笠電影聯盟、松竹（下加茂攝影所）
導演　衣笠貞之助
劇本　赤羽惠一郎
攝影　圓谷英一
演員　林長二郎、千早晶子、高松恭助
上映日期　1927／12／01

天保悲劍錄
黑白／無聲
製作　衣笠電影聯盟、松竹（下加茂攝影所）
導演　山崎藤江
劇本　星哲郎
攝影　圓谷英一
演員　林長二郎、關操、糸浦柳子
上映日期　1927／12／23

怪盜沙彌麿
黑白／無聲
製作　松竹（下加茂攝影所）
導演　小石榮一
劇本　前田弧泉
攝影　圓谷英一
演員　林長二郎、千早晶子、風間宗六
上映日期　1928／05／25

明暗
黑白／無聲
製作　松竹（下加茂攝影所）
導演　星哲六
劇本　志摩沙良夫
攝影　圓谷英二
演員　堀正夫、井上晴夫、淺間昇子
上映日期　1929／02／09

妖魔綺譚
黑白／無聲
製作　松竹（下加茂攝影所）
導演／劇本　星哲六
攝影　圓谷英一
演員　阪東壽之助、若水絹子、中川芳江
上映日期　1929／10／25

野狐三次
黑白／無聲
製作　松竹（下加茂攝影所）
導演　小石榮一
劇本　赤木一平
攝影　圓谷英一
演員　林長二郎、千早晶子、浦浪須磨子
上映日期　1930／01／05

雪中嘯狼（吹雪に叫ぶ狼）
黑白／無聲
製作　松竹（下加茂攝影所）
導演／劇本　冬島泰三
攝影　圓谷英一
演員　林長二郎、高田浩吉、森靜子
上映日期　1931／01／15

猛襲高田馬場（猛襲高田の馬場）
黑白／無聲
製作　松竹（下加茂攝影所）
導演／劇本　秋山耕作
攝影　圓谷英二
演員　尾上榮五郎、中村吉松、大林梅子
上映日期　1932／05／16

怪談：夕凪草紙（怪談　ゆうなぎ草紙）
黑白／無聲
製作　松竹（下加茂攝影所）
導演／劇本　犬塚稔
攝影　圓谷英一
演員　柳さく子、　口新太郎、飯塚敏子
上映日期　1932／09／15

祇園時雨（祇園しぐれ）
黑白／無聲
製作　日活（太秦攝影所）
導演　犬塚稔
劇本　鈴木紀子
攝影　圓谷英二
演員　井染四郎、花井蘭子、久松美津江
上映日期　1933／06／15

淺太郎赤城颪
黑白／無聲
製作　日活（太秦攝影所）
導演／劇本　犬塚稔
攝影　圓谷英二
演員　澤村國太郎、市川百々之助
上映日期　1934／04／05

荒木又右衛門：伊賀道上無敵手（荒木又右衛門　天下の伊賀越）
黑白
製作　太秦有聲電影、J.O.電影公司
導演　勝見庸太郎
劇本　山上伊太郎
攝影　圓谷英二、河崎喜久三
演員　早川雪洲、河部五郎、三田照子
上映日期　1934／06／28

百萬人的合唱（百万人の合唱）
黑白／62分
製作　J.O.電影公司、勝利唱片公司
導演　富岡敦雄
劇本　山名義郎、富岡敦雄
攝影　圓谷英二
音樂　飯田信夫
演員　夏川靜江、伏見信子、北原幸子
上映日期　1935／01／13

赫奕姬（かぐや姫）
黑白／75分
製作　J.O.電影公司、東和商事電影部
導演　田中喜次
劇本　J.O.企畫部
攝影　圓谷英二
美術導演　松岡映丘、圓谷英二
音樂監督　宮城道雄
演員　北澤彪、藤山一郎、汐見洋
上映日期　1935／11／21

穿越赤道（赤道越えて）
黑白／86分
製作　日活、太秦發聲電影
導演／攝影　圓谷英二
音樂　白木信義
上映日期　1936／01／15

小唄集：鳥追阿市（小唄礫　鳥追お市）
黑白／68分
製作　J.O.電影公司、東和商事電影部
導演　圓谷英二
劇本　J.O.企畫部
攝影　上田勇
音樂　鈴木靜一
演員　市丸、菊川郁子、薄田研二
上映日期　1936／03／19

新土（新しき土）
黑白／114分
製作　J.O.電影公司、東和商事電影部
導演　阿諾・方克、伊丹萬作
劇本　阿諾・方克
攝影　李夏・安格斯特、華特・里姆、上田勇
攝影協力　圓谷英二
音樂　山田耕筰
演員　原節子、魯特・艾維拉、早川雪洲
上映日期　1937／02／03

阿部一族
黑白／115分
製作　東寶電影（東京攝影所）
導演　熊谷久虎
劇本　安達伸男、熊谷久虎
攝影　鈴木博
攝影協力　圓谷英二
音樂　深井史郎
演員　河原崎長十郎、山岸しづ江、橘小三郎
上映日期　1938／03／01

嗚呼南鄉少佐
黑白
製作　東寶文化映畫部
導演／攝影　圓谷英二
音樂　飯田信夫
上映日期　1938／09／06（完成；未發行）

皇道日本
黑白／73分
製作　東寶電影
導演／攝影　圓谷英二
劇本　三浦耕作
音樂　飯田信夫
上映日期　1940／04／24

海軍爆擊隊
黑白／79分
製作　東寶電影（東京攝影所）
導演　木村莊十二
劇本　北村小松、木村莊十二
攝影　三木茂
特殊攝影　圓谷英二
音樂　早坂文雄
演員　藤田進、三木利夫、手塚勝巳
上映日期　1940／05／22

燃燒之空（燃ゆる大空）
黑白／137分
製作　東寶電影（東京攝影所）
導演　阿部豐
劇本　北村小松、八木保太郎、阿部豐
攝影　宮島義勇
特殊技術攝影　圓谷英二、　野文四郎
音樂　早坂文雄
演員　大日方傳、月田一郎、大川平八郎
上映日期　1940／09／25

上海之月（上海の月）
黑白／114分
製作　東寶電影、中華電影公司
導演　成　巳喜男
劇本　山形雄策
攝影　三村明
特殊攝影　圓谷英二
音樂　服部良一
演員　山田五十鈴、大日方傳、大川平八郎
上映日期　1941／07／01

獻給南海的花束（南海の花束）
黑白／106分
製作　東寶電影
導演　阿部豐
劇本　阿部豐八木隆一郎
攝影　小原讓二
特殊攝影　圓谷英二
音樂　早坂文雄
演員　大日方傳、河津清三郎、大川平八郎
上映日期　1942／05／21

翼之凱歌（翼の凱歌）
黑白／109分
製作　東寶電影
導演　山本薩夫
劇本　黑澤明、外山凡平
攝影　完倉泰一
特殊攝影　圓谷英二
音樂　服部良一
演員　岡讓二、花井蘭子、大川平八郎
上映日期　1942／10／15

夏威夷──馬來海戰（ハワイ・マレー沖海戰）
黑白／117分
製作　東寶電影
導演　山本嘉次郎
劇本　山崎謙太、山本嘉次郎
攝影　三村明
特殊攝影　圓谷英二
音樂　鈴木靜一
演員　藤田進、原節子、大河內傳次郎
上映日期　1942／12／03

鴉片戰爭（阿片戰爭）
黑白／116分
製作　東寶電影
導演　牧野正博
劇本　小國英雄
攝影　小原讓治
特殊攝影　圓谷英二
音樂　服部良一
演員　市川猿之助、河津清三郎、原節子
上映日期　1943／01／14

瞭望塔敢死隊（望楼の決死隊）
黑白／95分
製作　東寶電影
導演　今井正
劇本　八木隆一郎、山形雄策
攝影　鈴木博
特殊攝影　圓谷英二
音樂　鈴木靜一
演員　高田稔、原節子、三谷幸子
上映日期　1943／04／15

空中決戰（決戰の大空へ）
黑白／89分
製作　東寶電影
導演　渡邊邦男
劇本　八住利雄
攝影　河崎喜久三
特殊攝影　圓谷英二
音樂　伊藤昇
演員　高田稔、原節子、小高優
上映日期　1943／09／16

加藤隼戰鬥隊
黑白／111分
製作　東寶
導演　山本嘉次郎
劇本　山崎謙太、山本嘉次郎
攝影　三村明
特殊技術　圓谷英二
音樂　鈴木靜一
演員　藤田進、高田稔、中村彰
上映日期　1944／03／09

四場婚禮（四つの結婚）
黑白／63分
製作　東寶
導演　青柳信雄
劇本　八木隆一郎
攝影　川村清衛
特殊技術　圓谷英二
音樂　服部正
演員　入江たか子、山田五十鈴、高峰秀子
上映日期　1944／09／28

雷擊隊出動
黑白／95分
製作　東寶
導演／劇本　山本嘉次郎
攝影　鈴木博
特技攝影　圓谷英二
音樂　鈴木靜一
演員　大河內傳次郎、藤田進
上映日期　1944／12／07

東京五人男
黑白／84分
製作　東寶
導演　齋藤寅次郎
劇本　山下與志一
攝影　友成達雄
特殊技術　圓谷英一
音樂　鈴木靜一
演員　古川綠波、橫山エンタツ、花菱アチャコ
上映日期　1945／12／27

浦島太郎的後裔（浦島太郎の後裔）
黑白
製作　東寶
導演　成　巳喜男
劇本　八木隆一郎
攝影　山崎一雄
特殊攝影　圓谷英二
音樂　山田和男
演員　藤田進、中村伸郎、杉村春子
上映日期　1946／03／28

一夜主君（或る夜の殿様）
黑白／112分
製作　東寶
導演　衣笠貞之助
劇本　小國英雄
攝影　河崎喜久三
特攝效果　圓谷英一
音樂　鈴木靜一
演員　長谷川一夫、高峰秀子、藤田進
上映日期　1946／07／11

東寶千一夜
黑白／61分
製作　新東寶電影、東寶
導演／劇本　中村福（市川崑）
攝影　三村明
特殊效果　圓谷英一
音樂　鈴木靜一
演員　山根壽子、藤田進、黑川彌太郎
上映日期　1947／02／25

天上月光花（天の夕顔）
黑白／76分
製作　新東寶、東寶
導演　阿部豐
劇本　八田尚之
攝影　小原讓治
特殊攝影　圓谷英二
音樂　早坂文雄
演員　藤川豐Ｄ、高峰三枝子、田中春男
上映日期　1948／08／03

肉體之門（肉体の門）
黑白／91分
製作　吉本製片、東寶
導演　牧野正博、小崎政房
劇本　小澤不二夫
攝影　三木滋人
特殊攝影　圓谷英二
音樂　大久保德二郎
演員　轟夕起子、月丘千秋、逢初夢子
上映日期　1948／08／10

颱風圈之女（颱風圈の女）
黑白／68分
製作　松竹（大船攝影所）
導演　大庭秀雄
劇本　八木隆一郎
攝影　長岡博之
特殊攝影　圓谷英二
音樂　谷口又士
演員　原節子、山村聰、山口勇
上映日期　1948／09／04

月光城大盜（月光城の盜賊）
黑白／70分
製作　東橫電影（大映）
導演　島耕二
劇本　池田忠雄、柳井隆雄
攝影　石本秀雄
特殊攝影　圓谷英二
演員　藤田進、喜多川千鶴、杉狂兒
上映日期　1948／11／29

白髮鬼
黑白／77分
製作　大映（京都攝影所）
導演　加戶敏
劇本　富田八郎、加戶敏
攝影　川崎新太郎
特殊攝影　圓谷英二
音樂　深井史郎
演員　嵐寬壽郎、霧立昇、大友柳太郎
上映日期　1949／04／11

爭豔狸御殿（花くらべ狸御殿）
黑白／89分
製作　大映（京都攝影所）
導演／劇本　木村惠吾
攝影　牧田行正
特殊攝影　圓谷英二
音樂　服部良一
演員　喜多川千鶴、京町子、曉照子
上映日期　1949／04／17

虹男
黑白／彩色／81分
製作　大映（東京攝影所）
導演　牛原虛彥
劇本　高岩肇
攝影　柿田勇
特殊攝影　橫田達之、圓谷英二
音樂　伊福部昭
演員　小林桂樹、曉照子、見明凡太朗
上映日期　1949／07／18

幽靈列車
黑白／81分
製作　大映（京都攝影所）
導演　野淵昶
劇本　小國英雄
攝影　宮川一夫
特殊攝影　圓谷英二
音樂　大澤壽人
演員　柳家金語樓、花菱アチャコ、橫山エンタツ
上映日期　1949／08／15

隱形人現身（透明人間現わる）
黑白／87分
製作　大映（東京攝影所）
導演／劇本　安達伸生
攝影　石本秀雄
特殊攝影　圓谷英二
音樂　西梧郎
演員　月形龍之介、水之江瀧子、喜多川千鶴
上映日期　1949／09／26

日本戰歿學生手記：聽哪，海神的聲音（日本戦歿学生の手記　きけ、わだつみの声）
黑白／109分
製作　東橫電影、東京電影配給
導演　關川秀雄
劇本　舟橋和郎
攝影　大塚新吉
特殊攝影　圓谷英二
音樂　伊福部昭
演員　伊豆肇、沼田曜一、杉村春子
上映日期　1950／06／15

佐佐木小次郎（第一部）
黑白／116分
製作　森田製片、東寶
導演　稻垣浩
劇本　稻垣浩、松浦健郎、村上元三
特殊攝影　圓谷英二
音樂　深井史郎
演員　大谷友右衛門、水島亮太郎、藤原釜足
上映日期　1950／12／19

愛恨之外（愛と憎しみの彼方へ）
黑白／107分
製作　電影藝術協會、東寶
導演　谷口千吉
劇本　谷口千吉、黑澤明
攝影　玉井正夫
特殊攝影　圓谷英二
音樂　伊福部昭
演員　池部良、水戶光子、三船敏郎
上映日期　1951／01／11

海盜船（海賊船）
黑白／111分
製作　東寶
導演　稻垣浩
劇本　小國英雄
攝影　鈴木博
特殊攝影　圓谷英二
音樂　深井史郎
演員　三船敏郎、大谷友右衛門、田崎潤
上映日期　1951／07／13

武藏野夫人
黑白／92分
製作　東寶
導演　溝口健二
劇本　依田義賢
攝影　玉井正夫
特殊攝影　圓谷英二
音樂　早坂文雄
演員　田中絹代、森雅之、轟夕起子
上映日期　1951／09／14

南國肌膚（南國の肌）
黑白／96分
製作　木曜製片、東寶
導演／劇本　本多猪四郎
攝影　川村清衛
特殊攝影　圓谷英二
音樂　芥川也寸志
演員　伊豆肇、藤田泰子、志村喬
上映日期　1952／02／28

抵港男子（港へ来た男）
黑白／89分
製作　東寶
導演　本多猪四郎
劇本　成澤昌茂、本多猪四郎
攝影　完倉泰一
特殊攝影　圓谷英二
音樂　齋藤一郎
演員　三船敏郎、久慈麻美、志村喬
上映日期　1952／11／27

姬百合之塔（ひめゆりの塔）
黑白／130分
製作　東映（東京攝影所）
導演　今井正
劇本　水木洋子
攝影　中尾駿一郎
特殊攝影　圓谷英二
音樂　古關裕而
演員　香川京子、藤田進、津島惠子
上映日期　1953／01／09

奔放星期天（飛び出した日曜日）
黑白／短片／立體電影
製作　東寶
劇本／導演　村田武雄
攝影　安本淳、圓谷英二
音樂　芥川也寸志
演員　青山京子、井上大助
上映日期　1953／04／22

流雲盡頭處（雲ながるる果てに）
黑白／100分
製作　重宗製片、新世紀映畫、松竹
導演　家城巳代治
劇本　家城巳代治、八木保太郎、直居欽哉
攝影　高山彌中、尾駿一郎
音樂　芥川也寸志
特殊技術　圓谷研究所
演員　鶴田浩二、木村功、高原駿雄
上映日期　1953／06／09

安納塔漢島（アナタハン）
黑白／94分
製作　大和製片、東寶
導演／攝影　約瑟夫・馮・斯坦伯格
劇本　約瑟夫・馮・斯坦伯格、淺野辰雄
特殊效果　圓谷英二、渡邊善夫
音樂　伊福部昭
演員　根岸明美、中山昭二、菅沼正
上映日期　1953／06／28

太平洋之鷲（太平洋の鷲）
黑白／119分
製作　東寶
導演　本多猪四郎
劇本　橋本忍
攝影　山田一夫
特殊技術　圓谷英二
音樂　古關裕而
演員　大河內傳次郎、三國連太郎、三船敏郎
上映日期　1953／10／21
台灣上映譯名：日本海空軍覆滅記

再會吧拉寶兒島（さらばラバウル）
黑白／105分
製作　東寶
導演　本多猪四郎
劇本　橋本忍、木村武、西島大
攝影　山田一夫
特殊技術　圓谷英二
音樂　塚原哲夫
演員　池部良、岡田茉莉子、三國連太郎
上映日期　1954／02／10

宮本武藏
黑白／93分
製作　東寶
導演　稻垣浩
劇本　稻垣浩、若尾德平
攝影　安本淳
特殊技術　圓谷英二
音樂　團伊玖磨
演員　三船敏郎、三國連太郎、八千草薰
上映日期　1954／09／26

哥吉拉（ゴジラ）
黑白／98分
製作　東寶
導演　本多猪四郎
劇本　村田武雄、本多猪四郎
攝影　玉井正夫
特殊技術　圓谷英二、渡邊明、向山宏、岸田九一郎
音樂　伊福部昭
演員　寶田明、河內桃子、平田昭彥
上映日期　1954／11／03
台灣上映譯名：原子恐龍

隱形人（透明人間）
黑白／70分
製作　東寶
導演　小田基義
劇本　日高繁明
攝影／特技指導　圓谷英二
音樂　紙恭輔
演員　河津清三郎、三條美紀、高田稔
上映日期　1954／12／29

哥吉拉的逆襲（ゴジラの逆襲）
黑白／82分
製作　東寶
導演　小田基義
劇本　日高繁明、村田武雄
攝影　遠藤精一
特技導演　圓谷英二
音樂　佐藤勝
演員　小泉博、若山節子、千秋實
上映日期　1955／04／24

獸人雪男
黑白／95分
製作　東寶
導演　本多猪四郎
劇本　村田武雄
攝影　飯村正
特殊技術　圓谷英二、渡邊明、向山宏、城田正雄
音樂　佐藤勝
演員　寶田明、河內桃子、根岸明美
上映日期　1955／07／26

白蛇傳（白夫人の妖恋）
彩色／103分
製作　東寶、邵氏兄弟
導演　豐田四郎
劇本　八住利雄
攝影　三浦光雄
特技導演　圓谷英二
音樂　團伊玖磨
演員　池部良、山口淑子、八千草薰
上映日期　1956／07／05

空中大怪獸拉頓（空の大怪獸ラドン）
彩色／82分
製作　東寶
導演　本多猪四郎
劇本　木村武、村田武雄
攝影　蘆田勇
特技導演　圓谷英二
音樂　伊福部昭
演員　佐原健二、白川由美、小堀明男
上映日期　1956／12／26
台灣上映譯名：飛天大怪獸

蜘蛛巢城
黑白／110分
製作　東寶
導演　黑澤明
劇本　黑澤明、橋本忍、菊島隆三、小國英雄
攝影　中井朝一
特殊技術　東寶技術部（圓谷英二）
音樂　佐藤勝
演員　三船敏郎、山田五十鈴、千秋實
上映日期　1957／01／15

地球防衛軍
彩色／88分
製作　東寶
導演　本多猪四郎
劇本　木村武
攝影　小泉一
特技導演　圓谷英二
音樂　伊福部昭
演員　佐原健二、白川由美、平田昭彥
上映日期　1957／12／28

美女與液體人（美女と液体人間）
彩色／87分
製作　東寶
導演　本多猪四郎
劇本　木村武
攝影　小泉一
特技導演　圓谷英二
音樂　佐藤勝
演員　佐原健二、白川由美、平田昭彥
上映日期　1958／06／24
台灣上映譯名：東京怪物

大怪獸巴朗（大怪獣バラン）
黑白／87分
製作　東寶
導演　本多豬四郎
劇本　關澤新一
攝影　小泉一
特技導演　圓谷英二
音樂　伊福部昭
演員　野村浩三、園田步美、松尾文人
上映日期　1958／10／14

秘寨三惡人（隠し砦の三悪人）
黑白／139分
製作　東寶
導演　黑澤明
劇本　菊島隆三、小國英雄、橋本忍、黑澤明
攝影　山崎市雄
特殊技術　東寶技術部（圓谷英二）
音樂　佐藤勝
演員　三船敏郎、上原美佐、千秋實
上映日期　1958／12／28
台灣上映譯名：戰國英豪

孫悟空
彩色／98分
製作　東寶
導演　山本嘉次郎
劇本　村田武雄、山本嘉次郎
攝影　小泉一
特技導演　圓谷英二
音樂　團伊玖磨
演員　三木則平、市川福太郎、千葉信男
上映日期　1959／04／19

潛艇伊57不投降（潜水艦イー57降伏せず）
黑白／104分
製作　東寶
導演　松林宗惠
劇本　須崎勝彌、木村武
攝影　完倉泰一
特殊技術　圓谷英二
音樂　團伊玖磨
演員　池部良、三橋達也、久保明
上映日期　1959／07／05
台灣上映譯名：57號潛水艦

日本誕生
彩色／182分
製作　東寶
導演　稻垣浩
劇本　八住利雄、菊島隆三
攝影　山田一夫
音樂　伊福部昭
特技導演　圓谷英二
演員　三船敏郎、司葉子、水野久美
上映日期　1959／10／25
台灣上映譯名：日本開國奇譚

宇宙大戰爭
彩色／93分
導演　本多豬四郎
劇本　關澤新一
攝影　小泉一
特技導演　圓谷英二
音樂　伊福部昭
演員　池部良、安西鄉子、土屋嘉男製作　東寶
上映日期　1959／12／26
台灣上映譯名：突擊東半球

電送人（電送人間）
彩色／85分
製作　東寶
導演　福田純
劇本　關澤新一
攝影　山田一夫
特技導演　圓谷英二
音樂　池野成
演員　鶴田浩二、白川由美、平田昭彥
上映日期　1960／04／10
台灣上映譯名：怪電人

夏威夷・中途島大海空戰：太平洋之嵐（ハワイ・ミッドウェイ大海空戦　太平洋の嵐）
彩色／118分
製作　東寶
導演　松林宗惠
劇本　橋本忍、國弘威雄
攝影　山田一夫
特技導演　圓谷英二
音樂　團伊玖磨
演員　三船敏郎、夏木陽介、小林桂樹
上映日期　1960／04／26
台灣上映譯名：聯合艦隊殲滅記

氣體怪人第一號（ガス人間第一号）
彩色／91分
製作　東寶
導演　本多豬四郎
劇本　木村武
攝影　小泉一
特技導演　圓谷英二
音樂　宮內國郎
演員　三橋達也、土屋嘉男、八千草薰
上映日期　1960／12／11

大阪城物語
彩色／95分
製作　東寶
導演　稻垣浩
劇本　木村武、稻垣浩
攝影　山田一夫
特技導演　圓谷英二
音樂　伊福部昭
演員　三船敏郎、香川京子、星由里子
上映日期　1961／01／03
台灣上映譯名：火燒大阪城

魔斯拉（モスラ）
彩色／101分
製作　東寶
導演　本多豬四郎
劇本　關澤新一
攝影　小泉一
特技導演　圓谷英二
音樂　古關裕而
演員　法蘭基堺、香川京子、小泉博
上映日期　1961／07／30

深紅之海（紅の海）
彩色／89分
製作　東寶
導演　谷口千吉
劇本　國弘威雄
攝影　山田一夫
特技導演　圓谷英二
音樂　佐藤勝
演員　加山雄三、星由里子、佐藤允
上映日期　1961／08／13
台灣上映譯名：怒海擒兇

源與不動明王（ゲンと不動明王）
黑白／102分
製作　東寶
導演　稻垣浩
劇本　井手俊郎、松山善三
攝影　山田一夫
特技導演　圓谷英二
音樂　團伊玖磨
演員　三船敏郎、小柳徹、坂部尚子
上映日期　1961／09／17

世界大戰爭
彩色／110分
製作　東寶
導演　松林宗惠
劇本　八住利雄、木村武
攝影　西垣六郎
特技導演　圓谷英二
音樂　團伊玖磨
演員　法蘭基堺、寶田明、星由里子
上映日期　1961／10／08

妖星哥拉斯（妖星ゴラス）
彩色／88分
製作　東寶
導演　本多豬四郎
劇本　木村武
攝影　小泉一
特技導演　圓谷英二
音樂　石井歡
演員　池部良、白川由美、久保明
上映日期　1962／03／21

深紅之空（紅の空）
彩色／91分
製作　東寶
導演　谷口千吉
劇本　關澤新一
攝影　內海正治
特殊技術　圓谷英二
音樂　佐藤勝
演員　加山雄三、佐藤允、夏木陽介
上映日期　1962／03／21

金剛對哥吉拉（キングコング対ゴジラ）
彩色／98分
製作　東寶
導演　本多豬四郎
劇本　關澤新一
攝影　小泉一
特技導演　圓谷英二
音樂　伊福部昭
演員　高島忠夫、藤木悠、濱美枝
上映日期　1962／08／11
台灣上映譯名：金剛鬥恐龍

太平洋之翼（太平洋の翼）
彩色／101分
製作　東寶
上映日期　1963／01／03
導演　松林宗惠
劇本　須崎勝彌
攝影　鈴木斌
特技導演　圓谷英二
音樂　團伊玖磨
演員　三船敏郎、加山雄三、夏木陽介
台灣上映譯名：343部隊

五十萬人的遺產（五十万人の遺産）
黑白／91分
製作　寶塚電影、三船製片、東寶
導演　三船敏郎
劇本　菊島隆三
攝影　齋藤孝雄
特技導演　圓谷英二
音樂　佐藤勝
演員　三船敏郎
上映日期　1963／04／28

青島要塞爆擊命令
彩色／99分
製作　東寶
導演　古澤憲吾
劇本　須崎勝彌
攝影　小泉福造
特技導演　圓谷英二
音樂　松井八郎
演員　加山雄三、夏木陽介、佐藤允
上映日期　1963／05／29

馬坦哥（マタンゴ）
彩色／89分
製作　東寶
導演　本多猪四郎
劇本　木村武
攝影　小泉一
特技導演　圓谷英二
音樂　別宮貞雄
演員　久保明、小泉博、水野久美
上映日期　1963／08／11

大盜賊
彩色／97分
製作　東寶
導演　谷口千吉
劇本　木村武、關澤新一
攝影　齋藤孝雄
特技導演　圓谷英二
音樂　佐藤勝
演員　三船敏郎、濱美枝、有島一郎
上映日期　1963／10／26

海底軍艦
彩色／94分
製作　東寶
導演　本多猪四郎
劇本　關澤新一
攝影　小泉一
特技導演　圓谷英二
音樂　伊福部昭
演員　高島忠夫、藤木悠、藤山陽子
上映日期　1963／12／22

士魂魔道　大龍捲
彩色／106分
製作　寶塚電影、東寶
導演　稻垣浩
劇本　木村武、稻垣浩
攝影　山田一夫
特技導演　圓谷英二
音樂　石井歡
演員　市川染五郎、夏木陽介、三船敏郎
上映日期　1964／01／13
台灣上映譯名：大龍劍

魔斯拉對哥吉拉（モスラ対ゴジラ）
彩色／89分
製作　東寶
導演　本多猪四郎
劇本　關澤新一
攝影　小泉一
特技導演　圓谷英二
音樂　伊福部昭
演員　寶田明、星由里子、小泉博
上映日期　1964／04／29
台灣上映譯名：魔斯拉鬥恐龍

廢物（がらくた）
彩色／118分
製作　東寶
導演　稻垣浩
劇本　井手雅人、稻垣浩、三村伸太郎
攝影　山田一夫
特技導演　圓谷英二
音樂　團伊玖磨
演員　市川染五郎、大空真弓、星由里子
上映日期　1964／08／01

宇宙大怪獸奪國拉（宇宙大怪獸ドゴラ）
彩色／81分
製作　東寶
導演　本多猪四郎
劇本　關澤新一
攝影　小泉一
特技導演　圓谷英二
音樂　伊福部昭
演員　夏木陽介、藤山陽子、勞勃・丹漢
上映日期　1964／08／11
台灣上映譯名：宇宙大怪獸

三大怪獸　地球最大的決戰（三大怪獸　地球最大の決戰）
彩色／93分
製作　東寶
導演　本多猪四郎
劇本　關澤新一
攝影　小泉一
特技導演　圓谷英二
音樂　伊福部昭
演員　夏木陽介、星由里子、若林映子
上映日期　1964／12／20
台灣上映譯名：四大怪獸地球大決戰

只有勇者（勇者のみ）
彩色／106分
製作　辛納屈企業、東京電影、東寶
導演　法蘭克・辛納屈
劇本　約翰・崔斯特、須崎勝彌
攝影導演　哈洛德・利普斯坦
特技導演　圓谷英二
音樂　強尼・威廉斯（約翰・威廉斯）、廣　健次郎
演員　法蘭克・辛納屈、三橋達也、克林特、華克
上映日期　1965／01／15

太平洋奇蹟作戰：基斯卡島（太平洋奇跡の作戰　キスカ）
黑白／105分
製作　東寶
導演　丸山誠治
劇本　須崎勝彌
攝影　西垣六郎
特技導演　圓谷英二
音樂　團伊玖磨
演員　三船敏郎、山村聰、佐藤允
上映日期　1965／06／19

科學怪人對地底怪獸（フランケンシュタイン対地底怪獸）
彩色／90分
製作　東寶、班尼狄克製片
導演　本多猪四郎
劇本　馬淵薰（木村武）
攝影　小泉一
特技導演　圓谷英二
音樂　伊福部昭
演員　尼克・亞當斯、高島忠夫、水野久美
上映日期　1965／08／08
台灣上映譯名：地底大怪獸

大冒險
彩色／107分
製作　渡邊製片、東寶
導演　古澤憲吾
劇本　笠原良三、田邊靖男
攝影　飯村正、小泉福造
特技導演　圓谷英二
音樂　萩原哲晶、廣　健次郎
演員　植木等、團令子、谷
上映日期　1965／10／31

怪獸大戰爭
彩色／94分
製作　東寶
導演　本多猪四郎
劇本　關澤新一
攝影　小泉一
特技導演　圓谷英二
音樂　伊福部昭
演員　尼克・亞當斯、寶田明、水野久美
上映日期　1965／12／19
台灣上映譯名：太空大戰爭

奇巖城冒險（奇巖城の冒險）
彩色／104分
製作　三船製片、東寶
導演　谷口千吉
劇本　馬淵薰
攝影　山田一夫
特技導演　圓谷英二
音樂　伊福部昭
演員　三船敏郎、中丸忠雄、濱美枝
上映日期　1966／04／28

零戰大空戰（ゼロ・ファイター　大空戰）
黑白／92分
製作　東寶
導演　森谷司郎
劇本　關澤新一、斯波一繪
攝影　山田一夫
特技導演　圓谷英二
音樂　佐藤勝
演員　加山雄三、佐藤允、千秋實
上映日期　1966／07／13

科學怪人的怪獸　山達對蓋拉（フランケンシュタインの怪獸　サンダ対ガイラ）
彩色／88分
製作　東寶
導演　本多猪四郎
劇本　馬淵薰、本多猪四郎
攝影　小泉一
特技導演　圓谷英二
音樂　伊福部昭
演員　拉斯・譚伯林、佐原健二、水野久美
上映日期　1966／07／31
台灣上映譯名：大戰地底人

哥吉拉・埃比拉・魔斯拉　南海的大決鬥（ゴジラ・エビラ・モスラ　南海の大決闘）
彩色／87分
製作　東寶
導演　福田純
劇本　關澤新一
攝影　山田一夫
特技導演　圓谷英二
音樂　佐藤勝
演員　寶田明、水野久美、渡邊徹
上映日期　1966／12／17
台灣上映譯名：南海怪獸大決鬥

金剛的逆襲（キングコングの逆襲）
彩色／104分
製作　東寶、藍金／貝斯
導演　本多猪四郎
劇本　馬淵薰
攝影　小泉一
特技導演　圓谷英二
音樂　伊福部昭
演員　羅茲・里森、寶田明、琳達・米勒
上映日期　1967／07／22
台灣上映譯名：金剛復仇

超人力霸王：長篇怪獸電影（長篇怪獸映画ウルトラマン）
彩色／79分
製作　圓谷製片、東寶
導演　圓谷一
監修　圓谷英二
劇本　金城哲夫、關澤新一、上原正三、若槻文三
特技導演　高野宏一
音樂　宮内國郎
演員　小林昭二、黑部進、櫻井浩子
上映日期　1967／07／22
（本片為《金剛的逆襲》片後併映的《超人力霸王》第1、8、26、27集內容。）

怪獸島決戰　哥吉拉的兒子（怪獸島の決戦　ゴジラの息子）
彩色／86分
製作　東寶
導演　福田純
劇本　關澤新一斯波一繪
攝影　山田一夫
特技監修　圓谷英二
特技導演　有川貞昌
音樂　佐藤勝
演員　高島忠夫、久保明、前田美波里
上映日期　1967／12／16
台灣上映譯名：妖魔大戰爭

怪獸總進擊
彩色／89分
製作　東寶
導演　本多猪四郎
劇本　馬淵薰、本多猪四郎
攝影　完倉泰一
特技監修　圓谷英二
特技導演　有川貞昌
音樂　伊福部昭
演員　久保明、小林夕岐子、愛京子
上映日期　1968／08／01

聯合艦隊司令長官　山本五十六
彩色／131分
製作　東寶
導演　丸山誠治
劇本　須崎勝彌、丸山誠治
攝影　山田一夫
特技導演　圓谷英二
音樂　佐藤勝
演員　三船敏郎、加山雄三、司葉子
上映日期　1968／08／14
台灣上映譯名：山本五十六

瘋狂大爆炸（クレージーの大爆發）
彩色／83分
製作　渡邊製片、東寶
導演　古澤憲吾
劇本　田波靖男
攝影　永井仙吉
特技導演　中野昭慶
音樂　萩原哲昌
演員　植木等、鼻仔肇、谷
上映日期　1969／04／27
（圓谷擔任特技監修，但未列名）

緯度0大作戰
彩色／89分
製作　東寶、唐・夏普製片
導演　本多猪四郎
劇本　關澤新一、泰德・薛得曼
攝影　完倉泰一
特技導演　圓谷英二
音樂　伊福部昭
演員　約瑟夫・卡頓、寶田明、西薩・羅梅洛
上映日期　1969／07／26
台灣上映譯名：零度大作戰

日本海大海戰
彩色／128分
製作　東寶
導演　丸山誠治
劇本　八住利雄
攝影　村井博
特技導演　圓谷英二
音樂　佐藤勝
演員　三船敏郎、仲代達矢、加山雄三
上映日期　1969／08／01
台灣上映譯名：日俄大海戰

哥吉拉・迷你拉・加巴拉　全怪獸大進擊（ゴジラ・ミニラ・ガバラ　オール怪獸大進擊）
彩色／70分
製作　東寶
導演　本多猪四郎
劇本　關澤新一
攝影　富岡素敬
特技監修　圓谷英二（本多猪四郎、中野昭慶，未列名）
音樂　宮内國郎
演員　矢崎知紀、天本英世、佐原健二
上映日期　1969／12／20

致謝

圓谷在拍片現場，1960年代中期。

首先我要感謝我已故的母親布蘭琪，她鼓勵我追夢並信任我，即便我迷上的是怪獸。妳是我最好的朋友並永存於子女心中。感謝我的父親優士塔丘，以及我的姐妹南西‧羅斯與克莉絲汀‧馬利給我的支持。感謝圓谷製作的布萊德‧華納還有Chronicle Books出版社的莉絲‧安娜‧麥法登以及史帝夫‧莫克斯，他們不論何時都盡力維持本書的持續進行。特別要感謝圓谷製作以及東寶的每個人、圓谷一家，以及Eiji Project，他們全力的合作、首肯和協助都讓這本寫給圓谷英二的頌讚得以實現。

感謝知名的歷史研究者竹內博和鈴木和幸，他們寫下關於圓谷英二的書對我充滿啟發意義。我也要謝謝我的同伴兼同僚諾曼‧英格蘭的鼓勵與慷慨大方。在研究與完成大綱的過程中，我要謝謝大西秀範（Hide）、大衛‧E‧查博、小威廉‧山達克、安東尼‧馬克、Joanne Ninomiya還有布萊德‧湯普森堅定的友誼和支援。還有多年來在日本支援我的朋友；前東映製作人平山亨、井上誠、岩井田雅行、鈴木美潮、大井智敦、谷義之、柴田義 、杉本信之、宮脇修一以及小島茂子，還有菊地秀行、間宮尚 、山田正巳、大西耕平以及池田憲章等作者。

這本書也想向幾位在出版前就已過世的老朋友致意。朗‧穆里尤是一位知名且無私的亞洲電影迷，他在我小時候賣給我第一本《日本幻想電影期刊》。朗深為該雜誌的投稿者，曾寫下一些真正挖苦的評論，且一直問我甚麼時候要寫一本書。蓋‧馬林那‧塔克是真正有洞見、備受尊敬、才華洋溢的作者兼研究者，若不是太早離開，必然可以帶給我們更多美好。他為本書貢獻的便是他生前最後一篇文章。蓋也是這領域中極少數我當作同類的人，至今仍然不變。這兩位都讓世界變得更美好。

另一個影響力深遠的人便是已故的包柏‧威金斯，他是1970年代舊金山灣區KTVU-2台的知名節目《怪物電影》和《宇宙隊長》的主持人。當我在公開場合交給他一整包即將上映的哥吉拉電影詳細資訊，希望他能和節目觀眾分享之後，他邀請我加入節目，從此我就成為他常駐的「哥吉拉／日本電影專家」。我知道我很幸運，但原本他的謙卑慷慨並未打動我，直到一年後我發現，也有許多人同樣如此受惠於這位傑出而謙遜的人士。可說是包柏促使我邁向這超乎意料的一切，而我永遠感激他。就像他以前在節目上說的：「多看恐怖電影──讓美國國力強盛！」

最後（但絕非最不重要），我永遠感激著先驅新聞工作者，葛雷格‧舒梅克，是他的重要出版品《日本幻想電影期刊》（1968─1984）引領我走上這條路。我很難表達這份雜誌在當年（資訊時代前）有多麼令人震撼，而這樣一份出版品在當年存在是有多麼奇特（雖然這雜誌是在俄亥俄州發行，那裡可是眾多酷炫事物發散的中心點）。葛雷格的方針是比較學術而不是吸引小學生的那種，他認真看待主題，讓讀者思考這些電影是怎麼拍的，並告訴我們是誰製作的（現在會這樣都是你害的，老葛）。

當然，這本書若沒有特效魔法師圓谷英二的眾多傑作，是絕對不可能誕生的。他是我小時候第一個記住的日本名字（我記得是在《電視指南》的一份列表中讀到的，當時的畫面仍歷歷在目），接著在《電影世界名怪獸》中讀到他的故事，並看到那些奇妙的幕後照片後，一切就成定數了。就算說一切要歸功於圓谷英二，是他以幻想電影真正讓我的人生更快樂而美好，也完全不誇張。謝謝你，老爺子。

索引

206—207頁
圓谷英二在《哥吉拉的逆襲》（1955）拍攝現場
指示哥吉拉和安基拉斯。

208頁
工作中的大師。

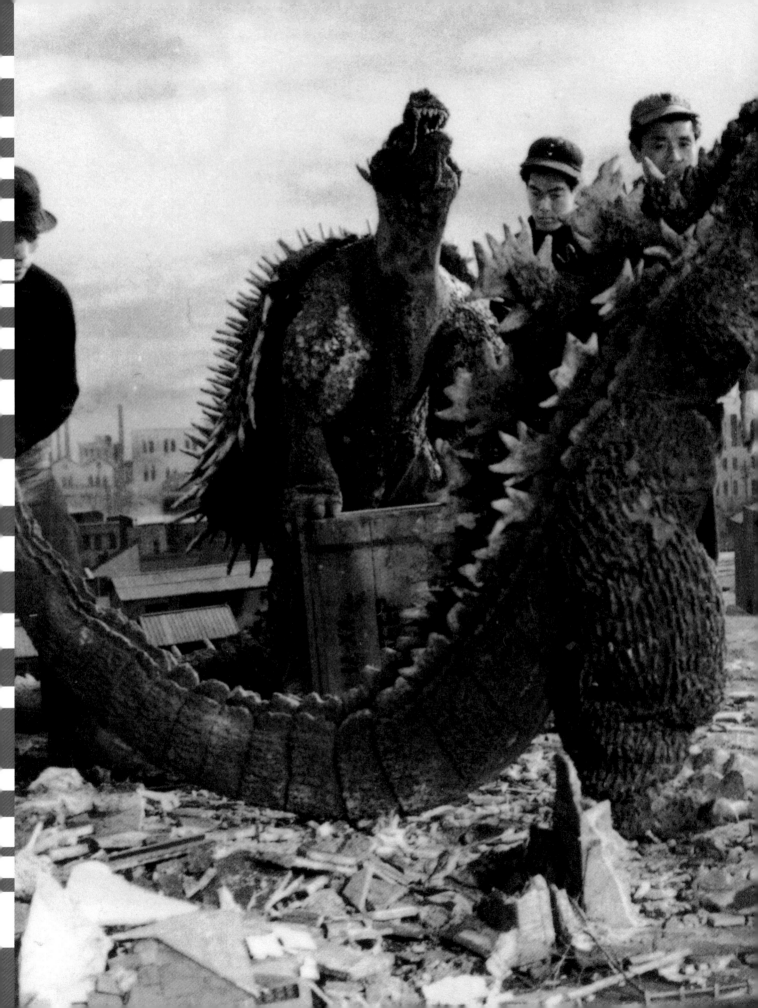

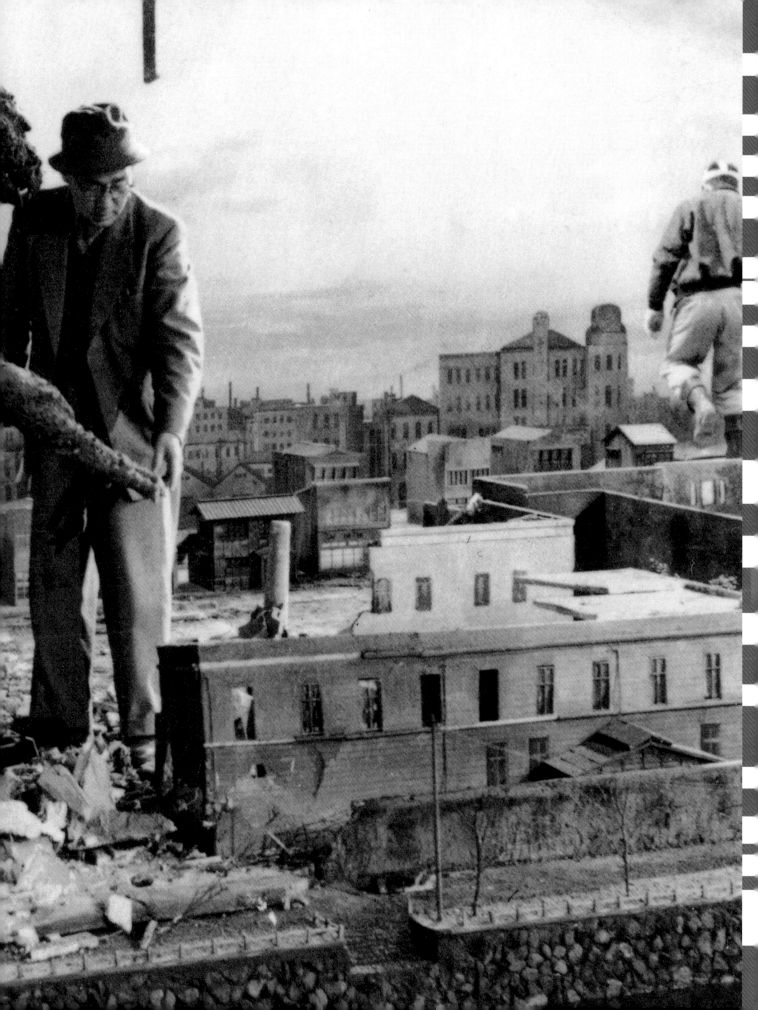

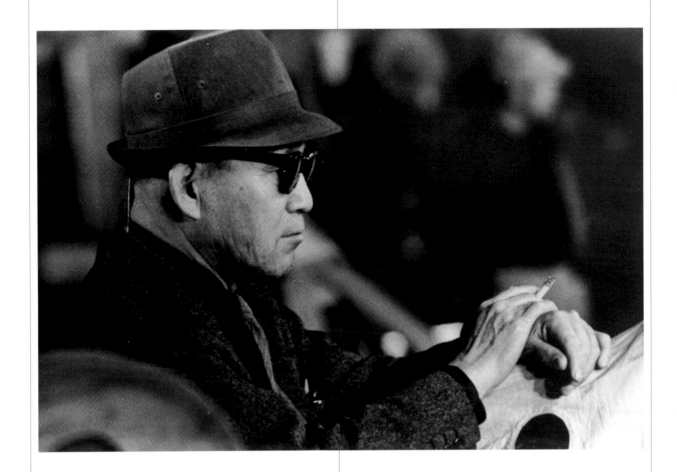